성화,
그림이 된 성서

성화, 그림이 된 성서

김영숙 지음

Humanist

일러두기

- 이 책에서 인용한 성서의 대부분은 《공동번역 성서》의 내용을 따랐고, 각 복음서의 제목도 《공동번역 성서》에 따라 표기했다.(예: 요한복음→요한의 복음서) 성서를 직접 인용한 경우 첨자로 출처를 밝혔으며 이는 찾아보기에서 복음서의 원제목으로 확인할 수 있다.
- 성서의 인명과 지명은 국립국어원의 표기법을 따랐으며 기독교 성서와 가톨릭 성서의 인명 표기법이 다를 경우 《공동번역 성서》의 표기를 따랐다. 첨자로 기독교식 표기와 원어를 밝혔다.

우리를 위하여 태어날 한 아기, 우리에게 주시는 아드님,
그 어깨에는 주권이 메어지겠고 그 이름은 탁월한 경륜가, 용사이신 하나님,
영원한 아버지, 평화의 왕이라 불릴 것입니다.
—〈이사야〉 9:5

성서를 알면 미술관의 성화가 보인다

근대 이전 유명 미술가들의 작품집이나 서양의 유명 미술관에 소장된 명화들 대부분은 신화나 그리스도교를 주제로 하고 있다. 서양 미술과 그리스도교는 떼려야 뗄 수 없는 관계를 맺고 있기에, 자신의 종교가 무엇이건 신화나 성서에 대한 지식 없이 미술관에 간다면 그림의 의미를 몰라 어리둥절한 채 지나치고 말 것이다. '신'과 '인간'이라는 거대한 두 축으로 이뤄진 서양 문화를 알고 싶다면 신과 인간의 이야기를 담은 신화와 그리스도교 사상을 압축한 성서는 넘기 싫어도 넘어야 할 산인 셈이다.

　맹목적인 신앙의 시기를 지난 지금까지도 성서는 스테디셀러이지만 그럼에도 오늘날 우리에게 성서는 '가까이 하기엔 너무 먼 당신' 같다. 합리와 이성으로 무장된 현대적 사고방식이 종교에 대해 거부감을 종용하고 있거나, 성서 속의 가득한 비유와 상징 들을 읽어내리기가 결코 호락호락하지 않아서이다.

성서는 현대인들에게만 어려운 것이 아니었다. 근대 이전 서구에서는 라틴어나 그리스어를 제대로 읽을 수 있는 이가 드물어 심지어 문맹인 왕도 있었다. 설사 글자를 읽을 줄 알고 절대적으로 순종할 자세를 갖추었다 해도, 성서는 술술 읽고 이해하기 쉬운 글이 아니었다. 이에 성서의 주인공들과 그들의 행적을 그림이나 조각 등에 담은 이른바 '성상聖像'이 제작되기 시작했다. 성상은 '눈으로 확인된 바 없는', 즉 비가시적인 신의 세계를 가시적이고 이해 가능한 이야기로 풀어내기 위해 제작된 것으로 성서의 참고서 역할을 한 셈이다.

하지만 성서는 애초부터 자신을 미술작품으로 형상화하는 데 비판적이었다. 〈출애굽기〉에는 "너희는 위로 하늘에 있는 것이나 아래로 땅 위에 있는 것이나, 땅 아래 물속에 있는 어떤 것이든지 그 모양을 본떠 새긴 우상을 섬기지 못한다."출애굽기 20:4라는 말이 나온다. 신과 예수와 마리아를 비롯한 성서의 여러 인물은 물론이고, 아예 세상 그 어떤 것도 감히 그를 본떠 형상화하여 섬기지 말라는 뜻이다. 이 말을 곧이곧대로 해석하자면 '진짜'인 어떤 대상을 그 어떤 기교로 본뜬다 해도 결국은 '가짜'이며, 따라서 그 가짜에 미혹되지 말라는 것이다. 자칫 이는 대상을 이미지로 만들어내는 '미술 행위' 그 자체를 부정하는 것으로 받아들여질 수 있다.

사정이 이렇다 보니 보이지 않는 신과 성인의 형상을 제작하는 일은 성서의 경고를 무시하는 행위로 여겨지기도 했다. 성서의 경고에도 불구하고 성상에 절을 하고 기도하는 이들도 늘어만 갔다. 성상은 한때 교황 그레고리우스 1세Gregorius I, 재위 590~604에 의해 "문맹자들의 성서"라고까지 불렸지만, 726년 동로마 황제 레오 3세Leo III, 재위 717~741의 성상파괴 명령에 의해 대거 파손되거나 소각되고 말았다. 성상파괴론자들은 그 어떤 예술가도, 무슨 재료를 사용하건 신성을 표현할 수 없다고 주장했다. 반면 성상옹호자들은 하나님이 자신의 형상대로 사람을 창조했기에 사람의 모습을 통해 신의 모습을 유추해낼 수 있으며, 성상이야말로 문맹자를 비롯한 여러 신도에게 훌륭한 지침서 구실을 한다고 강조했다. 843년 콘스탄티노플 공의회

에서 성상파괴를 금지하는 것으로 논쟁은 표면상으로나마 종지부를 찍게 되었지만, 그 뒤로도 이 둘의 대립은 심심찮게 계속되었다.

눈에 띌 만큼 폭력적인 성상파괴 행위는 마르틴 루터^{Martin Luther, 1483~1546}가 가톨릭교회의 부정과 부패를 비판하면서 비롯된 종교개혁 시기에 다시 등장한다. 당시 교황청은 교황과 성직자 들이나 그 측근들의 과소비뿐만 아니라 한창 진행중이던 산피에트로 대성당의 재건축으로 인해 재정적 압박에 시달리고 있었다. 종교개혁자 들, 즉 프로테스탄트는 화려한 교회와 그 내부를 장식하는 값비싼 미술품들을 교황청 부패의 상징으로 규정, 대거 파괴함으로써 구교권에 대항했다.

이런저런 우여곡절을 겪으면서도 예술가들은 여전히 한 번도 보지 못한 신과 성인 들을 그림과 조각으로 형상화했다. 당연히 그들은 자신이 속한 공간과 시간에 걸맞은 신을 만들어냈다. 성상숭배와 성상파괴의 소용돌이 속에 있던 중세에는 중세다운 신이 만들어졌다. 이 시기 회화나 조각으로 제작된 신 혹은 신적 인물, 성인들은 엄격함과 근엄함의 영적 가치를 강조했다. 신 중심에서 벗어나 인간 중심의 의지를 불태우던 르네상스 시기에는 성서의 인물들과 사건들을 '인간적'으로 혹은 '세속적'으로 표현해내기 시작했다. 따라서 예수와 마리아는 이제 한눈에 '멋진 몸매'라거나 '아름다운 자태'라는 단어가 떠오르도록 인간적이고 관능적으로 변모했다. 종교개혁 이후 교황청의 태도는 프로테스탄트의 분노를 더욱 부채질했다. 교황청은 '반종교개혁'의 의지를 불태우며 오히려 더 크고 웅대한 교회 건축을 시도했으며, 회화나 조각작품으로 신도들의 마음을 한순간에 사로잡을 수 있도록 드라마틱한 미술작품을 요구한 것이다. 이 시대가 바로 바로크 시대로, 한층 격정적인 모습의 성인들이 미술작품에 등장한다.

이런저런 상황에 따라 신성의 가치는 다르게 묘사되었지만, 성상들은 당연히 성서를 기준으로 삼았다. 물론 성서 이외에도 《황금전설^{Legenda aurea}》 등 중세와 르네상스 시기에 선보인 다소 과장된 내용의 이야기책도 미술가들에 의해 시각화되었다.

성화, 그림이 된 성서

프로테스탄트에서는 비정통적인 종교서라고 보지만 가톨릭에서는 제2정경 正經: 經典, deuterocanonical books 이라고 하여 정경의 권위를 부여하는 외경 外經, Apocrypha 을 비롯하여 수많은 종교 문헌에 실린 이야기도 미술가들이 소재로 삼았다.

《성화, 그림이 된 성서》는 가끔 조각작품도 다루기는 하지만 회화작품을 위주로 하여 그중 예수의 탄생 즈음에서 죽음과 부활에 이르는 기간에 생긴 사건들을 다룬다. 따라서 당연히 신약성서를 중심으로 한 성화 이야기가 될 것이다. 물론 프로테스탄트에서 인정하지 않는 외경의 내용, 더러는 황당한 내용의 이야기책 들을 참고로 한 그림들이 함께해 거부감을 느낄 수 있다. 그러나 이 책은 특정한 종파의 의견을 강조하는 '성서 해설서'가 아니라, 순전히 미술가들이 각자의 사회적 배경과 지식, 그리고 특유의 해석과 해학을 바탕으로 한 성화를 논하는, 이른바 '그림 이야기'이다.

초판에 이어 전면 개정된 이 책을 내기까지 든든한 조력자가 되어준 가족에게 감사드린다. 특히 늘 영적인 삶을 실천함으로써 모범이 되어주신 나의 어머니, 우문자 여사님께 감사드린다. 또한 미술사적 지식과 그리스도교 도상학의 기초를 탄탄히 잡아주신 이화여자대학교 박성은 선생님께 감사드린다. 이 선생님들의 가르침에도 불구하고 못난 제자가 행여 잘못 이해하고 알아듣지는 않았는지 불편하다. 앞으로도 늘 나를 불편하게 만들어주실 선생님의 존재가 내겐 아주 다디단 회초리와 같다. 단언컨대 이 책은 이 두 분이 없었다면 시도조차 못했을 것이다.

2015년 3월

김영숙

기적과 말씀

최후의 만찬

십자가 처형

십자가에서 내리심

부활

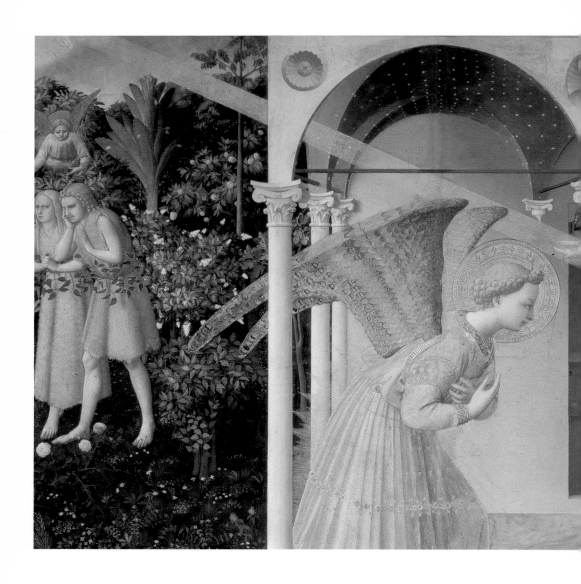

천사는 마리아의 집으로 들어가, "은총을 가득히 받은 이여, 기뻐하여라. 주께서 너와 함께 계신다." 하고 인사하였다. 마리아는 몹시 당황하며 도대체 그 인사말이 무슨 뜻일까 하고 곰곰이 생각하였다. 그러자 천사는 다시 "두려워하지 마라, 마리아. 너는 하나님의 은총을 받았다. 이제 아기를 가져 아들을 낳을 터이니 이름을 예수라 하여라. 그 아기는 위대한 분이 되어 지극히 높으신 하나님의 아들이라 불릴 것이다. 주 하나님께서 그에게 조상 다윗의 왕위를 주시어 야곱의 후손을 영원히 다스리는 왕이 되겠고 그의 나라는 끝이 없을 것이다." 하고 일러주었다.

—〈루가의 복음서〉 1:28~33

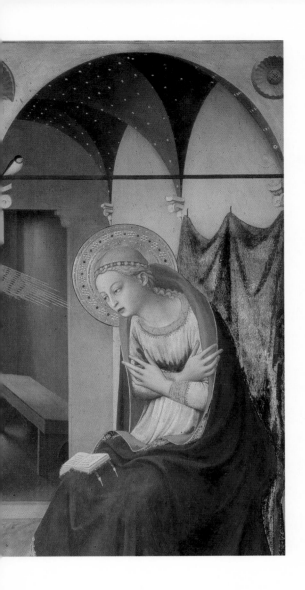

수 태 고 지

죄 없이 잉태하다

혼전 임신에 대해서 비교적 관대해진 요즈음도 결혼식에서 배부른 신부를 보면 속도위반이니 뭐니 하면서 수군거린다. 지금도 이런 판에 기원전 유대인 사회에서 처녀의 임신은 뒤로 나자빠질 만큼의 맹랑한 사건이었을 것이다. 심지어 당시에는 결혼하지 않은 여자가 아기를 가지면 무조건 돌로 쳐 죽이는 풍습이 있었다. 그런 시절에 약혼자까지 둔 마리아에게 천사가 불쑥 찾아와서 "당신, 곧 아기를 가질 거요."라고 했으니, 마리아가 얼마나 황당했을까. 사람 얼굴에 날개를 단 무엇인가가 하늘에서 펄럭펄럭 내려오는 것만 봐도 기겁할 판에 아이라니? 내가 무슨 짓을 했기에?

요셉과 약혼은 했지만 참한 규수답게 손도 한 번 안 잡고 조신하게 지내던 그녀는 혹시 천사가 자신의 방정한 행실을 미처 몰라서 실수를 하는 게 아닌가 싶었을 것이다. 천사의 말에 마리아가 이렇게 물었다. "이 몸은 처녀입니다. 어떻게 그런 일이 있을 수 있겠습니까?"루가 1:34 이에 천사는 독자 여러분이나 마리아가 상상하는 '인간적인 임신 방법'이 이 일에 전혀 개입되지 않을 것임을 점잖게 이른다. "성령이 너에게 내려오시고 지극히 높으신 분의 힘이 감싸주실 것이다. 그러므로 태어나실 그 거룩한 아기를 하나님의 아들이라 부르게 될 것이다."루가 1:35

죄 없이 잉태함. 세속적 사고방식으로는 도저히 일어날 수 없는 기적은 성서이기에 가능하고, 또 그것이 가능하기에 인간이 아닌 신의 사업이 되는 것이리라. 천사 가브리엘이 마리아에게 당신이 세상을 구원할

예수를 잉태하고 탄생시킬 놀라운 은혜를 입게 되었다고 선포한 것을 두고 '수태고지'라고 하는데, 화가들은 이 순간을 저마다 색다르게 표현했다. 처녀가 아이를 가지게 될 것이라는 예언은 어지간한 믿음이 아닌 다음에야 은총이 아니라 저주로 받아들일 수도 있다. 화가들의 붓끝은 이 황당한 상황에 처한 마리아를 추호의 의심도 없이 오로지 말씀에 의지하고 사는 순종적인 여인으로 이상화하기도 했고, 때로는 이 모든 기이한 현상에 대해 두려움을 금치 못하는 지극히 인간적인 여인으로 그려내기도 했다.

천사의 전언을 모두 듣고 마리아는 이렇게 답했다. "이 몸은 주님의 종입니다. 지금 말씀대로 저에게 이루어지기를 바랍니다." 루가 1:38

놀랍지만, 믿을 수밖에 없다

베아토 프라 안젤리코 Beato Fra Angelico, 1395?~1455, '축복받은 천사 수도사'라는 뜻의 이름을 가진 이 화가는 평생을 그리스도에 대한 경건한 신앙을 그림으로 표현하는 데 주력했다. 그는 성서의 수많은 기적 중에서 가장 으뜸인 수태고지의 장면을 여러 번 그렸다.

피렌체의 산마르코 수도원에 그린 프레스코 작품에서는 마리아가 천사 가브리엘이 전하는 말에 거의 절대 복종하는 자세를 취하고 있다.[1] 가슴에 두 손을 포갠다는 것이 바로 순종을 의미하거니와, 무엇보다도 천사보다 훨씬 자세를 낮추고 있다는 점에서 그러하다. 아마도 신앙

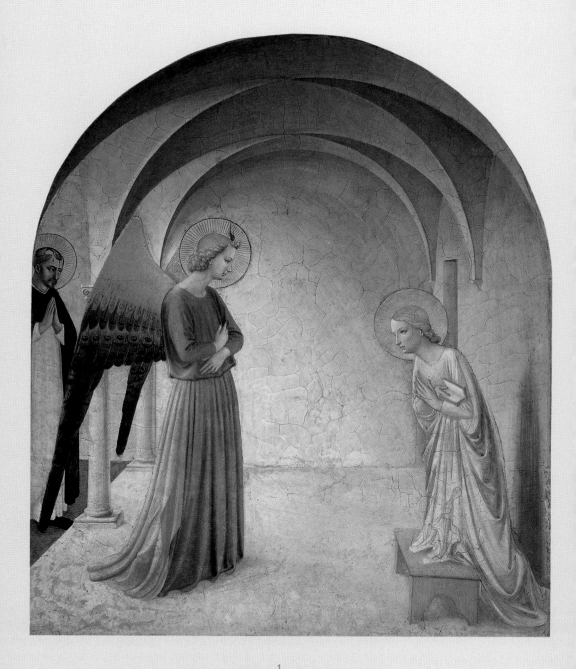

1
베아토 프라 안젤리코, 〈수태고지〉,
프레스코, 190×164㎝, 1440~1441년, 산마르코 미술관, 피렌체

심 깊은 프라 안젤리코는 당황하고 어색해하는 마리아보다는 가브리엘의 말씀이 곧 하나님의 말씀임을 깨닫고 고개를 숙이는 마리아의 모습을 더 부각시키고 싶었을 것이다. 한편, 천사 뒤에 머리에 피를 철철 흘리는 한 남자가 기도하는 자세로 이들을 바라보고 있다. 그는 순교자 성 베드로이다. 이름이 같아 착각하기 쉽지만 예수의 열두 제자 중 하나였던 '사도 베드로'가 아니라, 13세기 이단자들과 맞서다 낫에 맞아 순교한 '순교자 베드로'이다. 그는 산마르코 수도원이 속해있던 도미니크회 교단에서 배출한 첫 번째 순교자였다. 머리에 가득한 피는 낫에 찍혀서 생긴 상처이다.

프라 필리포 리피 Fra Filippo Lippi, 1406~1469 역시 '프라fra'라는 단어에서 짐작하듯 수도사이다. 그는 수도사의 신분으로 성모 마리아를 그릴 때 모델이 되어준 한 아리따운 수녀와 사랑에 빠져 야반도주하여 결혼까지 감행한 인물로 알려져 있다. 이 정도 스캔들이면 오늘날에도 연애소설 한 권은 족히 나올 법하다. 이 화가의 〈수태고지〉도 상당히 잘 알려진 작품이다.[2]

프라 필리포 리피의 그림 속 마리아는 왼손을 들어 올리며 일순 당황한 심경을 드러내고 있다. '그게 말이나 되나요?' 하는 그녀의 의혹이 입고 있는 옷자락을 출렁이게 한 모양이다. 하지만 아무리 놀라워도 천사가 나타나 "이게 은총이야."라고 말하는데 거부할 그녀가 아니다. 누가 뭐래도 신앙심 하나만큼은 확고한 위대한 다윗 가문의 여인이니 말이다. 자연스럽고 현실감 있는 그림을 그리기 시작한 르네상스의 화가답게 프라 필리포 리피는 수태고지가 일어난 공간을 실제 공간처럼 연출했다.

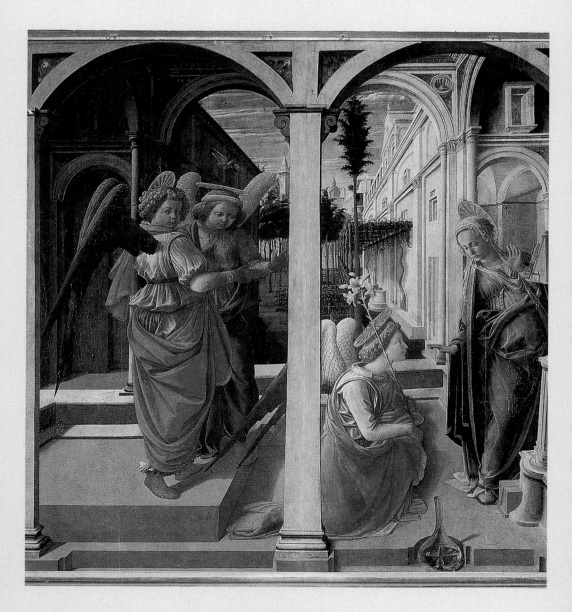

2
프라 필리포 리피, 〈수태고지〉,
목판에 템페라, 175×183㎝, 1445년경, 산로렌초 성당, 피렌체

또 놀라는 게 당연하지 않느냐는 듯 주춤하는 마리아의 모습도 어색하지 않게 그렸다. 그래도 마리아의 표정은 사뭇 진지하고 차분하다. 화가는 이 모든 해괴한 사건을 자신의 신앙으로 감당하려는 마리아의 의지를 잡아냈다. 가브리엘이 데려온 천사들은 다소 따분한 표정을 짓고 있지만, 그 시선이 화면 밖을 향하고 있어서 감상자로 하여금 사건의 현장에 함께 있는 듯한 착각을 유도하는 것도 지극히 르네상스적이다.

놀라긴 했지만 믿지 않을 수 없는 것, 그것이 대대로 하나님의 은총과 역사를 같이해온 마리아 집안의 내력이자 인류가 종교에 대해 가져온 자세이기도 하다.

아담과 이브의 원죄

프라 안젤리코의 다른 〈수태고지〉 작품을 보자.[3] 그림 왼쪽 상단에는 빛이 가득하고, 그 빛의 일부가 마리아를 향해 곧게 뻗어 있다. 빛은 성령을 뜻한다. 마리아와 천사 가브리엘이 위치한 곳은 로지아이다. 로지아는 한쪽은 벽면이고 맞은편에 기둥을 세워 테라스 같이 탁 트인 공간을 말한다. 프라 안젤리코는 로지아의 기둥을 이용해서 천사와 마리아의 공간을 분리했다. 그리고 이 둘이 속한 공간 바깥에 낙원에서 추방당하는 아담과 이브를 처량한 모습으로 그려 넣었다.

성서를 공부하다 보면 예표론豫表論이라는 말을 심심찮게 듣게 된다. 예표론은 구약과 신약의 통일성과 연속성을 추구하는 신학적이고 역사

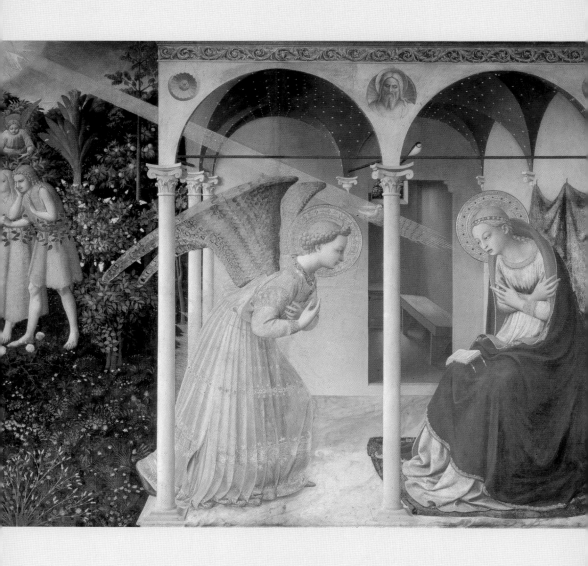

3
베아토 프라 안젤리코, 〈수태고지〉,
목판에 템페라, 154×194cm, 1425~1428년, 프라도 미술관, 마드리드

적인 해석 방법의 하나다. 쉽게 말
하면 구약에 나오는 사건과 인물이
신약에 등장하는 사건과 인물을 암
시하거나 상징하기도 하고 원인과 결
과의 관계로 얽히기도 한다는 것이
다. 수태고지의 도상에 아담과 이브
의 추방 장면이 종종 그려지는 이유
는, 그 둘의 죄로 인해 인간이 타락
하고 헤어날 길 없는 원죄를 안게 되
었지만 결국 죄 없이 잉태되어 세상
에 오실 예수에 의해서 죄 사함을
받게 된다는 예표론에 들어맞기 때
문이다.

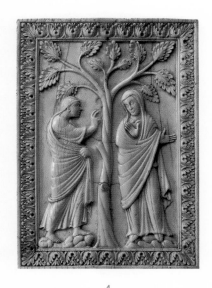

4
작자 미상, 〈수태고지〉,
상아, 책표지, 11세기 후반, 베를린 국립미술관, 베를린

　　11세기 후반 작품으로 추정되는
책의 상아로 만든 표지에는 수태고지가 새겨져 있는데, 천사 가브리엘과
마리아 사이에 커다란 나무 한 그루가 버티고 있다.[4] 이 나무는 보통 예
수를 잉태하고 또 인류에게 새로운 생명을 준다는 의미에서 생명의 나
무로 보기도 하지만, 한편으로는 아담과 이브를 꾄 유혹의 나무로 읽기
도 한다. 이 나무로 인해 비롯된 원죄의 고리를 마리아가 끊었다는 의미
로 읽을 수 있는 것이다. 마리아는 이런 식으로 이브와 비교되곤 한다.
'한 여인은 죄를 잉태했으나 다른 여인은 그 죄를 모두 씻어줄 구원자를
잉태했다.'

백합, 장미, 물병

종교화에서 두 남녀가 서로 마주한 채 무엇인지 모를 심각한 대화를 하고 있는 장면이 있다면, 보통 그 그림의 주제는 '수태고지'로 짐작할 수 있다. 천사 가브리엘은 대개 남자로 표현되지만, 가끔은 눈부실 만큼 화려한 의상으로 등장하기에 여자처럼 보이기도 한다. 거기에 두 사람의 머리 위로 한 줄기 빛이나 비둘기가 등장했다면 두말할 것도 없이 수태고지라고 확신해도 된다. 물론 그에 덧붙여 자주 나타나는 상징적인 기호들도 있다. 특히 백합은 수태고지에 가장 빈번하게 등장한다. 백합은 오랫동안 '순결함'을 상징해왔기 때문에 화가들에게는 순결한 상태로 잉태한 마리아를 나타내기에 더할 나위 없는 수단이 되었다.

앞서 프라 필리포 리피가 그린 〈수태고지〉에서도 천사가 백합을 들고 있다. 게다가 발치에 맑은 물이 담긴 물병도 눈에 띄는데, 이 역시 마리아의 순결을 상징한다. 가끔 백합 대신 장미가 사용되는 경우도 있다. 중세에는 마리아를 예찬하기 위해 고딕 성당이 집중적으로 건축되었는데, 성당의 주 출입문 위에 있는 거대한 스테인드글라스의 장미창을 떠올려보면 장미가 바로 사랑스럽고 순결한 마리아의 상징이란 것을 알 수 있을 것이다.

14세기 이탈리아 시에나 지방에서 활동한 시모네 마르티니 Simone Martini, 1284~1344가 그린 그림에도 물병에 꽂힌 백합이 있다.[5] 그러나 가브리엘이 손에 든 것은 올리브나무 가지다. 올리브나무 가지는 그리스도교 성화에서 보통 평화를 상징한다. 순진하게 보자면 하나님이 마리아를 통해 세

성화, 그림이 된 성서

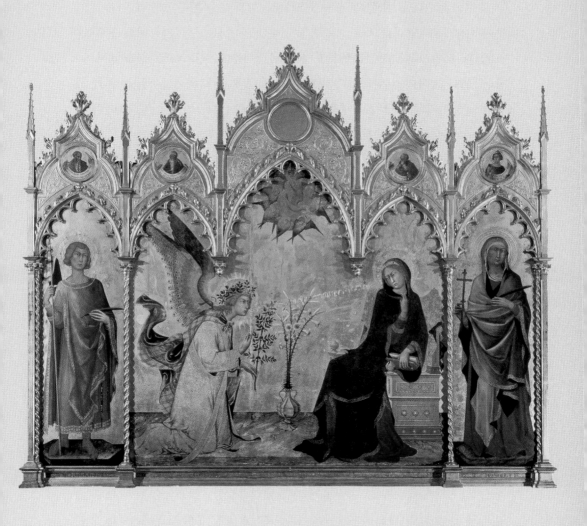

5
시모네 마르티니, 〈수태고지와 두 성인〉,
목판에 템페라, 265×305cm, 1333년, 우피치 미술관, 피렌체

상에 평화를 주신다는 뜻으로 읽을 수도 있지만 백합이 아닌 올리브나무 가지를 굳이 가브리엘의 손에 쥐어놓은 것에는 다소 세속적인 이유가 하나 숨어 있다.

이탈리아는 그 당시 하나의 통일된 국가체제를 갖추고 있지 않았다. 각 도시가 저마다 다른 정치·경제·사회 구조로 병립하여, 우리로 치면 마치 삼국시대의 형국처럼 서로 세력 다툼이 치열했다. 삼국시대에 갈라진 민족의 정서를 통합하기 위해 불교가 존재했다면, 이탈리아의 각 지방을 묶는 결속력은 그리스도교의 몫이었다. 시모네 마르티니가 활동했던 시에나는 당시 이탈리아의 도시 중에서 가장 힘이 셌던 피렌체와 그리 관계가 원만하지 못했다. 하필이면 피렌체를 상징하는 꽃이 백합이었고, 시에나의 화가는 마리아에게 바치는 꽃이 피렌체의 꽃이 아닌 다른 어떤 것이길 원했던 것이다. 성스러운 종교화에도 인간들 사이의 알력과 다툼이 영향을 미칠 수밖에 없다. 그림은 인간이 그리는 것이지, 신이 그리는 것이 아닌 까닭이다.

신의 어머니, 마리아

가톨릭교회에서 마리아의 위상은 신의 그것에 버금갈 정도다. 로마 가톨릭교회에서는 그리스도교가 공인된 지 100여 년이 지난 431년, 에페수스^{에베소, Ephesus}라는 도시에서 개최된 공의회에서 마리아를 '신의 어머니'라고 공식적으로 규정하기까지 한다. 마리아가 예수를 인간 세상에

내보내기 위해 잠시 몸을 빌려준 존재에서 훨씬 나아가 신의 어머니로 격상되었으며, 마땅히 존경받고 찬미되어야 할 최상의 여인으로 인식되기 시작한 것이다.

때맞춰 교황 식스토 3세^{Sixtus III, 재위 432~440} 시절, 로마에는 마리아를 위한 공식적인 교회, 산타마리아마조레가 지어지기 시작했다. 이 성당에는 재미있는 이야기가 하나 얽혀 있다. 교황 리베리오^{Liberius, 재위 352~366} 시대, 로마에 요한이라는 신앙심 깊은 귀족이 있었다. 부와 명예는 있지만 자녀가 없었던 그는 간곡한 기도와 자선을 베푸는 의로운 생활을 하며 자녀를 기다렸으나 어느덧 하늘을 봐도 별을 딸 수 없는 나이에 이르렀다. 그러던 어느 한여름 밤, 꿈에 성모 마리아가 나타나 "이틀 후 로마의 에스퀼리노 언덕에 가면 눈이 하얗게 쌓인 곳을 볼 것이다. 그곳에 나를 위한 성당을 세워라." 하고 말씀하셨다. 설마 했던 요한은 교황 리베리오에게 이 소식을 알렸는데 신비롭게도 교황 역시 같은 꿈을 꾸었다고 했다. 8월 5일 그들은 땡볕을 등에 업고 에스퀼리노 언덕에 올랐고, 과연 순결하고 탐스럽게 내린 하얀 눈을 발견했다. 그곳에 산타마리아마조레 성당을 지었고 건축비는 귀족인 요한이 맡았다. 이는 물론 전설인데, 실제로 이 성당은 마리아의 계시를 받은 지 거의 80여 년이 지나서야 짓기 시작했고 이후 여러 번 증개축을 반복하여 오늘에 이른다.

이런 엄청난 이야기를 바탕으로 삼은 교회에 그려져서일까, 이곳 제단화 속 마리아의 모습은 이제껏 보던 순박하고 소심한 여염집 아가씨가 아니다.⁶ 마리아는 진주가 주렁주렁 달린 호사스러운 옷을 입고 머리에는 왕관까지 썼다. 게다가 천사들의 호위까지 받고 있다. 이쯤이면 이

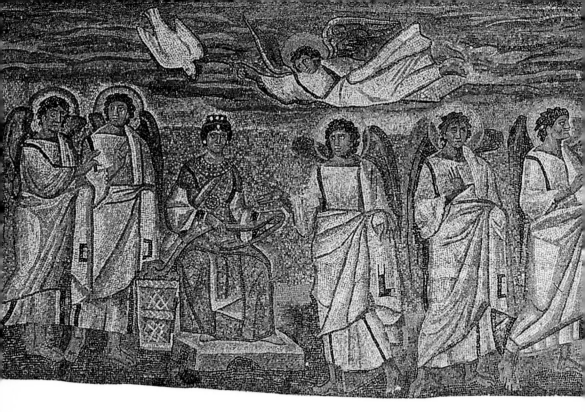

작품은 수태고지라기보다 세속 여왕의 연중행사 장면이라고 보는 게 더 옳을 듯하다. 그러나 그녀를 향해 날아드는 성령의 비둘기와 뭔가 할 말이 있는 듯 허공을 날고 있는 천사의 몸짓은, 무엇인지 모르지만 범상치 않은 사건이 임박했음을 암시한다. 그녀가 수태고지를 받았다는 사실을 좀 더 설득력 있게 증명하는 것이 또 있다. 바로 손에 들려 있는 주홍빛 ^{진자주색} 실과 왼쪽의 실이 담긴 양모 바구니가 그것이다. 이 주홍빛 실과

양모 바구니와 관련한 수태고지 이야기는 〈야고보의 원복음서〉에 소상하게 기록되어 있다.

사제들이 회의를 열고 "성전의 휘장을 새것으로 바꿉시다."라고 제의했다. 대사제가 "다윗의 가문에서 더럽혀지지 않은 처녀 일곱 명을 데려오시오."라고 말했다. 하인들이 나가서 처녀들을 데려오자, 대사제가 "금실, 청실, 주홍색 실, 가는 아마실, 짙은 자주색 실로 천을 짤 사람을 각각 결정하려고 하니, 내 앞에서 제비를 뽑아라." 하고 말했다. 대사제는 마리아가 다윗 가문 출신임을 알고 마리아도 불렀다. 짙은 자주색 실이 마리아에게 부여되었다. 그래서 마리아가 집으로 돌아갔다. (……) 어느 날 마리아가 물을 긷기 위해서 물동이를 들고 나갔을 때 "은총으로 충만한 이여, 기뻐하여라. 주님이 함께 계시다. 너는 여자들 가운데서도 축복을 받았다."라는 말소리가 들려왔다. 소리가 나는 곳을 확인하려고 좌우를 둘러본 뒤에 마리아는 몸을 떨면서 집으로 들어가 물동이를 내려놓고, 자주색 실을 가지고 천을 짜는 일을 계속했다. 주님의 천사가 그 곁에 서서 "마리아, 하나님의 총애를 받았으니 두려워하지 마라." 하고 말했다. (……) 천사는 "오, 마리아야, 그렇지는 않다. 성령이 너에게 오시고, 지극히 높으신 분의 힘이 너를 덮을 것이다. 따라서 네가 낳을 그분은 거룩한 분이고 살아 계신 하나님의 아들이라고 불릴 것이다. 그리고 그분이 자기 백성을 죄에서 구원할 것이니까 그 이름을 '예수'라고 하여라."

<div align="right">-〈야고보의 원복음서〉, 9:1~13</div>

마리아는 성전의 휘장을 만드는 일에 동원된 흠 없이 순결한 아가씨였고, 어느 날 우물가에서 물을 긷다가 정체 모를 목소리를 통해 자신이 여인 중에 가장 복된 여인으로 축복을 받았음을 알게 된다. 놀란 가슴을 달래기 위해 자줏빛 실로 성전 휘장에 쓰일 천을 짜는 도중, 그녀는 천사로부터 예수를 수태할 것이라는 말을 듣게 된다. 이 〈야고보의 복음서〉 내용을 충실히 반영한 듯 가끔 수태고지 그림에는 우물가에 선 마리아, 혹은 물레나 바느질 바구니를 곁에 둔 마리아가 심심찮게 등장한다. 이 바느질 통은 물론 내용을 살리기 위해서이기도 하지만, 한편으로는 물을 긷는 등의 고된 집안일을 묵묵히 해내면서도 짬이 나는 대로 바지런하게 수도 놓는, 남성들의 판타지에 부응하는 정숙하고 참한 여인으로서의 마리아를 부각하기 위해서라고 볼 수도 있을 것이다.[7]

한편 베네치아의 산마르코 대성당의 12세기 모자이크 작품에는 우물가에서 물을 긷다가 천사의 음성을 듣게 되는 마리아의 표정이 실감나게 묘사되어 있다.[8] 마리아의 손에 들린 물병은 예수를 담는 그릇으로 해석되곤 한다.

이처럼 화가들은 외경의 내용을 바탕으로 한 그림도 많이 제작했다. 그뿐만 아니라 13세기 말 야코부스 데 보라지네Jacobus de Voragine, 1228?~1298가 쓴 《황금전설》 역시 성화로 제작되곤 했다. 성인들의 삶을 기록한 《황금전설》은 사실상 전설에 가까운 이야기들이라 다소 신빙성이 떨어지지만, 거침없고 솔직한 표현 덕분에 대중의 폭발적인 관심을 받았고, 당연히 화가들에게도 흥미로운 그림 소재가 될 수 있었다.

산타마리아마조레 성당, 주홍빛 실을 손에 들고 바느질 바구니를 곁

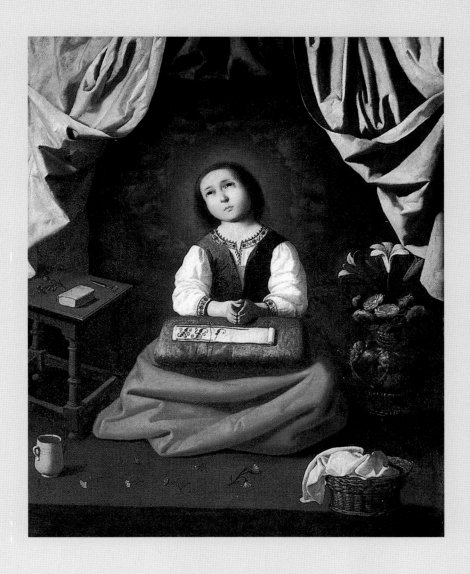

7
프란시스코 데 수르바란, 〈젊은 날의 성모 마리아〉,
캔버스에 유채, 117×94cm, 1632~1633년, 메트로폴리탄 미술관, 뉴욕

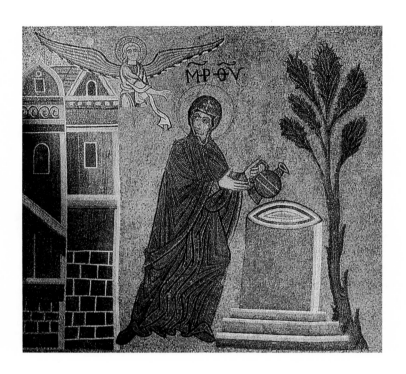

8
작자 미상, 〈수태고지〉 부분,
모자이크, 12세기, 산마르코 대성당, 베네치아

에 둔 마리아는 세속의 여인네가 아니라 '신의 어머니'이다. 그에 걸맞은 대접을 하기 위해 성당의 모자이크 제작자는 날개 달린 천사들까지 등 장시켜 성모를 부각했다. 즉, 그녀는 천상의 여왕인 셈이다. 하지만 스스 로를 주님의 종으로 낮추었던 그녀를, 교회가 추구한 공경 사상에 의해 오히려 '가까이 하기엔 너무 먼 당신'으로 만들어버린 게 아닌가 하는 느

낌을 지울 수가 없다.

인간 세상의 마리아

레오나르도 다빈치Leonardo da Vinci, 1452~1519의 〈수태고지〉에는 커다란 독서대
가 그려져 있다.[9] 이는 마리아가 늘 기도서를 읽는 신앙인일 뿐만 아니
라, 책을 가까이 하는 지적인 여인임을 강조한 것이다. 레오나르도를 비
롯한 많은 화가가 수태고지를 그릴 때 이처럼 마리아가 기도서 혹은 책
을 읽는 장면으로 표현하곤 했다.

　레오나르도는 수태고지가 일어나는 장소를 실외로 옮겼다. 르네상스
의 지식인답게 그는 그저 수태고지 장면만 묘사하는 데 그치지 않고 더
큰 맥락에서 이 주제의 의미를 은유적으로 드러냈다. 이를테면 앉아 있
는 마리아의 뒤편에는 르네상스 시대 최고의 발명이라 일컫는 원근법이
충실하게 반영된, 즉 수학적으로 잘 계산된 건축물이 그려져 있다. 건축
물이란 것은 신의 손이 아닌 사람의 손으로 만들어진 공간이다. 게다가
원근법 역시 영리한 인간들이 고안한 발명품의 하나다. 따라서 마리아
가 위치한 공간은 그녀가 아직은 인간의 세상에 속해 있다는 사실을 암
시하고 있다. 그에 비해 천사의 뒤쪽은 나무가 울창한 자연이다. 자연은
인간이 아니라 신이 창조한 것이다. 결국 신의 세계와 인간의 세계가 만
나는 그 지점에서 수태고지가 이루어진다는 사실을 레오나르도는 재치
있게 암시한 셈이다.

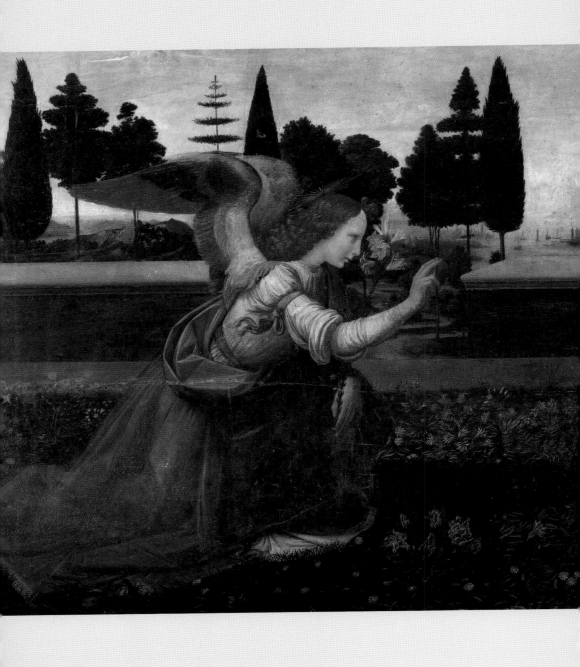

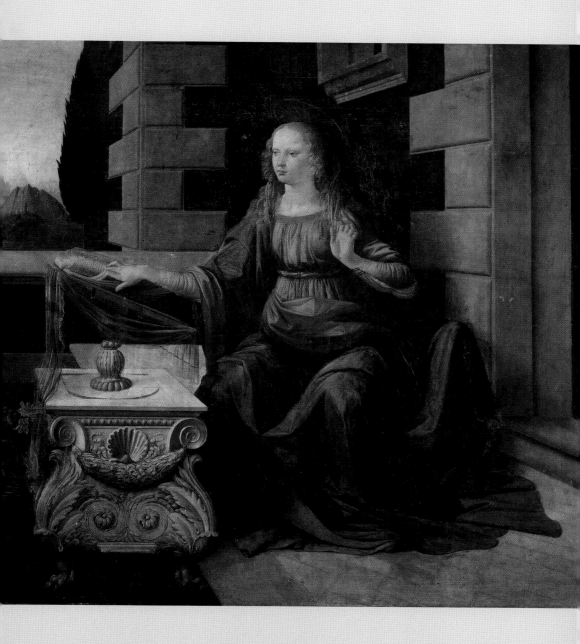

레오나르도 다빈치, 〈수태고지〉,
목판에 유채, 98×217㎝, 1472~1475년경, 우피치 미술관, 피렌체

르네상스 시대 이탈리아 화가들이 고안한 수태고지의 배경은 실제로 존재하는 곳이라기보다 상상하여 그려낸 장소였다. 레오나르도는 마리아를 인간의 영역에 포함시키기 위해 자연과 대비되는 건축물을 상상해서 배치했다. 그에 비해 다분히 현실적이고 사실적인 감각에 익숙했던 북유럽의 화가들은 사진처럼 정확한 현실의 공간 속으로 마리아를 안내한다. 북유럽 화가들은 정교하고도 세밀한 묘사로 부르주아 가정의 실내 공간을 터럭 하나 놓치지 않고 묘사했다. 이는 그림의 수요층이 종교화를 주문하면서도 자신의 부를 과시할 수 있는 가구나 기물을 그림 속에 집어넣길 강요했기 때문이기도 하다. 그러나 그들은 기물들을 그저 보이는 대로 화면에 무질서하게 집어넣지 않았다. 물론 물레나 실, 백합, 장미 등 수태고지 혹은 마리아에 대한 상징들은 계속 고안되고 그려졌지만, 북유럽 화가들은 다른 어느 지역 화가들보다도 이런 상징들에 더 집착했다.

로히어르 판 데르 베이던^{Rogier van der Weyden, 1399~1464}의 〈수태고지〉에는 색감 좋은 침대 하나가 그려져 있다.[10] 북유럽 그림을 자주 접해본 사람들은 이 침대가 같은 지역의 화가인 얀 반 에이크^{Jan van Eyck, 1395~1441}의 그림에도 등장한다는 사실을 알고 있을 것이다.[11] 샹들리에 역시 마찬가지다. 같은 침대가 다른 화가의 그림에도 소개되고 있는 것으로 보아 그 빨간 침대가 우리 시대의 유명 브랜드 침대처럼 당시 그곳 사람들이 무척 갖고 싶은 물품이거나 값이 너무 비싸서 어지간한 사람들은 구입하기 힘든 침대였을 거라고 추정할 수 있다. 베이던의 〈수태고지〉는 당시 부르주아 가정이 어떤 가구나 기물 들로 실내 공간을 꾸며 자신들의 부

성화, 그림이 된 성서

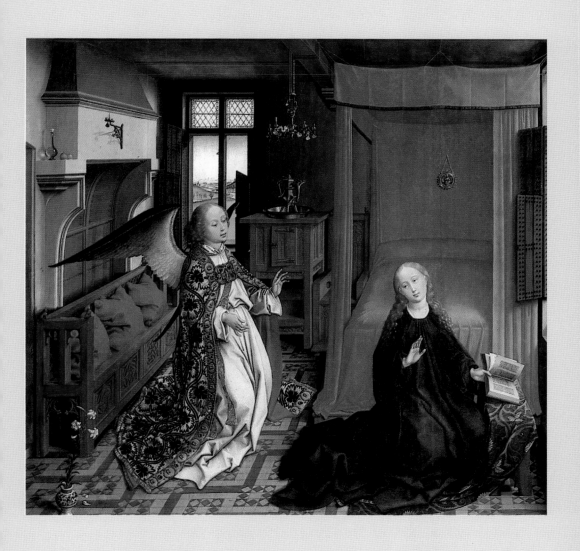

10
로히어르 판 데르 베이던, 〈수태고지〉,
목판에 유채, 86×93㎝, 1435년경, 루브르 박물관, 파리

를 과시해왔는지 관찰할 좋은 작품
이다.

하지만 화가가 그린 소소한 일상
의 물건들에는 종교적인 상징이 숨
어 있다. 〈수태고지〉 속 멋들어진
붉은 침대도 그림을 주문한 자의
과시욕만 충족하기 위한 것이 아니
라 마리아가 이제 교회의 아내가
되었음을 나타내기 위해서 그려진
것이기도 하다.

왼쪽 벽감의 물병과 사과, 그리
고 초가 꽂혀 있지 않은 촛대 역시
괜히 놓인 것이 아니다. 물병은 마
리아의 순결을, 사과는 아담과 이

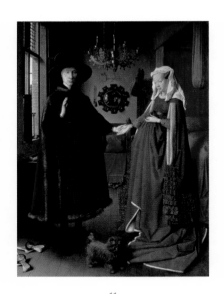

11
얀 반 에이크, 〈아르놀피니 부부의 결혼식〉,
목판에 유채, 82×60㎝, 1434년, 내셔널 갤러리, 런던

브의 원죄를 뜻한다. 촛불이 없는 촛대는 아직 빛이 밝혀지지 않은, 즉
구원이 이루어지지 않은 상태이므로 구약의 시대를 의미한다. 한편으로
촛대는 초를 담기 위한 도구, 곧 예수를 잉태할 마리아를 의미한다. 결
국 왼쪽 모퉁이에 그려진 사과와 촛대와 물병은 흠 없는 마리아가 곧 구
세주를 잉태하여 아담과 이브로 인해 시작된 원죄의 사슬을 끊을 것이
라는, 제법 긴 이야기를 압축해서 보여주는 장치인 것이다.
가브리엘의 발치에 놓인 백합이나 책 혹은 기도서를 들고 있는 마리아
가 의미하는 바는 더 말할 필요가 없을 것이다. 또 하나, 매우 세밀하게

그려진 가브리엘의 화려한 망토에 달린 버클 안에는 교회 건물 안에 서 있는 신의 모습이 보인다. 천사가 전하는 말은 그 누구도 거역할 수 없는 신의 뜻이라는 의미다.

19세기의 화가 단테 가브리엘 로세티 ^{Dante Gabriel Rossetti, 1828~1882}는 이 기막힌 순간에 처한 마리아를 다소 가련하고 음울하게 표현하기도 했다.[12] 순백의 옷을 입은 마리아의 모델은 화가의 여동생이다. 역시 남동생을 모델로 한 가브리엘 천사의 손에는 여느 수태고지 그림처럼 백합이 쥐어져 있다. 성령의 비둘기 역시 마리아를 향해 천천히 날아든다. 보통 인물이 아니기에 후광을 그린 것도 설득력 있어 보인다. 그런데 그녀는 여느 그림들과 달리 신의 뜻을 담담하게 받아들이는 것 같지 않다. 오히려 앞으로 일어날 온갖 수난을 대체 어떻게 감당해야 할지 고심하는 쪽에 가깝다. 이 무서운 일들에서 피할 수만 있다면 피하고 싶지만, 그럴 만한 힘조차 없어 보이는 마리아의 얼굴엔 애처로움이 가득하다.

하지만 마리아는 이 엄청난 신의 뜻을 오로지 믿음 하나로 받아들였다. 그녀가 결단을 내림으로써 아담과 이브로부터 비롯된 구약 속 원죄의 고리가 끊겼다. 그녀가 주저했건 기쁨으로 이 뜻을 받아들였건 결국 그녀는 '구원'이라는 신의 사업에 뛰어들었다. 그리고 야무지게 자신에게 부여된 임무를 수행했다.

성령으로 잉태된 예수는 원죄 없이 태어난다. 그리고 아무 잘못 없이 십자가에 못 박혀 피 흘리며 죽어간다. 아들이 죽어가는 모습을 두 눈 뻔히 뜨고 지켜보아야 했던 마리아는 이미 30여 년 전 수태고지를 받아들인 순간, 자신에게 부여된 고통의 십자가를 기꺼이 받아들이겠노라고

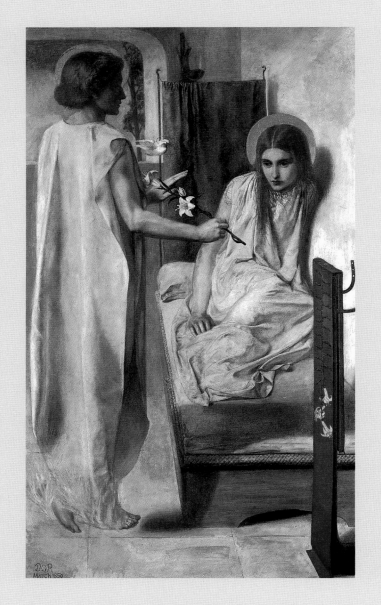

12
단테 가브리엘 로세티, 〈수태고지〉,
캔버스에 유채, 72×42㎝, 1849~1850년, 테이트 갤러리, 런던

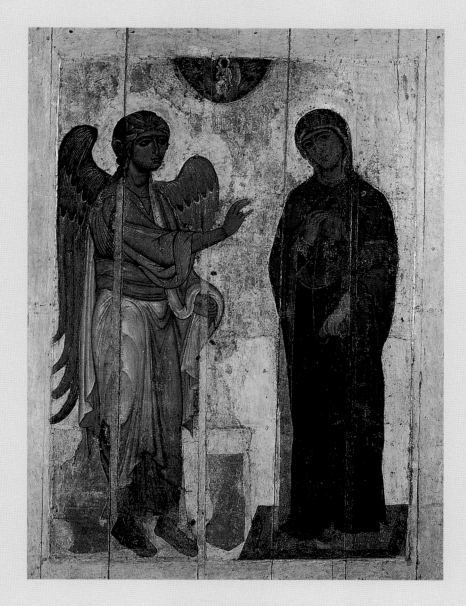

13
작자 미상, 〈우스튜크의 수태고지〉,
목판에 템페라, 238×168cm, 12세기, 트레차코프 미술관, 모스크바

신에게 약속한 것이다. 그래서인가, 12세기에 그려진 수태고지 도상에는 마리아가 신의 말씀에 순종하는 그 순간 이미 태중에 존재하게 된 예수의 모습이 그려져 있다.[13] 말로는 설명할 수 없는 거룩한 역사도 그림으로는 얼마든지 설명할 수 있다. 믿기지 않는 것을 믿게 하는 힘이 신앙의 힘이라면, 보이지 않는 것을 보게 하는 힘은 바로 그림의 힘이다.

최초의 수태고지 그림

그리스도교 미술사에서는 로마 외곽, 프리실라 카타콤Catacomb of Priscilla 의 〈수태고지〉가 현재로서는 이 주제와 관련한 최초의 그림이라고 보고 있다.[14] 카타콤은 '낮은 지대의 모퉁이catacombe'라는 뜻을 가진 그리스어에서 비롯된 말로, 16세기부터 '초기 그리스도인들의 지하 묘지' 전체를 의미하는 말로 사용되었다. 카타콤은 그리스도교 박해가 극심하던 시절, 묘지로서의 역할뿐만 아니라 은신처나 예배당으로도 사용되었다.

지하 10여 미터가 넘는 깊숙한 공간에 위치한 카타콤 내부에는 지도자급 신도를 위한 제법 넓은 묘실이 있었고, 복도 벽면을 파내어 그곳에 일반 신도들의 주검을 안치했다. 그렇다고 해서 카타콤이 외부의 눈에 띄지 않는 철저한 은신처라고만 보기는 무리다. 카타콤 중에는 심지어 5층 깊이까지 파고들어간 것도 있으며, 산칼리스토 카타콤Catacomb of San Callisto 의 경우는 복도 하나의 길이가 무려 2킬로미터에 달한다. 이 정도 규모면 발각이 어렵지는 않았을 텐데, 다행히도 로마인들은 죽은 자

의 영역인 묘지를 침해할 수 없는 성스러운 곳으로 생각했기에 '공공연한 비밀'의 영역으로 남을 수 있었던 것이다. 벽에 그려진 이 최초의 〈수태고지〉에는 마리아가 의자에 앉아 가브리엘의 말을 듣고 있는 모습이 담겨 있다.

오늘날 벨기에와 네덜란드 일부 지역을 통칭하는 15세기 플랑드르 출신의 화가, 얀 반 에이크는 형인 후베르트와 함께 유화를 발명했다. 몇 번이나 수정이 가능한 데다

14
작자 미상, 〈수태고지〉,
프레스코. 2세기 초, 프리실라 카타콤, 로마

윤기나고 선명한 색을 자유로이 사용할 수 있는 유화는 정밀한 세부 묘사를 가능케 한 그야말로 회화사의 혁명이었다.

얀 반 에이크의 〈수태고지〉에서 마리아와 가브리엘은 이제 가정의 실내를 벗어나 교회 건물 안에서 서로 만난다.[15] 중세부터 교회는 곧 마리아를 상징했다. 교회는 마리아와 마찬가지로 죄지은 우리로 하여금 구원에 이르도록 중간 역할을 하는 곳이기 때문이다. 마리아의 뒤에 나란히 그려진 세 개의 창은 성부와 성자, 성신이라는 성 삼위일체를 암시한다. 그 위 높은 창 스테인드글라스에는 신의 모습이 그려져 있다. 푸른 옷을 입은 마리아 앞으로 화병에 꽂힌 백합이 보인다. 왼쪽 창 높은 곳에서 성령의 빛이 들이치는데 직선으로 곧게 뻗은 이 빛은 역시 성령을

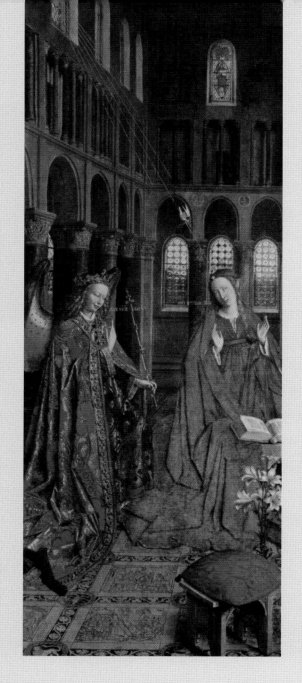

15
얀 반 에이크, 〈수태고지〉,
캔버스에 유채, 93×7㎝, 1425~1430, 워싱턴 국립미술관, 워싱턴

상징하는 비둘기와 함께 마리아를 향한다. 얀 반 에이크의 신기에 가까운 붓끝은 마리아의 입과 가브리엘의 입 밖으로 나오는 글자까지 담아냈다. 천사는 "은총이 가득한 마리아여, 기뻐하소서. Ave gratia plena"라고 말을 건네고, 이에 마리아는 읽던 책에서 시선을 뗀 채 "저는 주님의 종입니다. Ecce ancilla Domini"라고 순종의 답을 한다.

글자뿐만 아니라 그림 속 모든 것이 워낙 세밀하게 그려져 돋보기를 대고 봐야 할 정도이다. 화려하기 그지없는 가브리엘의 망토는 황금빛 문양의 반짝거림까지 놓치지 않는다. 바닥의 양탄자도 그저 그런 무늬를 의례적으로 그려 넣은 것 같지만 자세히 보면 수태고지가 신약에서 맡은 역할을 상징하는 구약의 일들이 담겨 있다. 화면 가장 아래쪽 칸에 골리앗의 목을 베는 다윗의 모습과 기둥을 무너뜨리는 삼손의 모습이 보인다. 마리아가 잉태한 예수는 바로 이 다윗과 삼손처럼 죄를 이기는 구원자로서의 의무를 다하게 될 것이라는 뜻이다.

그 무렵에 로마 황제 아우구스투스가 온 천하에 호구조사령을 내렸다. 이 첫 번째 호구조사를 하던 때 시리아에는 퀴리노라는 사람이 총독으로 있었다. 그래서 사람들은 등록을 하러 저마다 본고장을 찾아 길을 떠나게 되었다. 요셉도 갈릴리 지방의 나사렛 동네를 떠나 유다 지방에 있는 베들레헴이라는 곳으로 갔다. 베들레헴은 다윗 왕이 난 고을이며 요셉은 다윗의 후손이었기 때문이다. 요셉은 자기와 약혼한 마리아와 함께 등록하러 갔는데 그때 마리아는 임신 중이었다. 그들이 베들레헴에 가 머물러 있는 동안 마리아는 달이 차서 드디어 첫아들을 낳았다. 여관에는 그들이 머무를 방이 없었기 때문에 아기는 포대기에 싸서 말구유에 눕혔다.

—〈루가의 복음서〉 2:1∼7

예 수 탄 생

마구간에서 태어난 구세주

요셉은 마리아와 함께 갈릴리 ^{갈릴래아, Galilee} 지방을 떠나 고향인 베들레헴으로 길을 재촉한다. 마리아가 만삭의 무거운 몸인데도 굳이 그곳까지 간 이유는 로마의 황제 아우구스투스 ^{Augustus, BC 63~AD 14}가 로마 제국 산하에 있는 모든 사람의 호적을 정리하라는 명령을 내렸기 때문이다. 요새 같으면 인터넷이다 특급우편이다 별별 방법이 다 있지만, 그런 것이 있을 리 만무했던 당시에는 모두 고향 마을로 돌아가 직접 행정적인 절차를 끝낸 뒤 다시 자신이 사는 곳으로 돌아와야 했다. 마리아와 요셉도 고향 마을에 도착하기는 했지만, 같은 이유로 몰려든 여행객들이 북적대는 통에 방 하나를 얻지 못하고 마구간에 임시로 숙소를 정했다. 그리고 그 비천한 곳에서 예수를 해산하게 된다.

호구조사에 참여하기 위해 모여든 인파를 그린 피터르 브뤼헐 ^{Pieter Bruegel the Elder, 1525?~1569}은 베들레헴을 눈 오는 북유럽의 도시로 바꾸었다.[1] 이 그림은 가끔 크리스마스카드에도 등장하는데 그 때문에 사람들은 베들레헴에서 예수가 태어났을 때 하얀 눈이 펑펑 쏟아져 내렸을 것이라 상상하기 쉽다. 실제 이스라엘의 기후는 겨울이 따뜻하다고는 할 수는 없지만 그림에서 보는 것처럼 온 마을이 눈으로 뒤덮이고 얼음이 꽁꽁 얼 만큼 춥지는 않다. 브뤼헐은 성서에 나오는 이야기를 빌려와 겨울을 나는 북유럽 사람들의 모습을 정겹게 그려낸 것이다. 물론 그림 속에는 마리아와 요셉의 모습이 마치 숨은그림찾기처럼 그려져 있다. 화면 중앙 하단에 말을 타고 있는 마리아의 모습이 보이는가? 그 앞으로 목수들이

성화, 그림이 된 성서

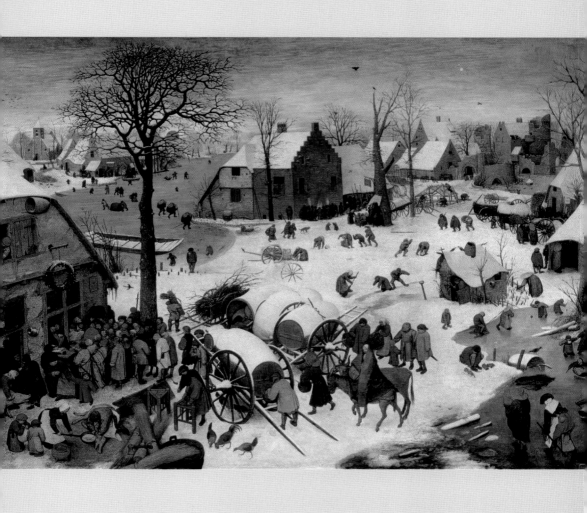

1
피터르 브뤼헐, 〈베들레헴에서의 호구조사〉,
목판에 유채, 115.5×163.5㎝, 1566년, 벨기에 왕립미술관, 브뤼셀

사용하는 도구 같은 것을 챙겨든 요셉이 묵묵히 걸음을 옮기고 있다.

인간의 온갖 죄를 다 씻어낼 구원자가 마구간에서 태어나는 건 아무래도 기대 이하다. 하지만 반대로 생각해보면 예수가 호화찬란한 황실의 최고급 침상에서 시종들과 천사들의 호위를 받으면서 태어나는 것보다는 훨씬 감동적이다. 그는 세속의 부귀영화를 누리기 위해 온 것이 아니라, 오히려 세속의 권력이란 것이 얼마나 부질없고 헛된 것인가를 일깨워주고 나아가 온몸을 다 바쳐 죄의 늪에서 허덕이는 인간을 구원하러 온 신이자 인간이었기 때문이다.

크리스마스 축제, 즉 성탄절은 4세기경에 만들어졌다. 예수가 십자가에 처형된 뒤 300여 년 동안은 예수의 탄생보다 그의 수난과 죽음에 사람들이 더 많은 관심을 가졌기 때문이다. 하지만 인류의 구원이 결국 그의 탄생에서 비롯되었다는 각성이 생기면서 12월 25일을 성탄축일로 정하기에 이르렀다. 예수의 탄생일은 성서에 정확히 기록되어 있지 않다. 하지만 당시 교회 관계자들은 동지를 기점으로 밤보다 낮이 길어지는 이 기간이야말로 어둠을 걷어내고 빛을 선사하신 예수의 위업과 맞아떨어진다고 보았다. 게다가 이맘때는 로마 이교도들의 대축제일, 특히 태양신 미트라 대축제가 있는 기간이라, 그에 대한 견제 수단으로 12월 25일을 예수 탄생의 공식일로 결정하게 되었다.

요셉은 무엇을 하고 있었을까?

마리아의 수태고지 장면부터 줄곧 따라다니는 생각 중 하나가 요셉은 뭘 했을까 하는 것이다. 나와 정혼한 여자가 아이를 가졌다. 그런데 어떠한 의심도 하지 말아야 하며, 오히려 그녀를 극진히 모시고 살아야 할 판이다. 천사가 나타나 곧 아이를 가질 것이라는 황당한 말을 던졌을 때 믿음으로 그것을 받아들이고 감사의 기도를 드렸다는 마리아만 대단한 것이 아니라, 이 모든 일을 아무 말 없이 감당하기로 작정한 요셉이 사실 더 대단해 보인다. 〈마태오의 복음서〉에는 요셉의 의로움이 다음과 같이 표현되어 있다.

예수 그리스도께서 태어나신 경위는 이러하다. 예수의 어머니 마리아는 요셉과 약혼을 하고 같이 살기 전에 잉태한 것이 드러났다. 그 잉태는 성령으로 말미암은 것이었다. 마리아의 남편 요셉은 법대로 사는 사람이었고 또 마리아의 일을 세상에 드러낼 생각도 없었으므로 남모르게 파혼하기로 마음먹었다. 요셉이 이런 생각을 하고 있을 무렵에 주의 천사가 꿈에 나타나서 "다윗의 자손 요셉아, 두려워하지 말고 마리아를 아내로 맞아들이어라. 그의 태중에 있는 아기는 성령으로 말미암은 것이다. 마리아가 아들을 낳을 터이니 그 이름을 예수라 하여라. 예수는 자기 백성을 죄에서 구원할 것이다." 하고 일러주었다. 이 모든 일로써 주께서 예언자를 시켜, "동정녀가 잉태하여 아들을 낳으리니 그 이름을 임마누엘이라 하리라." 하신 말씀이 그대로 이루어졌다. 임마누엘은 '하나님께서 우리와 함께 계시

2
피에로 델라 프란체스카, 〈마돈나델파르토〉,
프레스코, 206×203㎝, 1460년경, 몬테르치 장례 예배당, 몬테르치

다'는 뜻이다. 잠에서 깨어난 요셉은 주의 천사가 일러준 대로 마리아를
아내로 맞아들였다. 그러나 아들을 낳을 때까지 동침하지 않고 지내다가
마리아가 아들을 낳자 그 아기를 예수라고 불렀다.

−〈마태오의 복음서〉 1:18∼25

요셉 또한 인간인지라, 처음에는 이런 사건이 탐탁지 않았을 것이다. 고민에 고민을 거듭하던 그는, 그래도 정혼까지 했던 약혼자에 대해서 이런저런 말을 떠들어대고 싶지는 않았던 듯 조용히 파혼할 생각이었던 모양이다. 보통 이럴 때 나타나라고 있는 천사는 요셉의 꿈에서 마리아가 어찌하여 아이를 잉태하게 되었으며 또 그 아이가 자라 어떤 일을 할 것인가에 대해 설명을 해주었다. 이에 그는 마리아를 아내로 받아들이기로 결심했고, 또 아이가 태어날 때까지 마리아를 흠 없이 지켜주게 된다.[2] 이 정도면 사나이 중의 사나이라 할 수 있다.

하지만 이탈리아 파도바의 유명한 스크로베니 예배당 벽에 조토 디 본도네 Giotto di Bondone, 1267~1337 가 그린 〈예수 탄생〉 속 요셉의 모습은 이 하나님의 구원 사업에 적극적으로 참여한 인물치고는 어쩐지 너무 소심하고 왜소해 보인다.[3] 막 태어난 아기 예수를 산파와 마리아가 보듬고 있는데 요셉은 아예 등을 지고 돌아앉았다. 오히려 예수 탄생 도상 최고의 조역들인 나귀와 소가 아기와 마리아를 향해 서 있다. 마리아는 아기 예수를 바라보고 동물들과 목동들도 마구간 쪽을 향해 있는데, 유독 요셉만은 근심 가득한 얼굴로 우리를 보고 돌아앉았다. 무슨 고민으로 이토록 힘겨워 보이는 것일까?

예수 탄생 그림에서 빠지는 법이 거의 없는 나귀와 소는 교회의 크리스마스 행사 때마다 상연되는 연극에서도 아기 예수만큼이나 큰 비중을 차지한다. 아이들은 주인공 격인 마리아나 요셉보다도 동물의 역할을 맡아 뿔도 달고 꼬리도 다는 것을 더 즐거워하기도 한다. 성서에는 아기 예수를 말구유에 눕혔다는 구절만 있을 뿐, 그때 나귀와 소가 곁에 있었

3
조토 디 본도네, 〈예수 탄생〉,
프레스코, 200×185㎝, 1304～1306년, 스크로베니 예배당, 파도바

다는 이야기는 없다. 그런데도 이 동물들이 늘 탄생 도상에 포함되는 이유를 학자들은 구약의 〈이사야〉에서 찾는다. 짐승도 저를 낳아준 어미를 안다는 우리나라 속담처럼, 〈이사야〉에는 "소도 제 임자를 알고 나귀도 주인이 만들어준 구유를 아는데"이사야 1:3라는 구절이 있다. 소나 나귀도 이러할진대, 인간인 너희가 너희를 존재케 하는 주의 높은 뜻을 왜 번번이 잊어버리냐는 이야기일 것이다. 장차 인류를 구원할 대업을 안고 태어나신 예수를 향해 소나 나귀조차 이토록 진심을 다해 경배를 드리는데, 인간들은 그런 게 어디 있느냐며 불신에 가득 찬 목소리로 고개를 저어대는 게 한심하다는 뜻이다.

이 충직하고 착실한 소와 나귀 이외에도 한 무리의 양이 주변을 어슬렁거리고 있다. 이는 길 잃은 어린 양들을 인도하시게 될 목자로서의 예수를 상기시키기 위함이다. 두어 명의 목동들도 기쁜 소식을 전해 듣고 자리를 지키고 섰다. 유독 요셉만 이런 기쁜 현장에 무심한 듯 다소 멍한 표정으로 앉아 있다. 혹자는 이렇게 말할지 모르겠다. "아내가 나 아닌 다른 이의 아이를 낳았는데, 아무리 천사가 나타나 이런저런 말을 했다고 한들, 못 믿을 수도 있는 거 아닌가? 여태껏 하나님 뜻이라 하니 믿어보려고 애를 썼지만, 막상 꼬물거리는 아이 얼굴을 보고 있노라니 이래저래 심란해서 저러고 있는 거 아니겠어?"라고.

하지만 조토는 르네상스 초기의 화가다. 물론 르네상스가 오로지 신을 위해서만 존재하는 세계에서 벗어나 다시 인간을 중시하는 문화적 취향을 가지게 되었다고는 하지만, 아직도 그 시대는 교황의 권위가 하늘을 찌르고 또 그만큼 종교의 힘이 막강한 시대였다. 그런 시대에 조

토가 성서에도 언급되지 않은 요셉의 불경한 마음, 자기 아이가 아니라서 기분 상했음을 나타내기 위해서 저런 그림을 그렸을까? 한마디로 그것은 불가능한 이야기다. 그보다 요셉의 무표정에 가까운 심란한 얼굴은 장차 이 아이가 자라 겪게 될 모든 고통을 짐작한 신앙심 깊은 다윗 가문 자손의 당연한 번뇌이자 고민이라고 봐야 한다.

한 가지 덧붙이자면, 요셉은 대개 마리아보다 훨씬 늙은 백발로 등장한다. 이는 마리아가 요셉과의 결혼생활을 통해 아이를 생산한 게 아니라 성령으로 잉태했다는 그 기적을 의심 없이 믿게 하려는 장치일 수 있다. 화가들은 이 거룩한 탄생을 위해 요셉을 젊고 활기에 찬 남자로 표현하기보다는 다소 무기력하게, 그러나 신의 뜻으로 탄생한 아기 예수의 장래에 대해 인간적인 고뇌에 빠진, 그야말로 신앙심을 빼면 별로 볼 것 없는 노인네로 종종 둔갑시켜버렸다.

기쁘다 구주 오셨네?

예수 탄생은 우리가 생각하듯 흥겹고 떠들썩한 잔치 분위기로만 그려지지 않는다. 오늘날의 성탄절은 그저 '기쁘다 구주 오셨네' 하는 날이지만, 성화 속 탄생 장면은 기쁘고도 슬프다. 죄에 허덕이는 인간들을 구원하기 위해 신이 인간의 몸을 입고 세속에 등장하는 것 자체는 인류 최고의 기쁨이자 선물이지만, 어리석은 인간을 위해 그가 받을 희생의 양이 얼마나 큰지를 화가들은 끊임없이 표현해냈기 때문이다. 그래서인

성화, 그림이 된 성서

지 결국 아들을 잃게 될 그림 속 요셉의 표정이나 마리아의 표정은 어둡고 우울하기도 하다.

　그런데 더 흥미로운 것은 아기 예수의 모습이다. 보통 갓 태어난 아이는 옷으로 꽁꽁 여민다. 우리도 배냇저고리를 입히고 기저귀를 채운 뒤에 또 천으로 아이를 거의 물건 포장하듯이 단단히 감싼다. 아기가 놀랄까 봐, 손가락으로 제 얼굴에 상처라도 낼까 봐, 아니면 급격한 체온 변화에 감기라도 걸릴까 봐 그렇게 한다. 그렇다손 치더라도 조토 그림 속 아기 예수는 싸도 너무 쌌다. 거의 응급처치용 압박붕대로 아기를 돌돌 감아놓은 것처럼 보인다. 조토가 남자라서, 아이를 낳아보지 않아서 이렇게 그린 걸까? 아니면 과거 유대인들은, 혹은 이 그림을 그린 14세기 이탈리아에서는 다들 이렇게 거의 숨도 못 쉴 정도로 천 쪼가리나 옷 속에 아기들을 가두어놓았던 걸까? 그러나 신학자나 미술사가는 그 이유를 다른 데서 찾는다. 예수의 몸을 친친 감은 하얀 천은 바로 죽은 자를 염할 때 입히는 수의를 상징한다. 즉, 그가 앞으로 세상의 죄를 대신해 죽을 것이라는 사실을 암시하는 것이다. 이처럼 예수 탄생 도상에서 아기는 벌거벗은 채로 등장하기도 하지만, 또 가끔은 이렇게 수의를 떠올리게 하는 천에 싸여서 표현되기도 했다.

　체코 프라하 인근 트르제본의 제단화를 그린 거장으로만 알려진 한 화가의 그림을 보자.[4] 숨도 편히 쉬지 못할 만큼 아기 예수의 온몸을 천으로 감아놓았다. 탄생이라기보다는 차라리 죽음이라고 보는 편이 나을 정도다. 예수가 누워 있는 곳조차 말구유가 아니라 나무로 짠 관처럼 보이기도 한다. 이 장면을 얼핏 보아서는 기쁜 구주의 탄생이 아니라, 태어

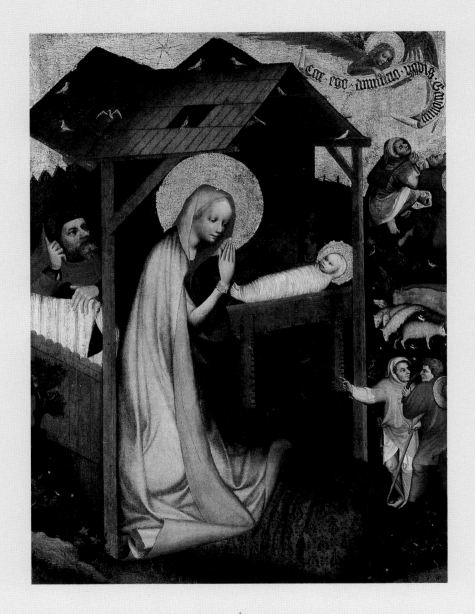

4
트르제본 제단화의 거장, 〈예수 경배〉,
목판에 템페라, 127×96.3㎝, 1380년 이전, 알쇼바 이호체스키 미술관, 흘루보카나트블타보우

나자마자 죽음을 맞이하는 자그마한 아기의 슬픈 이야기처럼 읽힐 수도 있다. 사실 그렇다. 그는 태어나면서부터 이미 인류를 위해 죽을 운명이었다.

빛나는 아기 예수

최근에도 대리석으로 만든 성모상이 눈물을 흘리는 기적을 보았다거나 예수상에서 피가 흐른다는 이야기들이 가끔 인터넷에 오르내린다. 물론 덧붙인 사진이 합성이네 아니네 하면서 믿으려고 들지 않는 사람들이 많지만, 예전에는 이런 기적 이야기가 더 흔했고 사람들도 쉽게 믿었다. 지금이야 그런 일을 믿으면 바보 취급당하는 세상이지만, 당시는 그런 이야기들을 안 믿는 사람들이 바보인 시대였으니 말이다.

14세기 말, 바티칸의 교황으로부터 성녀로 선포된 스웨덴 출신의 성녀 비르기타^{Birgitta, 1303~1373}는 젊어서 예수가 탄생하는 순간을 두 눈으로 똑똑히 보았다고 말했다. 이미 1300여 년 전에 일어난 사건을 목격했다니 말이 되지 않지만, 그녀는 신의 뜻으로 그 장면을 일종의 환시처럼 보았다고 주장했다. 소문은 꼬리에 꼬리를 물고 퍼져나갔을 것이고, 그렇지 않아도 어떻게 하면 생전 보지도 못한 예수 탄생의 장면을 그럴싸하게 그려낼 수 있을까 고민하던 화가들이 앞다투어 그녀의 이야기를 이미지화하기 시작했을 것이다. 내용인즉슨 이러하다. 아기가 태어날 시간이 되자 마리아는 자신의 긴 금발머리를 어깨까지 늘어뜨린 채, 신발과

흰 외투와 베일을 벗었다. 그녀가 무릎을 꿇고 매우 경건한 자세로 기도하자 갑자기 아기가 태어났다. 흠집 하나 없는, 그 누구보다 순결한 아기는 벌거벗은 채로 땅에 누워 온몸으로 빛을 뿜어냈다. 요셉이 들고 있던 작은 촛불 빛은 있으나마나 할 정도였다. 이윽고 천사들의 아름다운 노래가 들려왔다. 마리아는 아기 앞에 고개를 숙이고 손을 모아 아기를 경배했다.

성 비르기타의 이야기대로라면 마리아는 보통의 산모들처럼 누워서 아이를 낳은 것이 아니라, 무릎을 꿇은 채 기도하는 자세로 아이를 출산했다. 바로 그 이유 때문에 자크 다레^{Jacques Daret, 1404~1470?}의 그림에는 마리아가 무릎을 꿇고 있다.[5] 노쇠한 요셉은 촛불을 들고 있고, 아기 예수는 압박붕대로 감아놓은 듯한 배내옷 대신 알몸으로 누워 있다. 과연 그의 몸에서 황금빛 황홀한 광채가 뻗어 나온다. 이 빛은 결국 예수가 태어나기 이전 구약 시대의 어둠과 혼돈과 절망에 반하여 이제 그 암울함이 걷히는 신약의 시대가 왔음을 알리는 징표로서 이해할 수 있다. 중세 고딕 성당들이 한결같이 높고 큰 창을 내서 외부에서 들어오는 빛을 극대화한 이유도 결국 빛을 구원과 신의 은총을 동일시했기 때문이다. 성서에서도 빛은 곧 말씀이었고 말씀은 곧 하나님이자 구원자 예수 그리스도라는 사실은 자주 언급된다. "나는 세상의 빛이다. 나를 따라오는 사람은 어둠 속을 걷지 않고 생명의 빛을 얻을 것이다."^{요한 8:12}

아무튼 자크 다레는 비르기타의 환시에 충실하기 위해서인지 아기 예수를 한마디로 '맨땅에 헤딩하는' 모습으로 그려놓았다. 따뜻한 깔개 하나 없이 바닥에 누운 아기 예수는 앞으로의 고난을 이미 각오한 듯 등

성화, 그림이 된 성서

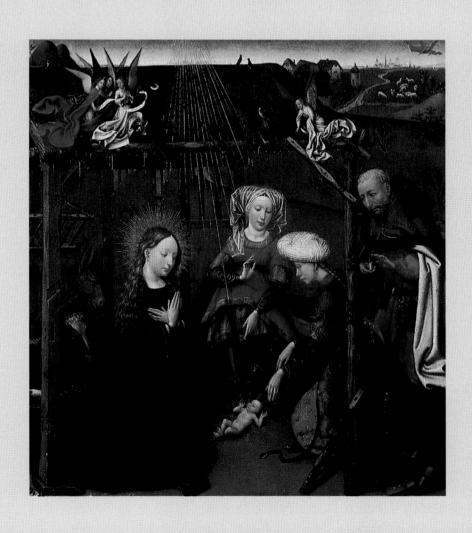

5
자크 다레, 〈예수 경배〉,
목판에 유채, 60×53cm, 1434~1435년, 티센보르네미사 미술관, 마드리드

에 배기는 돌멩이쯤은 가볍게 이겨내고 세상을 뒤덮을 빛을 뿜어내느라
여념이 없다.

나도 그곳에 있었다

플랑드르 미술은 편집증에 가까울 정도의 세밀하고 정교한 묘사가 일품
이다. 또한 앞서 언급했듯이 상업과 무역을 통해 부를 축적한 이 지역
시민계급들은 화가들에게 그림을 주문하면서 종종 자신의 부를 과시하
기에 적합한 기물들을 집어넣도록 종용하고는 했다. 눈치만 빠른 게 아
니라 현명하기도 한 화가들은 그러한 요구를 충분히 반영하면서도 화면
곳곳에 종교적 상징을 숨겨놓는 기지를 발휘했다. 가끔 주문자들은 아
예 자신의 얼굴까지 그려 넣으라고 요구하기도 했는데, 이는 북유럽만이
아니라 이탈리아에서도 흔한 일이었다. 이런 종류의 과시욕은 오늘날 우
리가 유명인사와 함께 찍은 사진을 크게 인화해서 눈에 띄는 곳에 걸어
두는 심리와 비슷하다. 특히나 자신의 모습을 집어넣은 종교화는 후일
생명이 다해 심판을 받는 그날 "저 이렇게 신앙심이 깊었답니다."라고 자
신을 변호할 수 있는 증거물로, 또 한편으로는 자신이 이렇게 하나님의
일에 동참할 수 있을 만큼의 종교적 권위가 있다는 것을 만인에게 알릴
수단으로 적합했다.

로히어르 판 데르 베이던이 그린 제단화의 탄생 도상은 피터르 블라
델린Pieter Bladelin이라는 사람이 주문한 것이다.[6] 그는 플랑드르 지방의 미

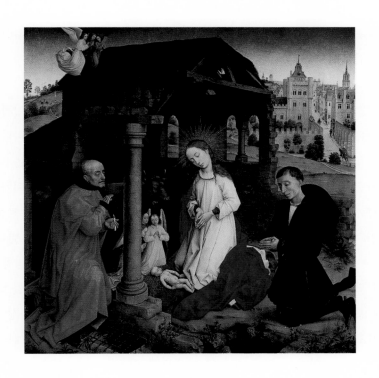

6
로히어르 판 데르 베이던, 〈블라델린 삼면 제단화〉 중앙 그림,
목판에 유채, 91×89㎝, 1445~1450년, 베를린 국립미술관, 베를린

델뷔르흐에 작은 마을 하나를 세운 인물로, 원래 귀족이 아니라 상업에
종사하던 중산층이었다. 이 제단화는 그의 이름을 따서 흔히 '블라델린
삼면 제단화'라고 불리며, '미델뷔르흐 제단화'라고 불리기도 한다. 이 삼
면화의 중앙 패널에 그려진 탄생 도상에는 주문자인 블라델린이 마리아
와 요셉만큼이나 큰 비중을 차지하고 있다. 무릎을 꿇고 앉아 경배드리

는 주문자 뒤로 바로 그가 세웠다는 마을의 모습이 보인다. 따라서 이 그림에는 블라델린이 '이 도시를 만들어 주님께 바쳤노라'는 뜻이 숨어 있다고 하겠다.

플랑드르 회화이니만큼 그림 속 상징이 빠질 리 없다. 우선 아기 예수가 태어난 마구간은 중세 로마네스크 양식 건물의 폐허다. 얼마나 굉장한 도시였기에 마구간까지 로마네스크식 석조 건축물인가 하는 의문이 들지만 이런 폐허는 실제 있었던 건물이라기보다 상징적인 의미가 우선한다. 로마네스크식 건축은 끝이 뾰족한 고딕 아치와는 달리 반원형의 아치가 특징이다. 아치는 고대 로마인들이 발명한 것으로, '로마네스크'라는 말은 '로마적인'이라는 의미에서 비롯된 말이다. 폐허의 창을 자세히 보면 끝이 둥근 아치가 보일 것이다. 화가들은 보통 종교화를 그릴 때에 로마네스크 건축을 구약의 시대로, 그리고 고딕 건축물을 신약의 시대로 대비하곤 했다. 탄생 그림에 로마네스크식 건축물이, 그것도 폐허로 그려져 있다는 것은 예수의 탄생으로 이제 구약의 시대가 끝났음을 선언하는 것이다.

노쇠해 보이는 요셉이나 금방 아이를 낳은 여인치고는 너무나 생기 있는 자세로 기도하는 마리아는 이제 더 신기할 것도 없다. 요셉의 손에 들린 초와 마리아의 흰 옷은 성녀 비르기타의 입김이 이곳 플랑드르 지방에도 막강한 효력을 발휘하고 있었다는 사실을 알려준다. 특이한 것은 폐허에 어울리지 않는 기둥이다. 요셉과 마리아 사이에 놓인 이 기둥 역시 그냥 그려진 것이 아니다. 이 기둥은 단순하게 생각하면 고난의 세상을 떠받치는 예수와 교회의 강인함을 의미할 수도 있지만, 십자가 처

형 직전 이런 기둥에 묶여 채찍질을 당한 그리스도의 수난을 상징하기도 한다. 풀 한 포기도 의미 없이 그리지 않는 플랑드르 화가들이 그저 놀라울 뿐이다.

또 하나, 이런 상징성이 두드러지는 탄생 도상으로 휘호 판 데르 휘스 Hugo van der Goes, 1440?~1482 가 그린 포르티나리 제단화를 들 수 있다.[7] 이 작품은 톰마소 포르티나리 Tommaso Portinari 라는 이탈리아인의 주문으로 제작되었다. 그는 15세기 이탈리아 피렌체의 부호 메디치 가문이 설립한 은행의 브루게 지점에 근무하는 지점장이었다. 브루게는 앞서 언급한 블라델린이 태어난 도시로, 그가 설립했다는 미델뷔르흐 마을과 가까이 있다. 그는 브루게에 근무하면서 플랑드르 화가들의 사실적이고도 상징적인 화풍에 매료되어, 이 작품을 이탈리아 화가 대신 휘호 판 데르 휘스에게 의뢰했다. 그리고 작품이 완성되자마자 고향 마을, 피렌체에 있는 산타마리아누오바 교회로 옮겨놓았다. 이 제단화 역시 3면으로 이루어져 있다. 양쪽 패널 아랫부분에 미니어처처럼 작게 그려진 인물들이 눈에 띄는데, 바로 포르티나리 가문의 사람들이다. 배경의 성인들에 비해 터무니없이 작게 그려진 이들의 모습은 이탈리아 르네상스 화가들의 비례와 균형감각과는 거리가 멀어도 한참 멀다. 위계에 따라 그림 속 인물의 크기를 달리했던 중세적 취향이 아직도 이 지역에 남아 있었던 까닭이다.

무릎을 꿇고 있는 천사 바로 앞에 놓인 도자기를 보자. 이 도자기는 스페인에서 주로 약병으로 이용되던 것으로, 당시 플랑드르 지방은 스페인 왕가의 지배 아래 있었기에 이런 도자기가 흔했을 것이다. 이를 자

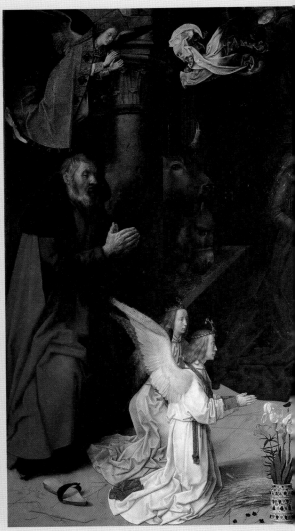

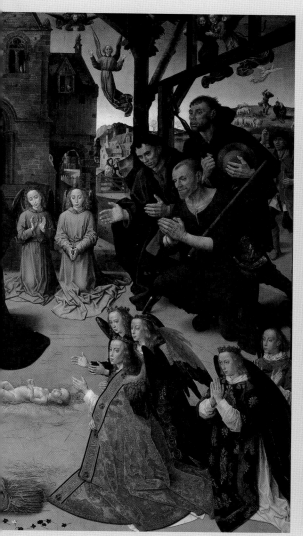

휘호 판 데르 휘스, 〈포르티나리 제단화〉,
목판에 유채, 253×141㎝, 1476~1478년, 우피치 미술관, 피렌체

세히 들여다보면 포도 문양이 그려져 있는데, 포도는 포도주를 떠올리게 하고 나아가 미사에서 언급하는 예수의 피를 떠올리게 한다. 이 도자기는 바로 뒤의 짚단과 더불어 성찬식을 상징한다. 짚단은 '밀떡'을 연상시키기 때문이다. 꽃들도 그냥 그리지 않았다. 도자기에 꽂힌 붉은 색 참나리 꽃^{백합}은 예수가 흘린 피, 파란색 붓꽃은 성모의 슬픔, 흰 붓꽃은 성모의 순결을 뜻한다. 또 물병에 꽂힌 매발톱꽃은 전통적으로 종교화에서 성모의 슬픔을 상징한다. 카네이션은 십자가 처형 당시 마리아가 흘린 눈물에서 피어났다는 전설의 꽃으로 예수의 수난, 혹은 마리아의 슬픔을 의미한다. 한편 이 카네이션을 굳이 세 송이로 그린 것은 삼위일체를 은유하기 위해서이다. 배경이 로마네스크 양식 건물의 폐허인 이유는 이제 쉽게 파악할 수 있을 것이다. 거대한 기둥 역시 블라델린 제단화에서 언급한 것과 같은 의미로 읽을 수 있다.

한편, 그림 오른쪽으로 이런 성스러운 도상과는 조금 어울리지 않는 차림의 무리가 모여 있다. 그림 속 다른 인물들이 모두 경직된 자세에 근엄한 표정을 짓고 있는 것에 비해, 허름한 옷차림을 한 이들에게는 호기심과 놀라움이 교차되는 지극히 세속적이고 자연스러운 표정과 몸짓이 살아 있다. 이 무리는 아기 예수의 탄생을 알고 몰려온 근처 목동들이다. 이들은 화가가 예수 탄생을 사실적으로 묘사하기 위해 곁다리로 만들어낸 장치가 아니다. 성서에는 천사가 아기 예수의 탄생을 목동들에게 알렸고, 그 목동들이 부름에 응해 직접 현장으로 몰려왔다는 내용이 분명히 기록되어 있다.[8]

8
랭부르 형제, 〈목동들에게 예수 탄생을 고지함〉, 《베리 공작의 호화로운 기도서》 중에서,
양피지에 채색, 22.5×13.6㎝, 1413년, 콩데 미술관, 샹티이

그 근방 들에는 목자들이 밤을 새워가며 양떼를 지키고 있었다. 그런데 주님의 영광의 빛이 그들에게 두루 비치면서 주님의 천사가 나타났다. 목자들이 겁에 질려 떠는 것을 보고 천사는 "두려워하지 마라. 나는 너희에게 기쁜 소식을 전하러 왔다. 모든 백성에게 큰 기쁨이 될 소식이다. 오늘 밤 너희의 구세주께서 다윗의 고을에 나셨다. 그분은 바로 주님이신 그리스도이시다. 너희는 한 갓난아이가 포대기에 싸여 구유에 누워 있는 것을 보게 될 터인데 그것이 바로 그분을 알아보는 표이다." 하고 말하였다. 이때에 갑자기 수많은 하늘의 군대가 나타나 그 천사와 함께 하나님을 찬양하였다. "하늘 높은 곳에는 하나님께 영광, 땅에서는 그가 사랑하시는 사람들에게 평화!" 천사들이 목자들을 떠나 하늘로 돌아간 뒤에 목자들은 서로 "어서 베들레헴으로 가서 주님께서 우리에게 알려주신 그 사실을 보자." 하면서 곧 달려가 보았더니 마리아와 요셉이 있었고 과연 그 아기는 구유에 누워 있었다.

-〈루가의 복음서〉 2:8~16

바로 이 구절을 기초로 하여 화가들은 '목동들의 경배' 혹은 '목동들에게 고함'이라는 제목으로 아기 예수의 탄생에 참석한 목동들의 그림을 따로 떼어내어 제작하기도 했고, 또 때로는 탄생 그림에 섞어 넣기도 했다.[9] 물론 뒤이어 살펴보게 될 동방박사의 경배가 목동들의 경배와 합쳐지기도 한다. 바로 이 때문에 앞서 휘호 판 데르 휘스가 그린 탄생 그림의 제목은 가끔 '목동들의 경배'라는 이름으로 소개되기도 한다.

〈포트리나리 제단화〉의 날개 그림 중 왼쪽에는 톰마소 포르티나리와 그의 아들 안토니오 Antonio 와 피젤로 Pigello, 오른쪽에는 그의 부인 마리아

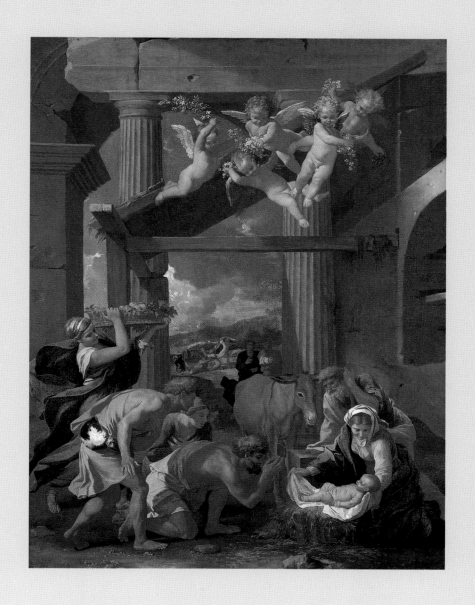

9
니콜라스 푸생, 〈목동들의 경배〉,
캔버스에 유채, 97.2×74㎝, 1633~1634년경, 내셔럴 갤러리, 런던

Maria di Francesco Baroncelli와 딸 마르가리타Margarita가 작게 그려져 있다. 이들은 뒤로 서 있는 성인들은 주문자 가족들과 이름이 같다. 톰마소와 안토니오, 피젤리 뒤에 서 있는 성인들은 성 토마스와 성 안토니오이다. 성 토마스는 창으로 살해당한 순교성인으로 자신의 지물인 창을 들고 있다. 성 안토니오는 산속 깊은 곳에서 갖은 유혹을 물리치며 금욕적인 생활을 한 성인으로 그림에서는 주로 종과 함께 등장한다. 오른쪽 날개 그림 속, 붉은 옷을 입고 십자가와 기도서를 들고 선 성인은 마르가리타이다. 그리스도교 박해 시절, 감옥에 갇혀있는 동안 용의 모습을 한 악마를 물리친 이력 탓에 발치에 용 한 마리가 그려져 있다. 화면 가장자리에는 매음굴에서 일하다 예수를 만나 그의 발을 향유로 닦으며 회개한 막달라 마리아마리아 막달레나가 그 향유통을 들고 서 있다.

이렇게 거룩한 예수 탄생의 현장에는 마치 타임머신을 타고 온 듯 블라델린도 있고, 포르티나리 가문의 사람들도 함께한다. 세상의 명예와 부를 좇았으되 이는 먹고사느라 할 수 없이 한 일일 뿐 내 진심은 늘 주와 동행하고 있노라는 강변이 들리는 듯하다.

천상과 세속의 화해

산드로 보티첼리Sandro Botticelli, 1445~1510는 성서와 신화의 인물들을 세속적 아름다움으로 포장하는 데 능한 화가였다. 그러나 그는 말년에 들어 피렌체에 혜성처럼 등장한 엄격한 금욕주의 종교 지도자 사보나롤라Girolamo

성화, 그림이 된 성서

Savonarola, 1452~1498 에게 크게 경도되면서 단호히 붓을 꺾어버리기도 했다. 이 그림은 사보나롤라가 금욕적인 삶에 방해가 되는 책자와 그림들을 모두 불태워버리는 과격함으로 인해 결국 이단으로 몰려 피렌체의 시뇨리아 광장에서 공개 처형당한 뒤에 완성되었다. 보티첼리는 벗은 몸을 살짝 비틀며 관람자를 유혹하는 비너스 그림이나, 성화임에도 너무 예뻐서 그 '성스러움'보다는 오히려 '성적인' 매력이 돋보이는 그림에 일가견이 있었다. 그는 이번에는 그야말로 신비롭고 고상한 차원의 성화를 '신비한 탄생'이라는 주제로 그려냈다.[10]

보티첼리의 〈신비한 탄생〉 정중앙에는 무릎을 꿇고 기도하는 마리아와 고개를 숙인 요셉, 그리고 하얀 천에 누워 있는 아기 예수의 모습이 보인다. 하얀 천은 시신을 덮는 천을 의미하며, 그가 우리 인간의 죄를 대신해 '죽을 운명'을 타고났음을 상기시킨다. 고개를 떨군 요셉은 아들의 장래에 대한 슬픔을 표현하는 것이라 볼 수 있다. 요셉의 하얀 머리카락은 앞서 말한 대로 그가 인간적인 방법으로 예수를 잉태하게 할 능력이 없는 존재임을 강조한다.

하늘 아래 12명의 천사들이 승리의 상징인 월계수를 들고 춤을 추고 있다. 천사의 숫자는 아마도 〈요한의 묵시록〉에 나타나는 '12개의 문을 가진 새로운 예루살렘'에서 비롯된 것으로 보인다. 지붕 위의 세 천사는 성 삼위일체를 떠올리게 한다. 또 이들이 입은 옷의 하얀, 초록, 빨강은 각각 '믿음', '소망', '사랑'의 상징이다.

마구간 왼쪽에는 천사들에 이끌려 나타난 세 명의 동방박사가, 오른쪽에는 역시 천사의 인도를 받고 온 목자들이 보인다. 마구간에서 그림

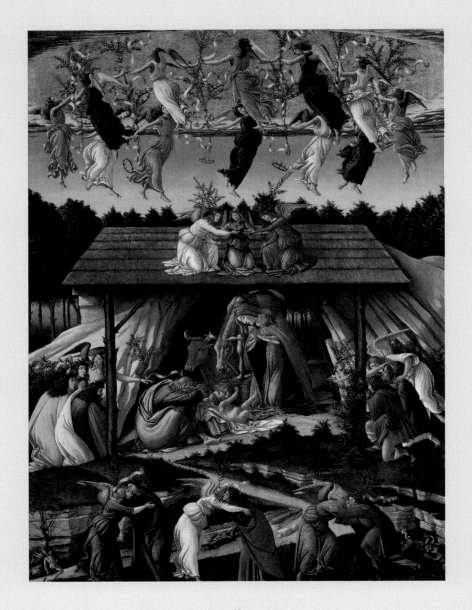

10
산드로 보티첼리, 〈신비한 탄생〉,
캔버스에 템페라, 109×75㎝, 1500년경, 내셔널 갤러리, 런던

하단까지의 길은 지그재그로 굽어 있어 참된 신앙으로 이르는 길이, 혹은 예수의 생애가 그만큼 험난하다는 것을 말한다. 그림 하단의 세 천사는 각각 지상의 옷을 입은 인간들과 깊은 포옹을 하고 있다. 예수의 탄생은 곧 천상과 세속의 화해를 의미하기 때문이다.

의심 많은 산파

'예수 탄생'은 '목동들의 경배', '동방박사의 경배' 등과 함께 그려지기도 했지만, 간혹 '의심 많은 산파'라는 주제와도 함께 등장했다. 〈야고보의 원복음서〉를 보면 요셉이 마리아의 해산을 도울 산파를 찾아간 내용이 기록되어 있다. 산파는 마리아가 예수를 낳은 직후 도착하게 되었는데, 이내 그녀가 처녀의 몸이었다는 사실을 알아차렸다고 한다. 산파는 이에 크게 고무되어 찬양의 노래를 부른 뒤 역시 같은 직업을 가진 친구 살로메에게 이 일을 전했지만, 살로메는 "내 손가락으로 확인하지 않고는 믿지 않을 것이다."라고 말했다. 훗날 예수가 부활한 뒤 모습을 드러내자 도저히 그 사실을 믿지 못해 십자가 처형 당시 예수의 옆구리에 생긴 상처에 손가락을 넣어보고서야 의심을 거둔 예수의 제자 토마스^{도마, Thomas}의 이야기를 떠올리게 한다. 정작 살로메는 마리아의 몸에 손가락을 대는 순간 마비가 온다. 그제야 자신의 '의심병'을 뉘우친 그녀는 천사가 일러준 대로 아기 예수를 품에 안자마자 손가락이 치유되는 기적을 체험한다. 로베르 캉팽^{Robert Campin, 1375~1444}은 〈예수 탄생〉의 장면에 이 '의심

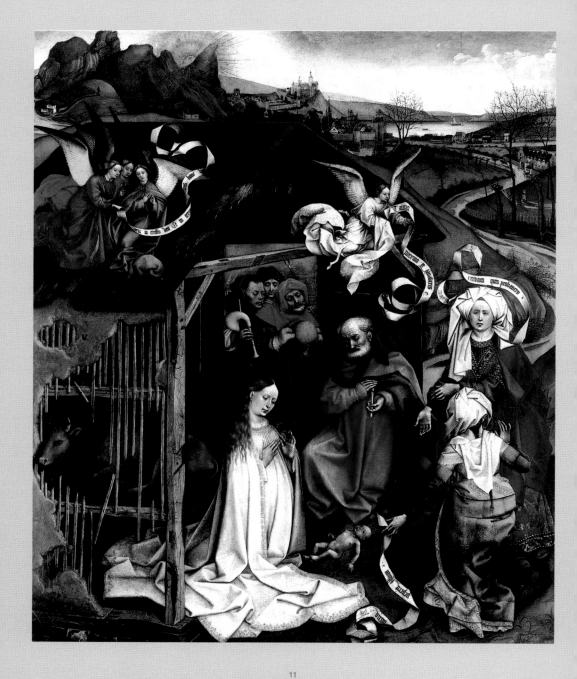

11
로베르 캉팽, 〈예수 탄생〉,
목판에 유채, 87×70㎝, 1425년, 디종 미술관, 디종

많은 산파'의 이야기와 '목동들의 경배'를 덧붙였다.[11]

　　화면 상단 왼쪽 태양은 흔히 직선의 빛으로 표현되던 성령을 대신한다. 금빛의 긴 머리카락을 늘어뜨린 마리아는 성 비르기타가 전하는 이야기처럼 무릎을 꿇고 기도하는 자세로 빛을 잔뜩 뿜어내는 예수를 낳았다. 호호백발의 요셉은 작은 촛불을 들고 있다. 외양간 안쪽에는 천사들의 안내로 막 몰려든 목동들의 모습이 보인다. 화면 오른쪽 구석, 등을 돌린 산파는 처녀의 몸으로 아이를 낳은 마리아를 보며 "처녀가 아들을 낳았다."라고 노래한다. 그 구절은 들고 있는 두루마리에 적혀 있다. 맞은편 푸른 망토를 입은 여인은 바로 그 의심 많은 살로메이다. 그녀의 머리 위 두루마리에는 "나는 만져본 후에 믿을 것이다."라는 말이 적혀 있다. 요셉의 머리 위로 흰옷과 날개를 단 천사가 "아기에게 손을 대고 아기를 안아라. 그러면 너에게 평화와 기쁨이 함께하리라."라고 대답하고 있다.

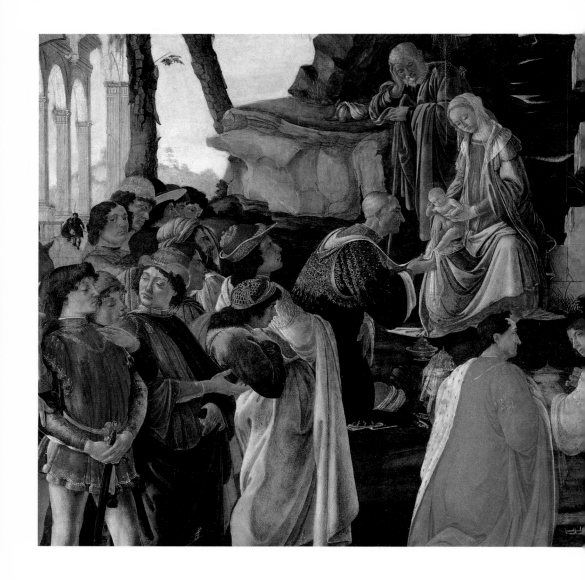

예수께서 헤롯 왕 때에 유다 베들레헴에서 나셨는데 그때에 동방에서 박사들이 예루살렘에 와서 "유다의 왕으로 나신 분이 어디 계십니까? 우리는 동방에서 그분의 별을 보고 그분에게 경배하러 왔습니다." 하고 말하였다. 이 말을 듣고 헤롯왕이 당황한 것은 물론, 예루살렘이 온통 술렁거렸다. 왕은 백성의 대사제들과 율법학자들을 다 모아놓고 그리스도께서나실 곳이 어디냐고 물었다. 그들은 이렇게 대답하였다. "유다 베들레헴입니다. 예언서의 기록을 보면, '유다의 땅 베들레헴아, 너는 결코 유다의 땅에서 가장 작은 고을이 아니다. 내 백성 이스라엘의 목자가 될 영도자가 너에게서 나리라' 하였습니다." 그때에 헤롯이 동방에서 온 박사들을 몰래 불러 별이 나타난 때를 정확히 알아보고 그들을 베들레헴으로 보내면

동방박사의 경배

서 "가서 그 아기를 잘 찾아보시오. 나도 가서 경배할 터이니 찾거든 알려주시오." 하고 부탁하였다. 왕의 부탁을 듣고 박사들은 길을 떠났다. 그때 동방에서 본 그 별이 그들을 앞서 가다가 마침내 그 아기가 있는 곳 위에 이르러 멈추었다. 이를 보고 그들은 대단히 기뻐하면서 그 집에 들어가 어머니 마리아와 함께 있는 아기를 보고 엎드려 경배하였다. 그리고 보물 상자를 열어 황금과 유향과 몰약을 예물로 드렸다. 박사들은 꿈에 헤롯에게로 돌아가지 말라는 하나님의 지시를 받고 다른 길로 자기 나라에 돌아갔다.

―〈마태오의 복음서〉 2:1~12

그들은 누구였을까?

성서의 기록을 보면, 동방박사들은 별을 보고 예루살렘으로 와서 헤롯 헤로데, Herod 왕에게 구세주의 탄생에 대해 묻는다. 헤롯과 예루살렘의 사람들은 당황하면서 학자들을 동원해 베들레헴에서 구세주가 탄생한다는 예언이 있었음을 확인하게 된다. 왕은 자신보다 더 큰 권력을 가지게 될 구세주의 존재에 위협을 느낀 나머지 동방박사들에게 베들레헴으로 가서 그를 만나되 돌아오는 길에 꼭 자기에게 들르라고 한다. 동방박사들은 자기들이 살던 곳에 나타났던 큰 별의 인도를 받아 다시 베들레헴으로 길을 떠나고, 마침내 그의 탄생에 경배를 드린 뒤에 가지고 간 선물 보따리를 풀어놓는다.

성서에서 말하는 이 동방박사들, 즉 동방의 현자들은 〈고대 아르메니아 원전〉이라는 글에 의하면 각기 페르시아, 인디아, 아라비아의 왕으로 그리스도교가 아닌 조로아스터교였으며 천문학에 능한 자들이다. 별을 읽을 수 있는 자들은 고대인들에게 신비에 가까운 지식을 갖춘 '학자' 혹은 '박사'들로서, 왕과도 같은 권력을 휘두르는 존재였을 것이다. 따라서 이들을 동방왕으로 표현하기도 한다. 이들이 예수 탄생을 경배했다는 것은 성서의 모든 말씀이 그러하듯 결코 단순한 의미가 아니다. 이만한 지위에 있는 이들이 제 발로 예수를 찾아왔다는 사실은 결국 그리스도교의 신이 세상의 모든 지혜와 권위를 능가하는 존재라는 사실을 단적으로 보여주는 것이다.

알브레히트 뒤러 Albrecht Dürer, 1471~1528 는 독일의 화가답게 정교하고 사실

적인 북유럽 화풍을 고스란히 간직하면서도 이탈리아 현지에서 직접 르네상스적인 회화 기법을 배우고 익힌 이력을 십분 발휘, 자연스럽고도 이상적인 인물들을 화면에 구현해냈다. 그의 〈동방박사의 경배〉 그림은 로마네스크식 아치가 널브러져 있는 폐허와 나귀와 소가 등장하는 여느 예수 탄생 그림과 별로 다르지 않다.[1] 뒤러는 먼 곳에서 찾아온 동방박사들을 각기 노인과 젊은이, 그리고 장년의 남자 셋으로 표현했다. 그중 가장 젊은 축에 속하는 이는 피부가 까만 흑인이다.

'카스파르, 멜키오르, 그리고 발타사르'라는 이들 셋의 이름은 이미 6세기경 라벤나에 위치한 산타폴리나레누오보 성당의 모자이크에 등장한다. 이 이름들은 훗날 야코부스 데 보라지네의 《황금전설》에 실리면서 널리 알려지게 된다. 화가들은 이들을 각기 다른 나이층으로 표현했는데, 신에 대한 경배는 모든 세대를 넘어선다는 뜻으로 볼 수 있다. 나이와 이름이 항상 일치하는 것은 아니지만, 뒤러의 그림 속에서는 예수 바로 옆에 무릎을 꿇고 있는 카스파르가 가장 노인으로 묘사되어 있다. 젊은 흑인은 발타사르, 그리고 머리와 수염이 길게 늘어진 장년의 인물은 멜키오르다. 인종을 다르게 묘사한 것은 이들이 각각 유럽 대륙, 아시아 대륙, 그리고 아프리카 대륙을 상징하기 때문이다. 당대인들에게 이 세 대륙은 곧 세상 전체를 의미했다. 따라서 이들이 직접 아기 예수를 찾아와 고개를 숙인다는 것은 결국 그리스도교 아래 온 세상이 자신을 낮추고 경배하게 된다는 의미다.

재미있는 것은 머리가 치렁치렁한 장년의 멜키오르가 바로 화가, 뒤러의 모습이라는 사실이다. 중세까지만 해도 화가는 그저 주문받은 그

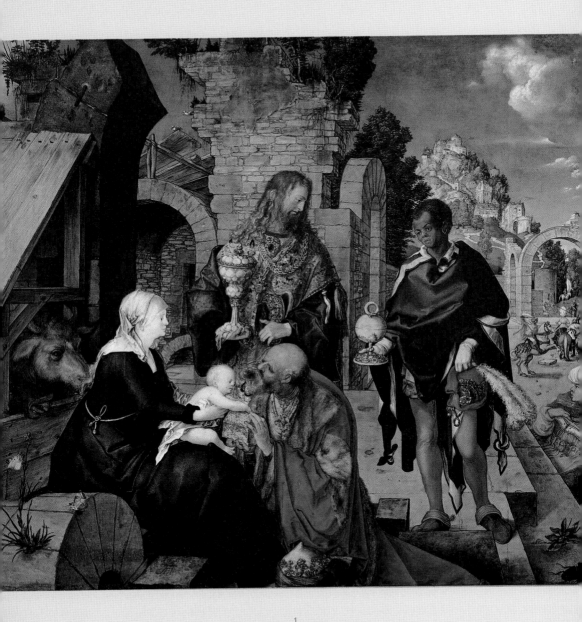

1
알브레히트 뒤러, 〈동방박사의 경배〉,
목판에 유채, 100×114cm, 1504년, 우피치 미술관, 피렌체

림을 그려주는 한낱 수공업자에 불
과했다. 그러나 르네상스에 이르면
서 화가들은 장인의 지위에서 벗어
나 인문학과 종교, 그리고 해부학까
지 연구하는 당대 최고의 지식인의
반열에 올랐다. 특히 이탈리아의 레
오나르도나 라파엘로, 미켈란젤로와
같은 인물들은 비록 후원자들을 등
에 업고 살긴 했지만, 자신의 예술
에 대한 자부심만큼은 하늘을 찌를
듯 높았다. 상대적으로 북유럽 예술
가들의 위상은 그에 미치지 못했다.
뒤러는 몇 번의 이탈리아 여행 이후
그곳 예술인에 대한 질투와 동경으

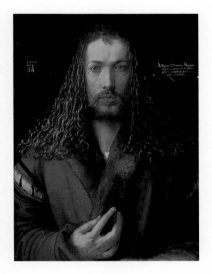

2
알브레히트 뒤러, 〈자화상〉,
목판에 유채, 66.3×48.7㎝, 1500년,
알테피나코테크, 뮌헨

로 몸살을 앓았던 것 같다. 그래선지 그는 가끔 예수와 동일시되는 인물
로서의 자화상을 그리기도 했고,[2] 이처럼 동방박사의 경배 도상에 당당
한 주인공으로 자신을 등장시키기도 했다.

 산타폴리나레누오보 성당의 모자이크에는 세 명의 동방왕이 오른쪽
으로 걸어가고 있다.[3] 앞서가는 이는 가장 나이가 많고 하얀 수염이 나
있다. 머리 위에 새겨진 글자는 그의 이름 카스파르이다. 그의 바로 뒤에
있는 멜키오르는 젊은이로 수염이 없다. 마지막에 선 발타사르는 검은
수염의 장년이다. 뒤러는 장년의 박사를 멜키오르로 그렸지만, 산타폴리

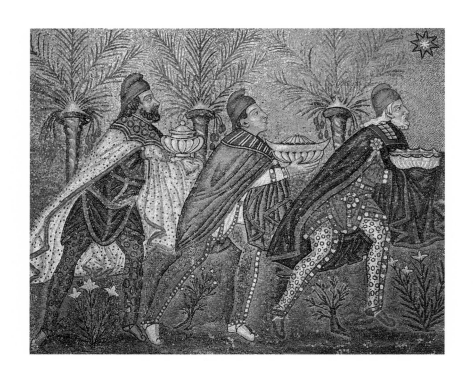

작자 미상, 〈세 동방박사〉 부분,
모자이크, 520년경, 산타폴리나레누오보 성당, 라벤나

나레누오보 성당의 모자이크에서는 발타사르가 그를 대신하고 있다.

동방박사들은 그냥 오지 않았다. 그들은 각기 황금과 유향, 몰약을 가지고 와 예수에게 선물로 바쳤고, 또 예수는 그것들을 기꺼이 받아들였다. 이들 세 가지 선물도 당연히 상징적인 의미가 있다. 황금은 세속의 최고 권위, 즉 왕권을 상징한다. 금관을 쓴 왕을 떠올려보면 쉽게 설

성화, 그림이 된 성서

명된다. 유향은 성전에 피워두는 향료로 신성을 뜻한다. 몰약은 사람의 병을 치유하는 용도로 쓰인다. 이는 구원의 의미와 일맥상통한다. 즉, 예수가 세속에서의 왕이자 신성을 가진 존재로서 죄 많은 인류를 구원할 권위를 지니게 되었음을 의미한다. 뒤러의 그림 속에서도 카스파르는 황금을, 그리고 멜키오르와 발타사르가 각각 유향과 몰약을 들고 서서 차례를 기다리고 있다.

사실 성서에서는 동방박사가 세 명이었다고 말하지 않는다. 선물이 셋이었으니 아마 세 사람이었으리라는 추정이 설득력을 가지게 된 모양이다. 동방박사가 네 명이었다는 말도 심심찮게 나오긴 하지만, 뒤러가 오른쪽 귀퉁이에 그린 남자가 네 명의 동방박사 중 한 사람이라고는 생각되지 않는다. 터번 차림으로 보아 역시 동쪽 지방에서 온 인물 같긴 하나, 행색으로 보면 왕과 다름없이 당당한 세 명의 동방박사와 너무 비교가 되기 때문이다. 이 제4의 인물은 구세주에게 무엇 하나라도 더 바치고 싶은, 그러나 힘도 돈도 없는 우리네 마음을 대신하는 것으로 생각해 버려도 되지 않을까.

동방왕들 혹은 메디치가의 경배

르네상스 시대는 이전과 달리 화가들의 위상이나 입김이 무척 드센 편이었다. 이제 그들은 시키는 대로 그림만 잘 그리는 기술자가 아니었다. 티치아노를 예로 들자면 "소위 행세깨나 한다면서 티치아노가 그려준 초상

화 한 점도 못 가지고 있다면 뭔가 문제 있는 거 아닌가?" 하는 말이 실세들 사이에서 나올 정도였다. 그만큼 화가들의 노력도 대단했다. 그들은 그림 기술 연마는 기본이었고, 나아가 그 시대를 풍미한 인문학적, 종교적 지식에다 해부학 등의 자연과학적 지식까지 그야말로 전천후로 연구하고 공부했다.

하지만 예나 지금이나 밥줄이 문제다. 예술가적 자의식이 아무리 강하다고 해도 예전에 비해 상대적으로 그렇다는 것이지, 사랑하는 두 연인 사이에도 권력관계라는 것이 생기는데 하물며 그림을 주문하는 사람과 그 그림을 팔아서 먹고사는 사람 사이에 어찌 위계가 없겠는가. 따라서 화가들은 그림 주제 선택이나 심지어 재료 사용에까지 후원자들의 요구를 최대한 반영해야 했다. 그들은 후원자들의 취향과 의지를 반영하면서도 화가 자신의 독창적 세계를 절실히 펼쳐 보일 수 있는, 그야말로 두 마리 토끼 잡기에 능숙한 '능력자'가 되어야 했다.

이탈리아는 몇 개의 도시국가로 이루어져 있었고, 각 도시마다 핵심권력을 가진 가문들이 예술을 후원하고 이를 자신들의 위상을 선전하는 데 이용하기도 했다. 순수해야 할 예술을 자신의 입지를 강화하는 수단으로 삼았다는 점에서 찜찜함이 남긴 하지만, 다른 한편으로는 '미술작품을 통한 가문의 영광'을 꿈꾸던 이들 덕분에 화가나 조각가 혹은 건축가 등이 먹고살 걱정을 덜고 예술에 매진할 수 있었다.

이탈리아 피렌체 지역에는 메디치라는, 교황도 함부로 하지 못할 정도의 권력을 가진 가문이 있었다. 메디치 가문의 전성기는 코시모 데 메디치 Cosimo de'Medici, 1389~1464와 그의 손주, 로렌초 데 메디치 Lorenzo de'Medici,

성화, 그림이 된 성서

^{1449~1492} 시절이었다. 코시모 데 메디치는 선대로부터 물려받은 은행사업을 유럽 전체로 확장해서 막강한 부를 이뤄냈다. 플라톤 아카데미를 만들어 인문학자들이 자유롭게 학문을 연구할 토대를 만들고, 여기저기에서 고대 그리스와 로마 시대의 문헌들을 수집하여 도서관을 만들어 피렌체가 고대 그리스와 로마 정신의 부활이라 할 수 있는 르네상스의 싹을 틔우도록 했다. 브루넬레스키를 비롯해 도나텔로, 필리포 리피, 기베르티, 루카 델라 로비아, 베노초 고촐리, 젠틸레 다 파브리아노, 조반니 다 피에솔레 등 초기 르네상스 미술의 획을 긋는 이들 대부분이 코시모 데 메디치의 직접적인 혹은 간접적인 후원 아래 활동했다. 아들 피에로 데 메디치 또한 인문학과 예술에 대한 후원을 아끼지 않았으며, 그 뒤를 이은 로렌초 데 메디치 역시 할아버지와 아버지의 취향과 감각을 한층 확장해놓아 르네상스를 활짝 꽃피우게 했다.

베노초 고촐리^{Benozzo Gozzoli, 1420~1497}가 완성한 〈동방왕의 행렬〉[4] 역시 메디치 가문의 후원 없이는 불가능했다. 메디치 가문의 저택 벽화로 그려진 이 작품은 세 명의 동방왕이 각각 한 면씩 자리를 차지하고 있다. 우선 동쪽 벽면에는 세 명 중 가장 젊은 왕, 발타사르가 말을 탄 채 관람자를 향해 고개를 돌리고 있다. 이 젊은 왕은 다름 아닌 피에로 데 메디치의 아들 로렌초이다. 당시 나이가 열 살 전후였던 점을 감안하면 화가가 그를 다소 성숙하게 표현한 것 같다. 로렌초 뒤로 빨간 모자를 쓴 두 남자가 각각 흰색과 갈색 말을 타고 있는데, 바로 로렌초의 아버지로 이 벽화를 주문한 피에로와 메디치가의 수장 코시모의 모습이다. 정확히 말하자면 코시모 데 메디치는 말이 아니라 갈색 당나귀를 타고 있다.[5]

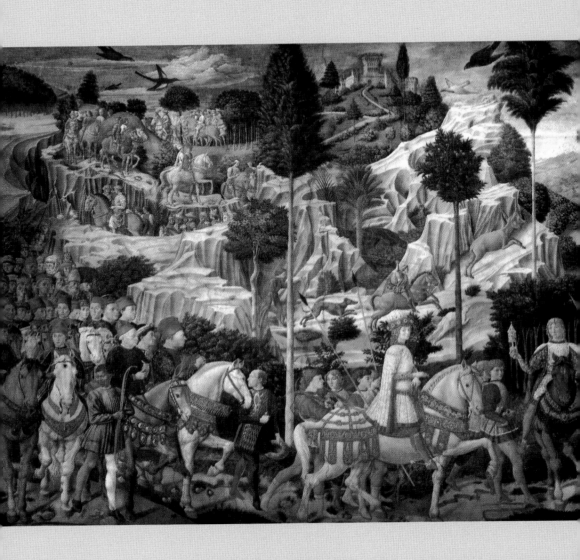

4
베노초 고촐리, 〈동방왕의 행렬〉,
프레스코, 1459~1460년, 메디치리카르디 궁전, 피렌체

그는 늘 이 당나귀를 이용해 피렌체를 누비고 다녔다고 한다. 요새로 치면 대형 고급 세단을 몰 정도로 재력이 충분한데도 굳이 소형차를 이용한 셈인데, 그의 이런 행보는 피렌체 소시민들의 마음을 사로잡았다.

먼 길 떠나는데 당연히 수행원이 있었으리라 짐작은 되지만, 이 작품속에는 과하다 싶을 정도로 많은 사람이 행렬에 동참하고 있다. 이들은 리미니, 밀라노, 페라라 등 이탈리아 도시 국가의 최고 지도자들부터 심지어 코시모 데 메디치의 서자, 그리고 이런저런 학자들의 모습까지 모델로 삼고 있다. 말하자면 이 그림은 말만 동방박사의 행렬이지, 메디치가를 포함한 실세들의 행렬이라고 이름 붙여도 전혀 손색이 없다. 화가는 사람이 이렇게 많으니 자신의 존재도 슬쩍 알리고 싶었는지 화면 왼쪽 끝부분에 빨간 모자를 쓴 자신의 모습을 그려 넣고 그 모자에다가 "OPVS BENOTII D"라고 적어두었다.[6] 라틴어로 "베노초의 작품"이라는 의미로 서명을 대신한 것이다. 그림 윗부분 언덕 꼭대기에 있는 건물이 바로 피렌체의 시청사와 흡사하다. 메소포타미아 지방이나 베들레헴은 간 곳 없고 피렌체가 배경으로 그려진 것을 알 수 있다.

남쪽 벽에 있는 장년층의 왕, 즉 멜키오르는 동로마 제국의 황제인 요한네스 8세 팔라이올로구스Johannes VIII Palaeologus, 1390~1448이며,[7] 서쪽 벽면의 가장 나이 많은 왕, 카스파르는 대주교인 주세페Giuseppe이다.[8] 동로마 제국 황제와 대주교를 메디치궁의 동방박사 행렬에 집어넣은 이유는, 당시 분열되어 있는 동·서 로마 교회가 함께 피렌체에서 공의회1439를 개최하는 데 메디치 가문이 큰 기여를 했다는 점을 선전하기 위해서였다. 메디치리카르디 궁에 걸려 있는 〈동방왕의 행렬〉은 우리 구세주의 탄생을 기뻐하고 기념하기 위한 것이 아니라, 공의회를 성공적으로 개최한 메디치

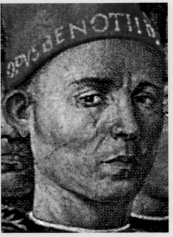

5
베노초 고촐리, 〈동방왕의 행렬〉, 동쪽 벽의 부분

6
베노초 고촐리, 〈동방왕의 행렬〉, 동쪽 벽의 부분

7
베노초 고촐리, 〈동방왕의 행렬〉, 남쪽 벽의 부분

8
베노초 고촐리, 〈동방왕의 행렬〉, 서쪽 벽의 부분

가문의 업적을 확실하게 기록하고 기념하는 데 더 큰 의의를 둔 것이다.

산드로 보티첼리도 메디치가를 선전하기 위해 동방박사를 끌어들였다. 그는 떠들썩한 행렬 대신 동방박사들의 경배 장면을 택했지만, 고촐리가 그랬던 것처럼 등장인물들을 메디치가의 핵심인물과 측근 들로 채워버렸다.[9] 아기 예수의 발에 입을 맞추는 가장 나이가 많은 동방박사는 코시모 데 메디치이다. 화면 정중앙, 등을 돌린 채 무릎을 꿇고 있는 붉은 망토의 박사는 코시모 데 메디치의 아들 피에로 데 메디치이다. 바로 오른쪽에 앉아 얼굴을 마주하는 자는 피에로의 동생 조반니 데 메디치 Giovanni de'Medici, 1421~1463 로 이 그림에서는 가장 어린 박사로 묘사되어 있다. 그의 뒤로 검은 옷에 붉은 망토를 두른 한 남자가 서 있다. 심사숙고형의 이 남자는 고촐리의 그림에서 어린 왕으로 묘사되었던 로렌초 데 메디치로 추정되는데, 화면 왼쪽, 자신의 양손을 잡은 채 살짝 거만한 표정을 짓고 있는 붉은 옷의 남자가 로렌초라는 주장도 있다.

이 그림은 메디치 가문이 아닌 과스파레 델 라마 Guasparre del Lama 라는 피렌체의 부자가 산타마리아노벨라 교회의 제단화로 기증하기 위해 주문한 것이다. 과스파레는 번 돈을 성화 제작에 후원하여 천국행 명부에 자신의 이름을 올리고 나아가 자기 가문이 피렌체 최고의 실세인 메디치 가문과 어깨를 나란히 할 정도로 입지가 탄탄하다는 것을 자랑하고자 했다. 그리고 보티첼리는 과스파레의 기대를 저버리지 않았다. 그림에서 과스파레는 손가락으로 누군가를 가리키며 오른쪽 담벼락 앞에 서 있는 남자로, 푸른색 옷차림을 하고 있다.[10] 고촐리가 그랬던 것처럼 보티첼리도 이 장면에 자신의 얼굴을 그려 넣었다.[11] 과스파레 델 라마보

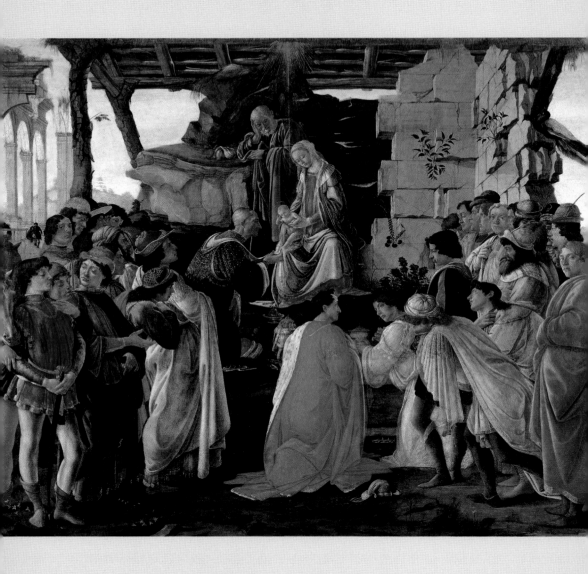

9
산드로 보티첼리, 〈동방박사의 경배〉,
목판에 템페라, 111×134㎝, 1475년경, 우피치 미술관, 피렌체

<div style="text-align:center">

10
산드로 보티첼리, 〈동방박사의 경배〉 부분

11
산드로 보티첼리, 〈동방박사의 경배〉 부분

</div>

다 훨씬 더 크고 당당하게, 관람자에게 뭔가 할 말이 있다는 듯 쳐다보는 오른쪽의 남자가 바로 화가 자신이다. 화가의 무표정한 눈은 권력자들이 그림으로 세력을 과시하는 모습에 대해 이렇게 말하는 것 같다. "돈 많다고 별짓 다 하죠? 메디치나 델 라마나 할 것 없이 말이에요."

이 빠진 동방박사

안트베르펜과 브뤼셀에서 주로 활동한 피터르 브뤼헐은 주로 소시민의 일상적인 삶을 그린 장르화에 능했지만, 종교나 신화 주제의 역사화에서

도 탁월한 재능을 뽐냈다. 브뤼헐은 르네상스 시대 이탈리아 화가들처럼 인물들을 멋지고 수려하게 이상화하지 않았기 때문에 그가 그린 동방박사들은 옷차림이나 전체적인 분위기가 소박하고 단정하다.[12] 심지어 머리숱도 초라한 박사들은 입모양으로 추측컨대 치아마저 성해 보이지 않는다. 마리아의 무릎에 누운 예수는 호호백발의 낯선 자를 경계라도 하듯 몸을 비틀고 있다. 물론 이 뒤틀림은 훗날 겪게 될 자신의 고통에 대한 예고로 읽곤 한다.

그림 오른쪽 귀퉁이에는 안경을 쓴 남자가 보인다. '눈이 먼 상태'를 은유하는 안경은 종교화이니만큼 육체로서의 눈이 아니라 신앙의 눈, 즉 영적인 눈이 어두워진 것을 의미한다. 그림 왼쪽의 창을 든 병사들은 박사들을 따라오느라 행색이 초라해진 것인지 모르지만, '병사' 하면 으레 떠올리게 되는 '강건함'이 어쩐지 부족해 보인다. 몇몇 학자는 창을 든 병사들을 헤롯 왕의 명을 받은 영아학살자들로 보기도 한다. 예수가 태어난 뒤 "왕이 나셨다."라는 소문에 놀란 헤롯 왕은 자신의 안위를 걱정해 영아들을 무조건 처단토록 했다. 사실 이 영아학살 사건은 동방박사가 경배를 마치고 떠난 뒤에 벌어진 일이기에 한 화면에 등장하기엔 무리가 있다. 그런데도 이들을 학살자로 보는 것은 브뤼헐이 살던 플랑드르 지역이 당시 스페인 치하에 있었다는 사실 때문이다. 스페인군들은 종교적, 민족적, 경제적 이유로 학살을 일삼아 브루게를 비롯한 플랑드르인들의 반감을 샀다. 화가는 병사들을 오합지졸로 표현함으로써 스페인군에 대한 분노를 조롱으로 승화한 것이다.

성화, 그림이 된 성서

12
피터르 브뤼헐, 〈동방박사의 경배〉,
목판에 유채, 111×84㎝, 1564년, 내셔널 갤러리, 런던

박사들이 물러간 뒤에 주의 천사가 요셉의 꿈에 나타나서 "헤롯이 아기를 찾아 죽이려 하니 어서 일어나 아기와 아기 어머니를 데리고 이집트로 피신하여 내가 알려줄 때까지 거기에 있어라." 하고 일러주었다. 요셉은 일어나 그 밤으로 아기와 아기 어머니를 데리고 이집트로 가서 헤롯이 죽을 때까지 거기에서 살았다. 이리하여 주께서 예언자를 시켜 "내가 내 아들을 이집트에서 불러내었다." 하신 말씀이 이루어졌다.

—〈마태오의 복음서〉 2:13~15

이집트로의
피신

마른 나무에 꽃이 피네

동방박사는 하늘의 별을 보고 예루살렘으로 와서 헤롯 왕에게 구세주 탄생에 대해 질문했고, 왕의 측근들은 그가 태어난 곳이 예루살렘이 아니라 베들레헴이라고 일러주었다. 이 말을 들은 헤롯은 길을 떠나는 동방박사에게 가서 그를 만난 뒤 다시 자신을 찾아오라고 명했다. 대체 누굴 보고 구세주라고 하는지, 그리고 그가 자신의 왕권을 위협할 만한 인물인지 아닌지에 대해서 정보를 얻어야겠다는 속셈이었다. 하지만 가만히 계실 하나님이 아니다. 하나님은 동방박사들의 꿈에 천사를 보내 헤롯에게 돌아가지 말라는 명령을 내리신다. 요셉은 동방박사가 경배를 마치고 떠난 직후 또 한 차례 꿈을 꾼다. 이를 두고 '요셉의 두 번째 꿈'이라고 한다. 두 번째 꿈에서 천사는 헤롯 왕이 대단히 위험한 인물이며, 곧 아기 예수를 죽이려 하니 어서 이집트로 피신하라고 말한다.

한편 동방박사가 다시 자신을 만나러 오지 않고 그냥 돌아가버렸다는 소식을 들은 헤롯은 불길한 상상, 즉 그 구세주란 아기가 자라서 장차 자신을 위협할지도 모른다는 불안감에 떨며 두 살이 안 된 아기는 무조건 죽이라는 명령을 내렸다. 이것이 바로 전대미문의 영아 대학살이다.[1]

이런저런 소동을 피해 아기 예수와 마리아, 그리고 나이 지긋한 요셉이 이집트로 길을 떠난다. 그들의 피신은 이들 성가족이 인류 구원이라는 큰 사업을 위해 치러야 할 첫 번째 고난으로 일컬어지는 만큼 많은 예술가의 상상력을 자극했다.

앞에서도 언급했지만, 보통 요셉은 나이 많은 늙은이로 등장한다. 이

성화, 그림이 된 성서

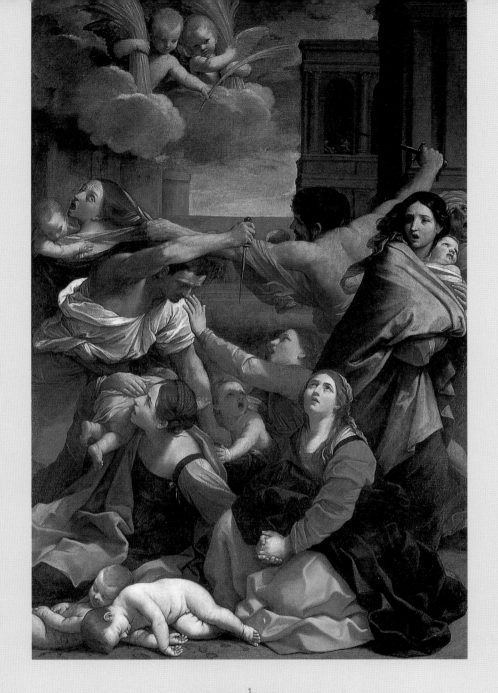

1
귀도 레니, 〈베들레헴 영아 대학살〉,
캔버스에 유채, 268×170㎝, 1611년, 볼로냐 국립미술관, 볼로냐

는 그가 생산 능력이 없는 인물로, 예수 탄생에 있어서 어떠한 인간적인 힘도 개입할 수 없었음을 강조하기 위한 장치이다. 〈야고보의 원복음서〉에 따르면, 요셉이 마리아의 남편으로 선택되는 과정에 기적적인 사건이 하나 있었다.

어느 날 천사가 유대 제사장에게 나타나 "홀아비들을 모두 불러 모으는데, 각자 지팡이를 가져오라고 하여라. 주님의 징표를 받는 사람이 마리아의 남편이 될 것이다."야고보의 원복음서 8:6라고 말했다. 제사장은 이 사실을 공표하고 마리아의 신랑감을 뽑는 행사를 연다. 소식을 들은 요셉의 마음이 어떠했을지 짐작할 수 있다. "이 나이에 뭐, 홀아비도 정도라는 게 있지! 차마 내가?" 정도로 생각하지 않았을까? 뻔한 결과를 예상하면서도 명령은 명령이니 작대기 하나를 지팡이 삼아 행사에 참석했을 것이다. 그런데 뜻밖에도 이 가난한 목수 요셉의 지팡이에서 갑자기 비둘기가 튀어나오는 기적이 일어난 것이다. 막상 요셉이 마리아의 신랑감으로 정해지자 요셉은 "저는 늙은이인 데다가 자녀가 있고 이 여자는 나이가 매우 어리니, 제가 이스라엘에서 웃음거리가 될까 염려됩니다."야고보의 원복음서 8:13라면서 거절했다. 이 말대로라면 요셉은 전처소생의 자식까지 줄줄 달린 몸이었던 셈이다.

이런 데서도 하나님이 자신의 거룩한 사업을 위해 일꾼을 고를 때는 인간적인 잣대, 인간적인 기준과는 전혀 다른 것을 본다는 사실을 알 수 있다. 순결한 동정녀 마리아의 남편이라면 백마 탄 왕자 정도는 되어야 하는데 애 딸린 늙은 홀아비라니 말이다.

이 지팡이 사건으로 인해 요셉은 마리아의 남편으로 점지되었다. 그래

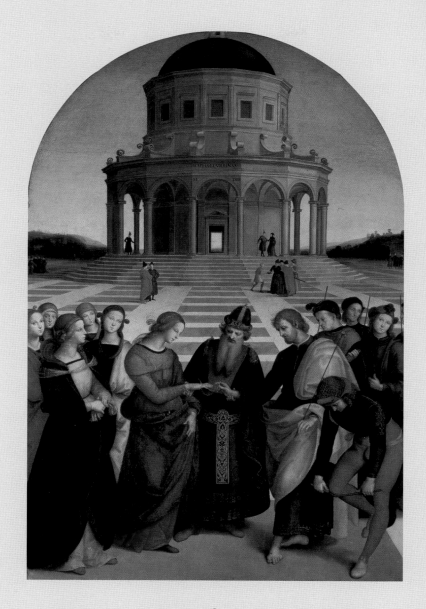

2
산치오 라파엘로, 〈마리아의 결혼식〉,
캔버스에 유채, 174×121㎝, 1504년, 브레라 미술관, 밀라노

서 흔히 요셉을 나타내는 상징적인 물건으로 나무 막대기 혹은 지팡이가 자주 등장한다. 라파엘로Sanzio Raffaello, 1483~1520가 그린 마리아의 결혼식에서 요셉이 막대기를 들고 서 있는 것도 바로 그런 이유다.[2] 요셉 뒤로 훨씬 젊어 보이는 남자들이 역시 막대기를 들고 있는데, 그중 하나는 짜증이 치밀어 오르는 듯 자신의 막대기를 있는 힘껏 꺾어버리고 있다. 역시나 르네상스의 이탈리아 화가답게 라파엘로는 마리아와 요셉의 결혼식 배경을 이스라엘이 아닌 로마 땅으로 그려놓았다. 요셉은 결혼의 의미로 반지를 건네주고, 마리아는 오른손을 내밀고 있다. 라파엘로가 이 그림을 그리던 시절 가톨릭교회의 여성들은 결혼반지를 오른손에 끼고 다녔다. 결혼반지를 왼쪽 손가락에 끼게 된 것은 종교개혁 이후부터라는 이야기가 있다. 그림 속 요셉은 애 딸린 늙은 홀아비라기보다는 제법 준수한 외모와 건장한 체격의 노총각 정도로 보인다. 마리아는 〈야고보의 원복음서〉에 기록된 바처럼 열두 살로 보이진 않는다. 훨씬 성숙한 자태를 뽐내는 어여쁜 규수로 이상화되어 있다. 이처럼 라파엘로는 신부의 나이는 올리고 신랑의 나이는 내려서 둘의 결혼 장면을 세속인들의 구미에 맞게 꾸며놓았다. 그림이 이렇다 한들, 그 나이의 요셉이 장가를 가고 아이까지 낳은 사건은 지팡이 사건에서 보듯 '마른 나무에 꽃'을 피운 것과 같다.

라파엘로보다 한 200년 앞서 활동한 조토는 〈이집트로의 피신〉[3]의 요셉을 좀 더 기록들이 말하는 바에 가깝게 그렸다. 마리아와 아기 예수, 그리고 요셉은 후광을 두르고 있다. 요셉의 나이가 과연 만만치 않아 보인다. 동그란 접시 모양의 후광에서 뿜어 나오는 광채 때문에 요셉의 지

성화, 그림이 된 성서

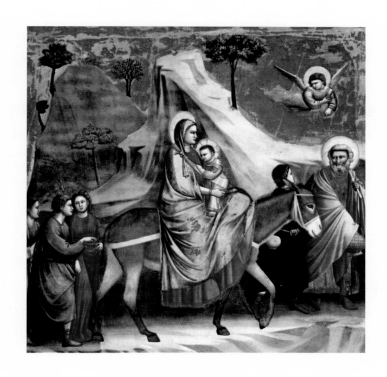

3
조토 디 본도네, 〈이집트 피신〉,
프레스코, 200×185㎝, 1304〜1306년, 스크로베니 예배당, 파도바

팡이가 반쯤밖에 보이지 않지만, 그 지팡이를 잡은 손에는 아마도 식은 땀이 줄줄 흘러내렸을 것이다. 갖은 걱정에 사로잡혀 뒤를 흘깃흘깃 돌아보는 요셉 바로 뒤에 선 사람과 그림 왼쪽 가장 자리에 있는 세 명 모두 요셉의 전처소생 자식들로 추정된다. 마리아는 요새 엄마들처럼 앞 포대기를 하고 있다. 끈으로 살짝 묶어서 아이를 엄마 가슴께에 밀착시

이집트로의 피신

키는 포대기가 당시에도 있었다는 게 흥미롭다.

마리아와 예수는 나귀를 타고 있다. 나귀는 당시 유대 사회에서는 비천한 동물이었으니, 성가족의 검소함과 겸손을 의미한다고 볼 수 있다. 마리아는 양다리를 벌려 나귀를 타지 않고 정숙한 여인답게 다리를 한쪽으로 모은 채 앉아 있다. 이를 두고 일명 아마존 자세라고 하는데, 언뜻 보면 마리아가 옥좌에 앉아 있는 것처럼 보인다.

좀 쉬었다 가야지

〈마태오의 복음서〉에는 성가족의 피난 이야기가 "요셉은 일어나 그 밤으로 아기와 아기 어머니를 데리고 이집트로 가서"마태오 2:14라고 한 줄로 짤막하게 표현되어 있다. 딸랑 나귀 하나에 몸을 싣고, 그것도 태어난 지 얼마 되지 않은 아이까지 대동하고 가는 걸음이 하루아침에 끝났다고는 생각할 수 없다. 화가들은 이 긴 여정을 상상하며 이집트로 가는 길에 잠시 쉬는 가족의 모습을 그리기도 했다. 친절한 화가들은 지친 가족을 위해 천사와 음악을 보내주기도 한다. 카라바조Caravaggio, 1571~1610가 그린 성가족의 휴식에는 지쳐 잠든 성모 옆에서 바이올린을 연주하는 천사와 악보를 든 요셉의 모습이 보인다.[4]

17세기만 해도 마리아와 예수와 요셉이 아무리 겸손하고 소시민적이라 할지라도 뭔가 세속인들보다는 카리스마 넘치는 어떤 이상적인 자태가 있어야 한다고 생각하던 시절이었다. 그런 시절에 카라바조는 그리

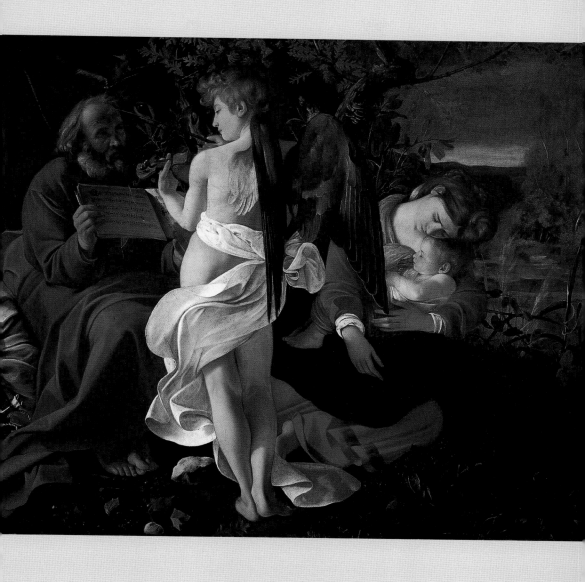

4
카라바조, 〈이집트 피신 중 휴식〉,
캔버스에 유채, 133.5×166.5㎝, 1596~1597년, 도리아팜필리 미술관, 로마

스도교와 관련한 모든 도상에서 성스럽고 고상해야 할 성인들과 신이자 인간인 예수를 지극히 보통 사람처럼 그려대는 바람에 보수적인 종교관계자들에게 심려를 끼쳤다. 이 그림에서도 천사를 위해 악보를 받쳐 든 요셉의 인상은 너무 초라하고 궁색해 보인다. 하지만 곰곰이 생각해보면 나귀 하나로 가족을 끌고 다녀야 하는 가장의 품새란 이보다 못했으면 못했지, 더 나을 수가 없다.

어둠 속에 파묻힌 요셉에 비해 그나마 악기를 연주하고 있는 천사와 마리아와 아기 예수에게는 환한 빛이 가득하다. 미술사가들은 카라바조가 요셉과 나귀가 있는 곳은 지상의 영역으로, 천사부터 마리아와 아기 예수와 모호한 분위기가 감도는 풍경까지를 천상의 영역으로 표현하려고 했다고 주장한다. 그 말이 맞건 맞지 않건, 지쳐서 고개를 푹 숙인 채 잠든 마리아의 살짝 찌푸린 이맛살과 그 와중에도 아이를 굳게 감싸 안은 모습은, 돈 없고 연줄 없는 보통 아낙네들과 크게 달라 보이지 않는데도 은근히 묘하고 성스러운 분위기를 내뿜고 있다.

한편 카라바조에게 영향을 많이 받은 화가로 알려진 오라초 젠틸레스키Orazio Gentileschi, 1563~1639의 성가족은 스승의 그림보다 한층 더 세속적이다.[5] 널브러져 잠을 자고 있는 요셉의 모습이나 젖을 물리고 있는 마리아의 모습, 그리고 힘차게 젖을 빠는 아기 예수의 모습은 너무나 자연스러워서 이것이 성화라고는 생각되지 않는다. 그 흔한 후광조차 없다. 여차 하면 밤새 노름하고 들어와 퍼질러 자는 남편을 보면서 '이렇게 살아야 하나……' 하는 표정으로 체념하듯 아이에게 젖을 물리고 앉은 여인네의 고단한 일상 같아 보인다.

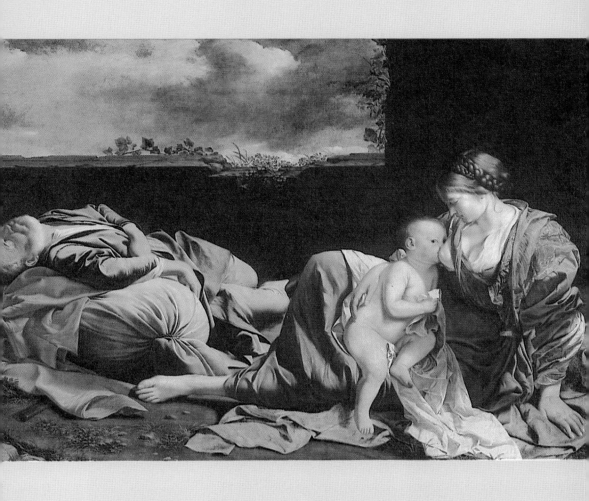

5
오라초 젠틸레스키, 〈이집트 피신 중 휴식〉,
캔버스에 유채, 157×225cm, 1628년, 루브르 박물관, 파리

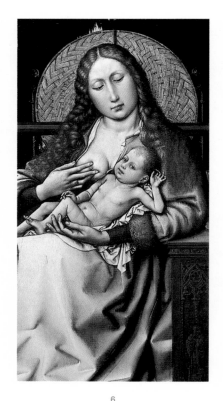

6
로베르 캉팽, 〈난로 가리개 앞에 있는 성모자〉 부분,
목판에 유채, 63×49㎝, 1430년, 내셔널 갤러리, 런던

마리아가 이렇게 가슴을 드러내 놓은 장면도 세월이 그만큼 변한 것을 의미한다. 431년 에페수스 공의회에서 마리아가 '신의 어머니'로 받들어지기 시작한 때부터 12세기 경까지만 해도 화가들은 마리아를 인간으로서의 모습보다 거룩하고 영광된 모습으로만 그렸더랬다. 그러나 세월은 흘렀고, 마리아가 신의 어머니이자 인간 예수의 어머니이며 때로는 인간으로서 그녀가 겪는 아픔과 수모가 일반 신자들에게 더한 감동을 줄 수 있다는 쪽으로 생각이 바뀌면서 이렇게 가슴을 드러내놓고 아이에게 젖을 물리는 장면도 심심찮게 그리게 된 것이다.[6]

클로드 로랭 Claude Lorrain, 1600?~1682

이 그린 〈이집트 피신 중 휴식 풍경〉은 제목이 없으면 그저 한 폭의 풍경화려니 하고 착각할 수 있다.[7] 17세기에 접어들면서 북유럽, 특히 네덜란드 같은 지역에서는 낮게 드리운 하늘과 바다 모습을 꼼꼼히 사실적으로 묘사하면서 풍경화를 독립적인 장르로 소화하기도 했지만, 오랫

성화, 그림이 된 성서

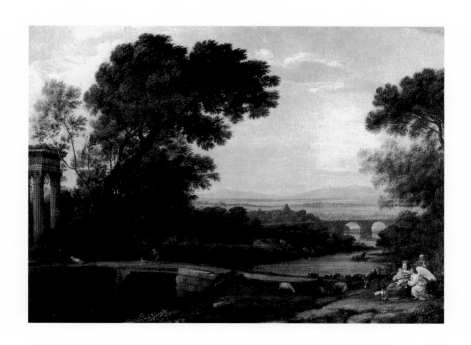

7
클로드 로랭, 〈이집트 피신 중 휴식 풍경〉,
캔버스에 유채, 102×134㎝, 1647년, 게멜데 미술관, 드레스덴

동안 서양미술은 풍경을 그저 주제를 부각하기 위한 배경 정도로만 생
각해왔다. 미술가들을 전문적으로 양산하는 미술아카데미에서도 풍경
화를 그리는 화가는 가장 서열이 낮았고, 프랑스의 경우 이 전통은 거
의 19세기까지 계속되었다. 클로드 로랭은 자신이 가장 관심 있는 자연
의 모습을 담기 위해 이 주제를 끌어왔다. 넓고 광활한, 말 그대로 그림
처럼 아름다운 풍경을 그리면서도 단순히 자연이 아니라 성가족이 쉬고

있는 모습을 그린 거라고 핑계를 댈 수 있으니 말이다.

천국으로 간 종려나무

예수가 행한 첫 번째 기적은 가나의 결혼식에서 돌항아리에 물을 담아 포도주를 만든 것이라고 한다. 하지만 위경에서 말하는 첫 기적은 바로 이 이집트로의 피신 중에 일어났다. 〈위僞 마태오의 복음서〉에 따르면 성가족은 대추야자나무, 다른 말로 종려나무의 그늘 아래서 휴식을 취했다고 한다. 마침 물이 떨어져 목이 마른데 나무에는 대추야자가 주렁주렁 달렸건만 너무 높아 딸 수가 없는 상황이었다. 바로 그때 기적이 일어난다. 아기 예수가 나무에게 고개를 숙이라고 명하자 마리아가 열매를 딸 수 있을 정도로 종려나무가 제 몸을 구부린 것이다. 예수는 몸을 일으킨 다음 그 뿌리에서 물을 제공하라고 명한다. 이에 종려나무 뿌리 근처에서 샘이 솟아나 성가족이 목을 축일 수 있었다. 아기 예수는 크게 기뻐하며 앞으로 이 종려나무의 가지는 천국에 심겨 크게 자랄 것이며 그리스도교를 위해 헌신한 순교 성인들의 수호물이 될 것이라고 말한다. 천사들이 이 말을 받들어 종려나무를 천국으로 옮겨 심었다. 이 전설 덕에 가끔 그리스도교 순교 성인이 나타나는 그림이나 조각에는 종려나무 가지가 지물持物, 즉 상징물로 등장하게 되었다. 작자미상의 스페인 조각가가 만든 작품을 보면 고개를 깊게 숙인 종려나무에서 열매를 따고 있는 요셉의 모습이 등장한다.[8] 이야기를 풍부히 하기 위해 천사들이 나무

8
작자미상, 〈이집트 피신〉,
호두나무에 채색, 127×86cm, 1490~1510년경, 메트로폴리탄 박물관, 뉴욕

가 고개를 숙이도록 도와주는 형식으로 만들어져 있다.

　몬트제 수도원의 거장이 그린 그림 왼쪽에도 종려나무 가지를 잡고
있는 천사들이 보인다.[9] 물론 이 그림은 휴식 중이라기보다 아직 길 위
에 있는 장면이긴 하지만, 화가가 그저 배경으로 종려나무를 그린 것은

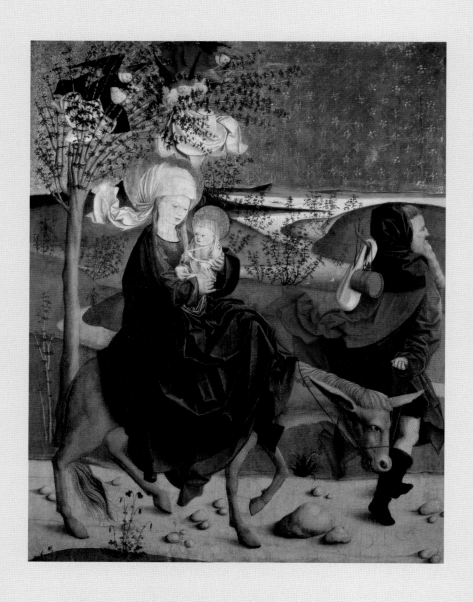

9
몬트제 수도원의 거장, 〈이집트 피신〉,
목판에 유채, 15세기, 중세 박물관, 베네치아

아니다. 마리아의 걱정스러운 표정과, 과연 저 여정을 잘 끝낼 수 있을까 싶을 정도로 노쇠한 요셉의 모습이 묘한 긴장감을 자아낸다.

이집트에서 돌아오다

성서는 성가족이 이집트를 떠나는 장면에 대해 이렇게 언급한다.

> 헤롯이 죽은 뒤에 주의 천사가 이집트에 있는 요셉의 꿈에 나타나서 "아기의 목숨을 노리던 자들이 이미 죽었으니 일어나 아기와 아기 어머니를 데리고 이스라엘 땅으로 돌아가라." 하고 일러주었다. 요셉은 일어나서 아기와 아기 어머니를 데리고 이스라엘 땅으로 돌아왔다. 그러나 아르켈라오가 자기 아버지 헤롯을 이어 유다의 왕이 되었다는 말을 듣고 그리로 가기를 두려워하였다. 그러다가 그는 다시 꿈에 지시를 받고 갈릴리 지방으로 가서 나사렛이라는 동네에서 살았다. 이리하여 예언자를 시켜 "그를 나사렛 사람이라 부르리라." 하신 말씀이 이루어졌다.
>
> −⟨마태오의 복음서⟩ 2:19~23

이번엔 요셉의 세 번째 꿈이다. 천사가 나타나 영아학살의 만행을 저지른 헤롯이 죽었음을 알려준 것이다. 이에 이들 가족은 다시 보따리를 들고 귀향길로 접어든다. 성서를 꼼꼼히 읽어보면 요셉만큼 하나님의 뜻에 복종한 자도 드물다. 그의 깊은 신앙심은 스페인처럼 독실한 가톨릭

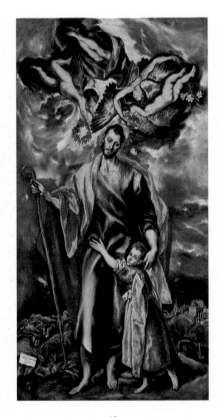

국가에서 크게 숭배되기도 했다. 그 때문인지 스페인의 화가 엘 그레코 El Greco, 1541~1614는 다른 화가들과 달리 요셉을 노인의 모습이 아니라 아들을 돌보는 건장한 장년의 모습으로 담아냈다.[10]

조르주 드 라 투르 Georges de La Tour, 1593~1652가 그린 〈목공장의 성 요셉과 어린 예수〉라는 그림은 요셉과 아들인 예수의 모습을 그린 것으로 볼 수도 있고, 한편으로는 촛불을 든 천사가 요셉의 꿈에 나난 장면으로 볼 수도 있다.[11] 엘 그레코나 조르주 드 라 투르는 요셉을 신실한 믿음을 바탕으로 묵묵하고 겸손히 일하는 사람, 가족을 책임지는 든든한 가장의 모습으로 표현하여, 요셉의 숨겨진 면모를 드러내는 데 더 중점을 두고 있다.

어쨌거나 성가족 일행은 또 부지런히 발걸음을 옮기지만, 후계자가 된 왕의 아들이 악행에 있어서는 제 아버지보다 더 처질 것도 없다는 소문에 전전긍긍하게 되는 모양이다. 절박한 그들에게 또 한 번 꿈에 천사가

나타나 이스라엘로 직행하지 말고
일단은 나사렛^{Nazareth}에 가서 살라고
한다. 예수를 나사렛 예수라고도
부르는 이유다.

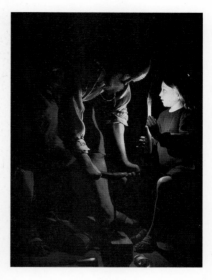

11
조르주 드 라 투르, 〈목공장의 성 요셉과 어린 예수〉,
캔버스에 유채, 137×102㎝, 1642년경,
루브르 박물관, 파리

풍경화가 아니라 종교화

예수와 마리아, 그리고 요셉의 이
집트로의 피신은 고단하고 힘겨운,
게다가 누가 자신들을 쫓아올지
모르는 다급한 상황에 이루어진
일이었는데도 화가들에겐 '여행'과
'풍광'이라는 나긋나긋한 낭만적 정
서를 불러일으켰다. 따라서 이 주제는 이야깃거리가 없는 풍경화 속에
마치 '숨은 내용 찾기'처럼 그려지기도 했다.

16세기 북유럽 최초의 풍경화가라고 칭송받는 요아힘 파티니르^{Joachim}
^{Patinir, 1480~1524}의 〈이집트로의 피신이 있는 풍경〉은 얼핏 너른 대자연의
아름답고 서정적인 장면을 포착한 한 편의 풍경화로 보이지만 성서의 내
용을 담고 있기 때문에 '이야기가 있어야 좋은 그림'이라는 편견을 가진
당대인의 요구를 충족해주었다. [12]

그림 왼쪽 귀퉁이를 자세히 보면 조각상 같은 것이 떨어지고 있다. 이

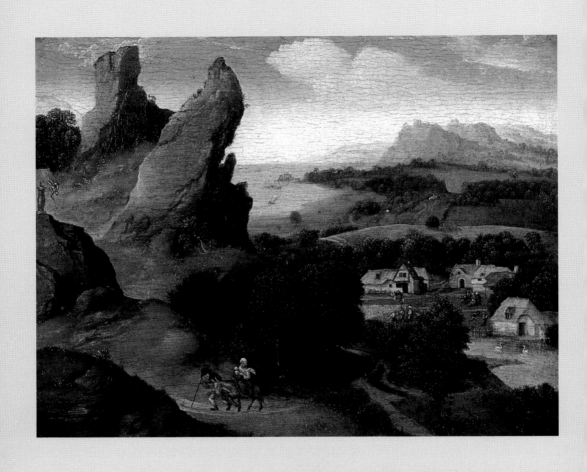

12
요하임 파티나르, 〈이집트로의 피신이 있는 풍경〉,
패널에 유채, 17×21㎝, 16세기 초, 안트베르펜 왕립미술관, 안트베르펜

는 위경에 기록된 바, 이집트에 성가족이 도착하자 그곳에 있던 우상들이 떨어지는 기적의 장면이다. 한편 화면 오른쪽 중앙에는 〈아라비아 복음서〉에 소개된 '밀밭의 기적' 이야기가 그려져 있다. 피난 도중 아기 예수는 밭에 씨를 한 줌 뿌렸는데, 기적이 일어나 밀이 하루 만에 풍성하게 자라 수확할 정도가 되었다. 마침 헤롯의 군사들은 밀밭에 이르러 농부들에게 성가족을 보았느냐고 물었고, 이에 농부들은 그들이 여기서 씨를 뿌리고 길을 떠났다는 대답을 한다. 군사들은 씨를 뿌린 뒤 수확할 정도로 시간이 흘렀다면 이미 갈만큼 갔으니 추격이 소용없는 일이라 생각하고 발걸음을 옮겼다고 한다. 워낙 작은 크기의 그림이지만, 요아힘 파티니르는 화면 아래쪽에 말을 탄 마리아와 아기 예수, 그리고 요셉을 그려 넣어 그림을 풍경화를 넘어선 종교화의 수준으로 바꾸어놓았다.

페데리코 바로치Federico Barocci, 1528?~1612가 그린 〈이집트 피신 중 휴식〉 속 마리아는 작은 접시에 물을 담고 있다.[13] 많이 걸었던 탓인지 마리아의 발이 불그스름하게 부어 있다. 요셉은 예수에게 벚나무 가지를 건네고 있다. 팔을 쭉 뻗은 요셉의 동작은 연극무대에서 열연하는 배우의 몸짓을 연상시킨다. 가지에 자그마하게 달려 있는 붉은 체리는 예로부터 예수의 피를 의미하는 수난의 상징이다. 화면 왼쪽 아래, 밀짚모자 밑으로 천에 쌓인 빵이 보인다. 어쩌면 이 빵과 체리는 예수의 피와 살을 의미하는 것일 수도 있다. 저 멀리 막 동이 트는 하늘이 보인다. 성가족의 표정과 자세에서는 죽음을 피해 살던 곳을 버리고 떠난 이들의 비애감은 별로 보이지 않는다. 그저 소풍 떠난 보통 가족들이 누리는 행복한 한

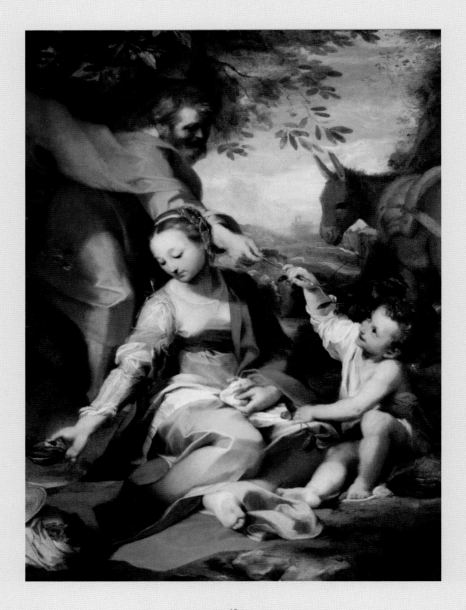

13
페데리코 바로치, 〈이집트 피신 중 휴식〉,
캔버스에 유채, 133×110㎝, 1570년, 바티칸 미술관, 로마

순간을 담아낸 것 같다. 페데리코 바로치를 포함한 많은 화가가 성가족
의 피신 장면을 이처럼 고혹적인 풍경 속에서 가족애를 듬뿍 풍기는 모
습으로 연출하곤 했다.

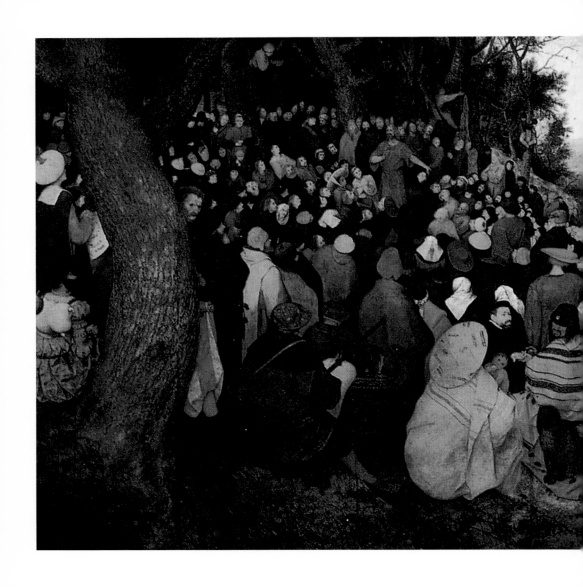

그 무렵에 예수께서는 갈릴리 나사렛에서 요르단 강으로 요한을 찾아와 세례를 받으셨다. 그리고 물에서 올라오실 때 하늘이 갈라지며 성령이 비둘기 모양으로 당신에게 내려오시는 것을 보셨다. 그때 하늘에서 "너는 내 사랑하는 아들, 내 마음에 드는 아들이다." 하는 소리가 들려왔다.
 —〈마르코의 복음서〉 1:9~11

예 수 의
세 례

세례자 요한은 누구인가?

4대 복음, 즉 〈마태오의 복음서〉, 〈마르코의 복음서〉, 〈루가의 복음서〉와 〈요한의 복음서〉 모두에 예수 세례에 대한 언급이 있다. 그리스도교에서 세례는 물로써 죄를 씻고 영혼을 청결히 한다는 의미가 있다. 그렇다면 원죄 없이 태어난 신의 아들이 왜 세례라는 의식을 굳이 치러야 했을까. 요즘 같으면 '아니, 내가 누구 아들인데!' 했을 상황에서 예수는 요한의 세례를 하나님께 드리는 예식으로서 기꺼이 받아들인 것이다. 오죽했으면 예수에게 세례를 베풀 당사자인 요한이 "제가 선생님께 세례를 받아야 할 터인데 어떻게 선생님께서 제게 오십니까?" 마태오 3:14 하고 손사랫짓까지 했을까. 이에 예수가 "지금은 내가 하자는 대로 하여라. 우리가 이렇게 해야 하나님께서 원하시는 모든 일이 이루어진다." 마태오 3:15라고 답한다. 여러 가지 신학적 해석이 있겠지만, 그가 세례를 받는 것은 그에게 죄가 있거나 그것을 씻고 거듭나기 위함이라기보다는 인간에게 하나님의 뜻하신 바를 따르는 모습을 보여주기 위한 것이라고 봐도 무방하다.

　물로써 죄와 부정함을 씻는 행위는 구약에도 여러 번 언급된다. 〈레위기〉1장에서는 남자가 부정하여 고름을 흘리는 병에 걸리면 물로 씻어야 한다는 이야기가 있고, 〈출애굽기〉14장에서 모세가 유대인들을 데리고 홍해를 건너는 상황도 물을 통과함으로써 구원을 이룬다는 것을 상징한다고 보기도 한다. 그런 식으로 본다면 〈창세기〉에 나오는 노아의 홍수 사건 또한 모든 부정한 것을 물로 다 씻어 내린 뒤에 새로이 시작한다는 의미가 강하다. 결국 세례라는 것은 물의 정화 효과를 강조하는 것으로,

성화, 그림이 된 성서

아담과 이브의 죄로 말미암아 날 때부터 가진 원죄를 씻어 신 앞에 부끄러움 없이 다가서게 하는 일종의 통과의례다. 이처럼 그리스도교에서 엄청나게 중요한 행사 중 하나인 세례 장면을 화가들이 그냥 넘어갔을 리 없다.[1] 게다가 누드의 아름다움에 열광하던 르네상스 시대 화가들에게 옷을 벗고 물에 들어가 있는 예수는 상상만 해도 그림이 되는, 그야말로 무릎을 탁 칠 만큼 좋은 구실이며 소재였다.

수태고지에 마리아가 크게 놀라며 어찌 그런 일이 가능하냐고 물었을 때, 천사가 "네 친척 엘리사벳을 보아라. 아기를 낳지 못하는 여자라고들 하였지만, 그 늙은 나이에도 아기를 가진 지가 벌써 여섯 달이나 되었다. 하나님께서 하시는 일은 안 되는 것이 없다."루가 1:36~37라고 말하는 구절이 있다. 또한 〈루가의 복음서〉에는 성전을 지키는 신앙심이 충만한 제사장 즈가리야와 그의 아내이자 마리아의 사촌 자매인 엘리사벳에게 천사 가브리엘이 나타나 임신하게 될 것을 알리는 장면도 기록되어 있다. 가끔 화가들은 두 여인이 서로 만나 포옹하거나 이야기를 나누는 장면을 그리기도 했는데, 이는 소식을 듣고 축복하기 위해 엘리사벳을 찾아간 마리아의 방문 도상이다.[2]

요한은 예수가 공적인 삶을 시작하기 전 광야에서 설교를 하고 또 인간의 죄를 씻어주기 위해 물로 세례를 행사했다. 세례자 요한은 예수보다 6개월 먼저 났으니 나이도 비슷한 데다, 하나님의 구원 사업에 동참한 인물로서 그 위상이 대단했다. 그는 예수에게서 "나는 분명히 말한다. 일찍이 여자의 몸에서 태어난 사람 중에 세례자 요한보다 더 큰 인물은 없었다."마태오 11:11라는 말을 들을 정도였지만, 헤롯 왕가에 의해 무

1
조반니 벨리니, 〈예수의 세례〉
캔버스에 유채, 400×263㎝, 1500~1502년, 산타코로나 성당, 비첸차

2
야코포 폰토르모, 〈방문〉
목판에 유채, 202×156㎝, 1528~1529년, 산미켈레 성당, 카르미냐노

참하게 참수당한 비운의 인물이기도 하다.

세례자 요한을 죽음으로 몰고 간 왕은 영아학살을 이끈 헤롯 왕의 아들로, 역시 헤롯이란 이름으로 불렸다. 부전자전이라고, 아들인 헤롯도 어지간한 사람이어서 형제인 헤롯 필리푸스의 아내를 자신의 아내로 취하는 패륜을 저질렀다. 이에 의로운 세례자 요한이 그 잘못을 조목조목 지적하는데, 헤롯은 그만 기분이 상해버렸다. 〈마태오의 복음서〉와 〈마르코의 복음서〉가 제각기 헤롯의 심경을 조금씩 다르게 표현했다. 〈마태오의 복음서〉에서는 헤롯이 이런 요한이 괘씸해서 어떻게든 제거하려 했지만 다른 이들의 눈이 무서워 차마 감행하지 못해 전전긍긍했다고 하며, 〈마르코의 복음서〉에서는 요한의 지적을 받아들이진 못했지만 그가 의로운 사람임을 알고 마음속으로 번민했다고 설명한다.

대체로 아담은 이브보다 착하거나 우유부단한 것으로 묘사되듯, 이 경우에도 악역은 '여자', 즉 아내인 헤로디아가 맡는다. 그녀는 남편 헤롯보다 더 독한 마음으로 자신의 딸 살로메를 이용해 요한을 제거할 계획을 세웠다. 살로메는 헤로디아와 필리푸스 사이에서 난 딸로, 성서에서는 그 이름을 밝히지 않았으나 한 유대 역사가가 그녀의 이름을 찾아냈다고 한다. 헤로디아는 살로메에게 헤롯의 생일잔치에서 춤을 추도록 한다. 그것도 적당히 하는 게 아니라 거의 혼이 나갈 정도로. 아니나 다를까, 넋을 잃고 살로메를 바라보던 헤롯은 딸에게 네가 원하는 것이라면 나라의 절반이라도 주겠노라고 약속한다. 이에 어미와 의논 끝에 살로메가 요구한 것은 바로 세례자 요한의 목이었다.

사건의 현장은 상식 밖의 패륜이 넘친다. 살로메가 의붓딸이라고는 해

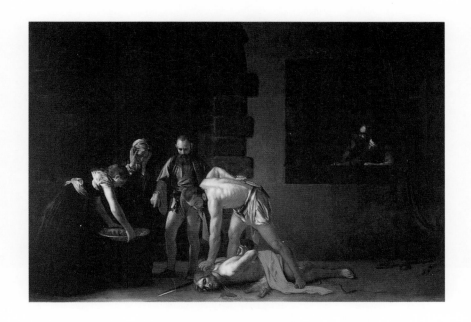

3
카라바조, 〈세례자 요한의 참수〉,
캔버스에 유채, 361×520cm, 1607~1608년, 성 요한 대성당 기도원, 몰타

도 춤추는 모습에 넋을 잃고 들뜬 헤롯은 정상이 아니다. 그뿐인가? 남
편인 헤롯이 형제의 아내인 자신을 취한 것에 대해 죄책감이라도 느끼게
될까 싶어, 제 딸을 미끼 삼아 요한을 제거하려 한 헤로디아도 용서하기
힘들다. 게다가 아무리 부모 말 잘 들으면 자다가도 떡이 생긴다지만, 엄
마가 그러자고 했다고 사람의 목을 요구하는 살로메도 가관이다.

 이 무시무시한 살육의 현장을 카라바조는 어둡고 침침한 감옥을 배경
으로 그렸다.[3] 희대의 참사 현장은 갈색조의 색감으로 더욱 분위기를 탄

다. 시키는 대로 일을 처리하는 데 이골이 난 시종들의 담담한 몸짓이 소름을 돋게 한다. 무기력하게 이 장면을 엿보는 몇몇 사람의 모습은, 마치 내가 그 현장에서 희미한 신음조차 내지 못한 채 후들거리는 다리를 부여잡고 있는 듯한 착각마저 불러일으킨다.

성서에서는 세례자 요한을 광야에서 외치는 소리로 표현하고 있는데, ^{이사야서 40:3} 구약의 예언자인 이사야가 말한 것처럼 하나님께서 예루살렘의 성전으로 가시도록 사막에 길을 내고 골짜기를 메우고 산과 언덕을 깎아 큰 길을 닦아놓는 인물이다.⁴

레오나르도 다빈치가 그린 요한의 모습을 보라.[5] 섬세하고 부드럽게 표현된 그는 남성 같기도 하고 여성 같기도 한 묘한 존재로 느껴진다. 얼마나 잘생기고 사근사근해 보이는지 요즈음 텔레비전 속 꽃미남은 저리 가라다. 그만큼 요한은 화가들에게나 일반 신도들에게나 존경받을 수밖에 없는 멋지고 담대한 청년이었다. 그런데도 하나님의 심부름꾼이라는 특별한 임무를 수행한 주요 인물치고는 너무나 어처구니없게 숨을 거두었다. 어쩌면 이

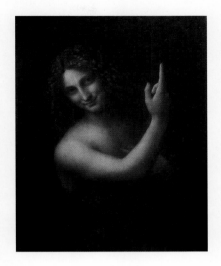

5
레오나르도 다빈치, 〈세례자 요한〉,
목판에 유채, 69×57㎝, 1513년경,
루브르 박물관, 파리

는 예수가 사랑하는 제자의 배신에 의해 십자가에 매달려 돌아가신 사건에 비유할 수 있을 것이다. 나의 죄를 위해 기꺼이 십자가에 못 박혀 돌아가신 예수를 부정하는 이는 모두가 다 헤롯일 수 있고 헤로디아일 수도 있으며 살로메일 수도 있다.

헤롯과 살로메, 헤로디아의 이야기는 오스카 와일드 Oscar Wilde, 1854~1900에 의해 《살로메 Salome》라는 희곡으로도 쓰였다. 그의 작품은 한술 더 떠서, 살로메가 요한에게 애정을 구걸하다 거부당하자 이런 앙심을 품은 것으로 묘사하고 있다. 치명적으로 남성에게 해를 끼치는, 그러나 거부하기 힘든 묘한 욕정을 일으키는 여성의 대명사가 된 살로메는 '팜파탈

6
산드로 보티첼리, 〈바르디 제단화〉,
목판에 템페라, 185×180㎝, 1484년, 베를린 국립미술관, 베를린

femme fatale'이라는 이름을 하나 더 얻어 후대에 내내 기록된다.

요한은 열두 제자 중 한 명이며 4대 복음서 중 하나인 〈요한의 복음서〉를 저술한 사도 요한과 구분하기 위해 세례자 요한이라고 부르는데, 보티첼리는 이 두 요한을 한 그림에 집어넣었다.[6] 아기 예수와 마리아의 왼쪽에 서서 복음사가답게 펜과 책을 든 이가 사도 요한이다. 그리고 광야에서 설교하느라 좋은 옷 입을 새도 없이 낙타털로 대충 만든 옷으로 몸을 가리고 있는 이가 세례자 요한이다. 보통 세례자 요한의 옷차림은 "낙타털 옷을 입고, 허리에 가죽띠를 두르고"마르코 1:6라는 구절에서 언급된다.

말 못하는 아버지와 목 잘린 아들

로히어르 판 데르 베이던이 완성한 삼면 제단화에는 세례자 요한의 이야기가 자세히 설명되어 있다.[7] 우선 왼쪽에는 엘리사벳이 요한을 낳은 뒤에 누워 있고, 마리아가 아이의 아버지인 즈가리야에게 요한을 보여주는 모습이 그려져 있다. 로히어르 판 데르 베이던은 아기를 낳은 엘리사벳이 누워 있는 공간을 북유럽의 한 부르주아 가정의 실내로 꾸며놓았고, 입구는 고딕 성당의 출입문으로 그려 넣었다. 제단화 오른쪽 그림에는 세례자 요한의 목을 쟁반에 담고 있는 살로메의 모습이 그려져 있다. 그리고 정중앙에 이 제단화의 주제라고 할 수 있는 예수 세례 장면이 그려져 있다.

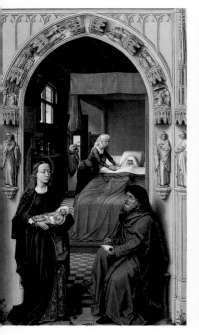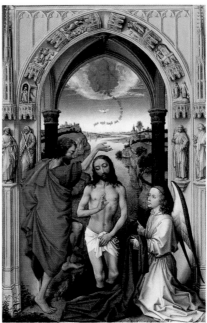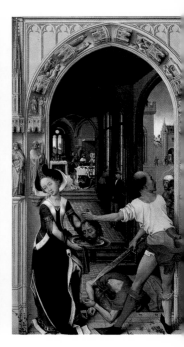

7
로히어르 판 데르 베이던, 〈성 요한의 삼면 제단화〉,
목판에 유채, 77×144cm, 1455~1460년, 베를린 국립미술관, 베를린

　왼쪽 그림에서 의자에 앉은 즈가리야는 종이에 뭔가를 쓰고 있다. 수태고지의 천사 가브리엘이 즈가리야에게 나타나 곧 아내가 임신할 것이라는 사실을 알렸을 때, 그 역시 마리아와 비슷한 의혹의 질문을 던졌다. "저는 늙은이입니다. 제 아내도 나이가 많습니다. 무엇을 보고 그런 일을 믿으라는 말씀입니까?"^{루가 1:18} 저런! 사람도 아니고 천사가 한 말인

데 그걸 못 믿겠다는 즈가리야, 분명 문제 있다. 결국 천사는 즈가리야에게 일종의 불경죄에 대한 벌로 당분간 말을 하지 못하도록 해버렸다. 아버지는 아이가 태어난 지 여드레 만에 할례를 받게 하고, 이름을 무엇이라 정할까 하는 친족들의 물음에 요한이라 부르고 싶다는 아내의 대답을 받들어 서판에 요한이라고 썼다. 이 이야기 때문에 화가들은 요한의 탄생 도상에 입을 꾹 다문 채로 글을 쓰고 있는 노인의 모습을 집어넣고는 했다. 즈가리야는 요한의 이름이 지어지고 나서야 다시 말을 하게 되었다고 한다. 전혀 있을 법하지 않은 일에 대해 마리아와 즈가리야 둘 다 똑같이 의문을 제기했는데, 왜 이 노인네에게만 이런 형벌을 내렸는지는 사실 정확하게 설명하기가 어렵다. 며느리조차 시어머니의 양념장 비법을 모르는데 하나님 하시는 일의 깊이를 인간 논리로 자꾸 물을 수도 없는 노릇이다.

한편 오른쪽 그림에 표현되어 있는 세례자 요한의 참수 장면은 참혹하다. 손을 결박당한 채 목이 잘려져 나간 모습이 그로테스크하기까지 하다. 당대 화가들은 종교화라는 명목으로 잔인한 살육 장면을 통해 인간의 심리를 자극하는 그림을 제작하곤 했다. 목 잘린 요한도 그렇고,[8, 9] 병사들의 칼에 무참하게 난도질당하는 영아학살의 현장도 그저 성서의 말씀을 전하기 위해 그렸다고 순진하게 믿기는 어렵다. 분명 그 안에는 인간의 가학성을 자극하는 요소가 숨어 있다. 사형 집행관은 살로메가 들고 있는 쟁반 위에 막 잘라낸 목을 얹으며, 비록 제 손으로 잘랐지만 차마 보기엔 민망한 듯 고개를 돌리고 있다. 살로메는 프랑스식 드레스를 입고 있다. 게다가 머리 모양도 한껏 신경 썼다.

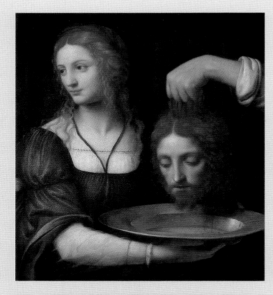

8
베르나르디노 루이니,
〈세례자 요한의 머리를 건네받는 살로메〉,
캔버스에 유채, 62×55㎝, 1500년경,
루브르 박물관, 파리

9
안드레아 디 솔라리오, 〈세례자 요한의 머리〉,
목판에 유채, 46×43㎝, 1507년,
루브르 박물관, 파리

흥미로운 것은 그녀의 표정과 고
개를 화면 왼쪽으로 돌리고 있는 모
습이 불경스럽게도 로히어르 판 데
르 베이던이 〈성 콜룸바 제단화〉의
〈수태고지〉에서 그려 넣었던 마리
아와 외모가 비슷하다는 것이다.[10]
게다가 고개를 돌리고 몸을 살짝
비튼 것까지 똑같다. 설마 화가가
살로메와 마리아를 동일하게 그려
서 그리스도교를 모욕하고자 했을
리는 없다. 그보다는 화가나 조각
가가 작품을 제작할 때 일반적으로
그러는 것처럼 이전에 만들어낸 얼
굴이나 포즈를 재현한 것이라고 보
는 게 옳겠다. 이렇게 해석하고 보
아야 로히어르 판 데르 베이던이
성모 불경죄로 지옥에 떨어지는 걸
막을 수 있을 테니 말이다. 그러고

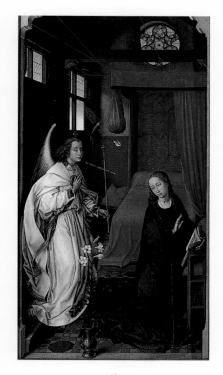

10
로히어르 판 데르 베이던,
〈성 콜룸바 삼면 제단화〉 중 〈수태고지〉,
138×70㎝, 1455년, 알테피나코테크, 뮌헨

보면 〈성 요한의 삼면 제단화〉 속 엘리사벳이 요한을 낳고 누워 있는 빨
간색 침대가 〈성 콜룸바 삼면 제단화〉의 수태고지에도 있다. 이 침대는
아마도 이들 화가가 활동하던 네덜란드와 벨기에 인근 지역의 히트 상품
이었던 것 같다. 앞서 얀 반 에이크의 그림 〈아르놀피니 부부의 결혼식〉

장면에도 등장한 걸 보면 말이다.

로히어르 판 데르 베이던 덕분에 우리는 한 제단화 안에서 말 못하는 아버지와 목 잘린 아들의 모습을 한눈에 보게 되었다. 의롭게 살면서 하나님의 특별한 뜻을 받든 이들의 삶은 가끔 이처럼 고달프다. 모든 것에 공정한 하나님은 아마도 무자비한 삶을 겪어내야 했던 이들을 위해 천국의 정원을 더욱 아름답게 꾸며놓으셨을 것이다.

성령의 비둘기와 세례 받는 예수

예수가 세례 받는 장면을 그린 그림은 비교적 알아보기 쉽다. 보통 옷을 반쯤 걸친 남자가 예수의 머리에 손으로 혹은 작은 그릇으로 물을 끼얹는 모습이다. 그리고 성서가 언급한 대로 성령이 비둘기의 모습으로 내려오는 장면이 그려진다. 세례에 나타나는 주요 등장인물인 성령과 하나님과 예수의 삼각관계는 우리가 흔히 알고 있는 성 삼위일체, 즉 성부와 성자와 성령을 의미한다. 그러니 이 세례 장면만큼 그리스도교의 근본을 설명하기 적합한 그림도 또 없을 것이다. 앞서 본 로히어르 판 데르 베이던의 제단화에서는 이 기본적인 장면에 예수의 옷을 들고 있는 천사의 모습이 추가되었다. 그런데 어쩐지 이 그림 속 예수의 몸매가 그다지 아름다워 보이진 않는다. 머리에 비해 몸이 너무 깡말라 있어서 큰 바위 얼굴처럼 느껴진다.

네덜란드 지역 화가들은 이탈리아 화가들에 비해서 인체의 이상화 작

업에 별 신경을 쓰지 않았다. 14~15세기, 로마나 피렌체에서 태어나 그림을 배우고 또 그것으로 먹고살았던 화가가 그린 예수는 거의 8등신 몸매에 단단하고 야무진 골격과 근육을 자랑한다. 하지만 네덜란드 화가들은 인체의 이상화보다는 사실감과 현장감을 더욱 중시했다. 그림으로 예수를 만나고 그와 소통하는 수많은 신도는 나의 상상보다 훨씬 더 멋지고 다부진 외모의 예수를 좋아했을까, 아니면 나처럼 보잘것없는 육신을 가졌으되 누구도 범접할 수 없을 카리스마를 지닌 예수를 좋아했을까? 취향은 각자 다르다. 중요한 것은 타인의 취향에 선호도는 있을 망정 우열은 없다는 사실이다. 미켈란젤로는 인체의 이상적인 비례에 전혀 신경을 쓰지 않는 북유럽 화가들을 수준 이하로 취급했다. 하지만 북유럽 지역 사람들에게는 부와 명예보다 가난과 겸손으로 살아온 예수를 터미네이터처럼 묘사하는 취향이 이상해 보였을 수도 있다.

피에로 델라 프란체스카Piero della Francesca, 1420?~1492의 대리석 피부같이 하얀 몸의 예수는 마치 그리스 신상 같이 당당하고 근엄해 보인다.[11] 콘트라포스토Contraposto, 즉 한쪽 발에 무게중심을 두고 서서 살짝 S자 곡선이 된 예수의 몸은 어딘가 모르게 화면 왼쪽에 곧게 뻗은 나무와 닮았다. 콘트라포스트 자세 역시 고대 그리스 조각상에서 자주 발견된다. 그를 향해 날아드는 성령의 비둘기는 하늘의 구름들과 흡사하다. 원래 세례는 요르단 강에서 이루어졌다. 하지만 이 그림의 배경은 화가가 살던 이탈리아 토스카나 지방의 산세폴크로라는 곳이다. 멀리 보이는 탑이 바로 산세폴크로 탑이다. 로히어르 판 데르 베이던도 세례의 배경을 플랑드르 지방으로 그렸다. 조선 시대 화가였다면 아마 창덕궁이 멀리 보이

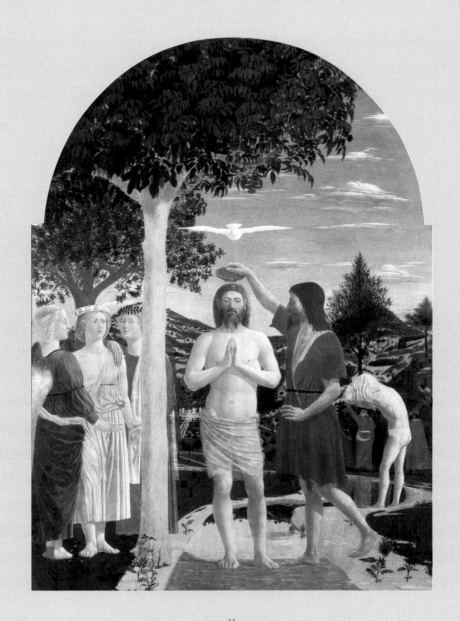

11
피에로 델라 프란체스카, 〈예수의 세례〉,
목판에 템페라, 167×116㎝, 1450년대, 내셔널 갤러리, 런던

는 청계천에서 세례를 받는 모습 정도로 그렸을지 모르겠다.

뒤쪽에서 옷을 벗고 있는 사람은 예수 다음에 요한에게서 세례를 받을 것이다. 그 뒤로 걸음을 재촉하고 있는 무리가 보이는데, 다들 비잔틴 즉 동로마제국 의상을 입고 있다. 그중 한 명은 손을 들어 하늘을 가리키는데, 아마도 하늘에서 또 한 차례 기적이 일어나고 있다고 말하는 듯하다. 피에로 델라 프란체스카가 비잔틴 양식의 복장을 한 사람들을 그려 넣은 것은, 메디치리카르디 궁전에 걸린 〈동방왕의 행렬〉에서 언급한 동서 로마 교회의 회동을 기념하기 위해서였다.

피에로 델라 프란체스카의 그림 속 천사는 아직 날개를 달고 있다. 그러나 안드레아 델 베로키오 Andrea del Verrocchio, 1435?~1488 의 천사들에게는 날개가 없다.[12] 르네상스가 무르익을수록 화면 속 인물의 표정이나 동작은 더욱 자연스러워졌다. 그래서 천사라고 꼭 날개가 있어야 하는 건 아니지 않나, 사람 몸에 날개를 다는 게 우습지 않나 하고 생각한 모양이다. 그런데 사실 이 날개 없는 천사를 그린 사람은 베로키오가 아니라 그의 제자 레오나르도 다빈치다.

베로키오의 세례 장면은 피에로 델라 프란체스카보다 훨씬 나중에 그려진 것인데도 중세적이라는 지적을 받는다. 베로키오는 자연에 충실하겠다는 의지로 나름대로는 세세하게 어느 한 구석도 붓질을 소홀히 하지 않았지만, 과유불급이라, 이 지나친 섬세함이 오히려 그림을 조잡하게 만들어버렸다. 요르단 강의 물결 하나하나가 그렇고, 세례자 요한의 팔뚝에 그려진 핏줄들은 해부학적으로는 완벽에 가깝다지만 눈에 거슬릴 지경이다. 게다가 동그란 후광을 커다랗게 그려 넣는다거나, 성령의

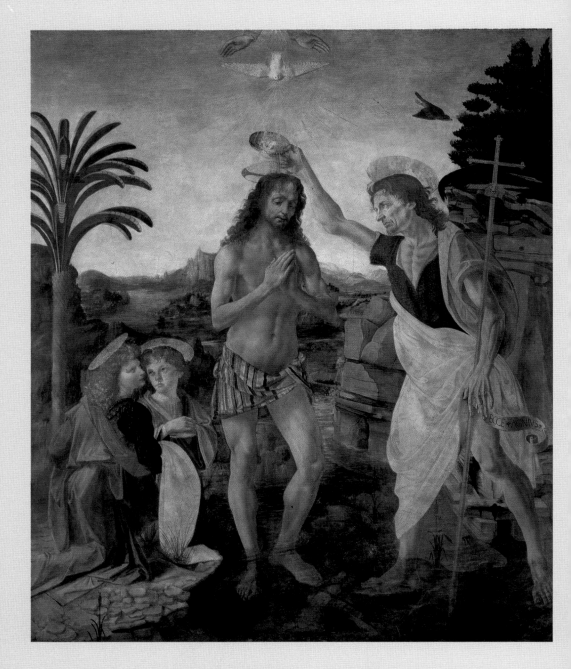

12
안드레아 델 베로키오, 〈예수 세례〉,
목판에 유채, 177×151㎝, 1472∼1475년, 우피치 미술관, 피렌체

비둘기를 보내시는 하나님의 손을 구체적으로 표현한 것도 실제 같은 현장감을 중요시하는 르네상스의 사실주의에서 살짝 벗어나 있다. 이에 제자인 레오나르도 다빈치가 답답함을 느꼈던 모양인지 그는 날개 없는 천사를 그렸다. 후광을 그대로 둔 건 어차피 스승이 예수와 세례자 요한의 머리에 후광을 그려 넣었기에 구색을 맞추기 위해서였을 것이다. 그리고 원경을 아련하게 보이도록 희미하게 처리해 사실감을 높였다. 이에 베로키오가 제자가 손을 댄 자신의 작품을 보고는 기가 죽어 붓을 꺾었다는 소문이 생겼다. 하지만 소문은 소문에 불과하다. 사실 베로키오는 조각 작업 주문이 물밀듯 밀려 붓을 잡을 시간이 없었을 뿐이다. 그나저나 이 날개 없는 천사들의 표정이 무척이나 귀엽다. 큰 행사에 동원된 유치원생들처럼 영문 모를 지루함이 얼굴에서 느껴지지 않는가? 물론 레오나르도가 어린 천사들의 무심함을 고발하기 위해 이렇게 묘사한 것은 아니었을 것이다. 그저 그림 전체를 좀 더 현실감 있고 자연스럽게 표현하고 싶었을 것이다.

세례 받는 예수가 두 손을 모으고 있다. 자신을 위해서가 아니라, 자신을 통해서만 구원받을 수 있는 세상의 모든 이를 위해. 그리고 그의 기도에 하나님께서 답하셨다. "내 사랑하는 아들, 내 마음에 드는 아들이다." 마태오 3:17

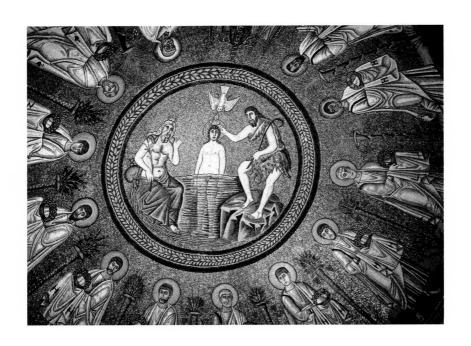

13
작자 미상, 〈예수의 세례〉,
모자이크, 500년경, 아리우스파 세례당, 라벤나

강물의 신과 예수

'예수 세례' 장면은 당연히 성당의 부속 건물인 세례당 건물의 장식으로 자주 그려졌다. 6세기 라벤나의 한 세례당 천장 중앙에 모자이크로 그려진 예수는 세밀하게 표현된 물살이 가리고 있지만 알몸임을 알 수 있다.[13] 오른쪽, 낙타털 옷을 입은 세례자 요한은 엉덩이를 걸칠 곳이 없

어 어정쩡하게 강둑에 걸쳐 앉은 자세로 예수의 머리 위에 손을 얹고 있다. 정작 물은 세례자 요한이 아니라 예수의 머리 바로 위에 떠 있는 성령의 비둘기가 자신의 부리를 이용해 뿌리고 있다.

그림에는 흥미로운 존재가 등장하는데, 바로 화면상 예수 왼쪽에 위치한 호호백발의 남자이다. 윗옷을 벗은 노인은 허리께에 물통을 차고 있고 갈대를 들고 있다. 자세히 보면 그 물통에서 흘러나온 물이 곧 예수의 몸을 반쯤 가리고 있는 강물을 이루고 있음을 알 수 있다. 그는 강물의 신으로, 요르단 강을 의인화한 것으로 볼 수 있다. 강물의 신이라 함은 결국 그리스 신화적 전통에 의한 것으로, 화가가 그리스도교의 이야기를 이교도인 그리스 신화에 의거해 그렸다는 것을 알 수 있다. 예수 세례 장면이 담긴 원형 바깥으로 늘어선 남자들은 예수를 따르는 열두 사도들이다. 그들은 황금빛 화환을 들고 있는데, 고대 로마 시절 신하들이 황제에 대한 충성을 맹세하며 화환을 바치던 전통을 상기시킨다. 사도들 사이사이에 그려진 올리브나무는 천국을 상징한다.

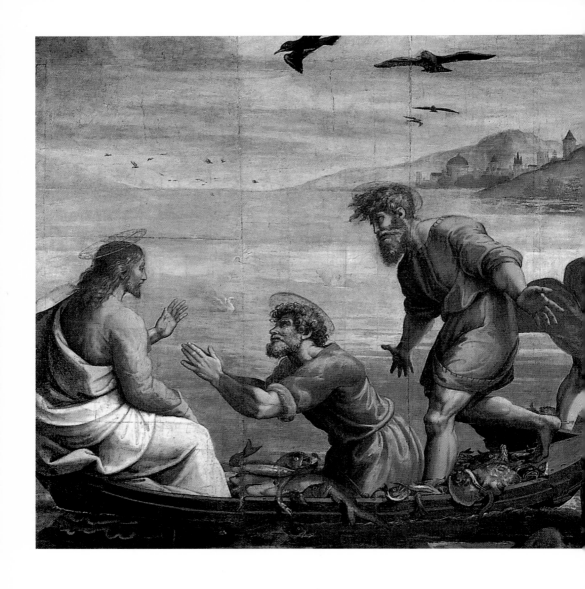

그 뒤에 예수께서 성령의 인도로 광야에 나가 악마에게 유혹을 받으셨다. 사십 주야를 단식하시고 나서 몹시 시장하셨을 때에 유혹하는 자가 와서 "당신이 하나님의 아들이거든 이 돌더러 빵이 되라고 해보시오." 하고 말하였다. 예수께서는 "성서에 '사람이 빵으로만 사는 것이 아니라 하나님의 입에서 나오는 모든 말씀으로 살리라'고 하지 않았느냐?" 하고 대답하셨다. 그러자 악마는 예수를 거룩한 도시로 데리고 가서 성전 꼭대기에 세우고 "당신이 하나님의 아들이거든 뛰어내려 보시오. 성서에 '하나님이 천사들을 시켜 너를 시중들게 하시리니 그들이 손으로 너를 받들어 너의 발이 돌에 부딪히지 않게 하시리라' 하지 않았소?" 하고 말하였다. 예수께서는 "'주님이신 너의 하나님을 떠보지 말라'는 말씀도 성서에 있다." 하

기 적 과
말 씀

고 대답하셨다. 악마는 다시 아주 높은 산으로 예수를 데리고 가서 세상의 모든 나라와 그 화려한 모습을 보여주며 "당신
이 내 앞에 절하면 이 모든 것을 당신에게 주겠소." 하고 말하였다. 그러자 예수께서는 "사탄아, 물러가라! 성서에 '주님이
신 너희 하나님을 경배하고 그분만을 섬겨라'고 하시지 않았느냐?" 하고 대답하셨다. 마침내 악마는 물러가고 천사들이
와서 예수께 시중들었다.
—〈마태오의 복음서〉 4:1〜11

광야에서 유혹을 받다

예수는 세례를 받은 직후 천사들의 인도로 광야로 가서 40일간의 금식을 한다. 이후 본디오 빌라도폰티우스 필라테, Pontius Pilate의 결정에 따라 십자가에 못 박혀 처형될 때까지 약 3년간 공식적인 생애, 즉 공생애를 보내게 된다. 그 짧다면 짧은 기간 동안 그는 물 위를 걷고, 그물이 찢어질 정도로 고기가 잡히도록 했으며, 눈 먼 이의 눈을 고치고, 중풍 환자를 치료했다. 또 그의 말씀을 듣기 위해 모여든 이들이 배곯지 않도록 물고기 두 마리와 떡 다섯 개로 수천 명을 먹이는 기적을 일으키기도 했다.[1] 이외에도 수많은 기적이 일어났고, 또 하나님의 말씀을 전하기 위한 적절한 비유를 거침없이 구사하기도 했다. 그의 주옥같은 말과 이해하기 힘든 기적들은 아주 오랫동안 화가들에게 의해 그려지고 또 다듬어졌다.

〈마태오의 복음서〉와 〈루가의 복음서〉에는 예수가 광야에서 금식을 하는 동안 받은 사탄의 유혹에 대해 적고 있다. 〈마태오의 복음서〉에는 사탄이 무려 40일간이나 식음을 전폐한 예수에게 "하나님의 아들이거든 이 돌더러 빵이 되라고 해보시오." 하고 꼬드겼다는 이야기가 나온다. 예수는 구약의 말씀을 빌려 "사람이 빵으로만 사는 것이 아니라 하나님의 입에서 나오는 모든 말씀으로 살리라." 하고 답한다. 말로는 당할 재간이 없다고 느낀 사탄이 예수를 예루살렘으로 데리고 가서 지붕 위에 올려놓고 뛰어내리라고 한다. 하나님 아들이라면 당신을 구하러 천사라도 보내지 않겠냐는 거다. 예수는 "너의 하나님을 떠보지 말라." 하고 답

성화, 그림이 된 성서

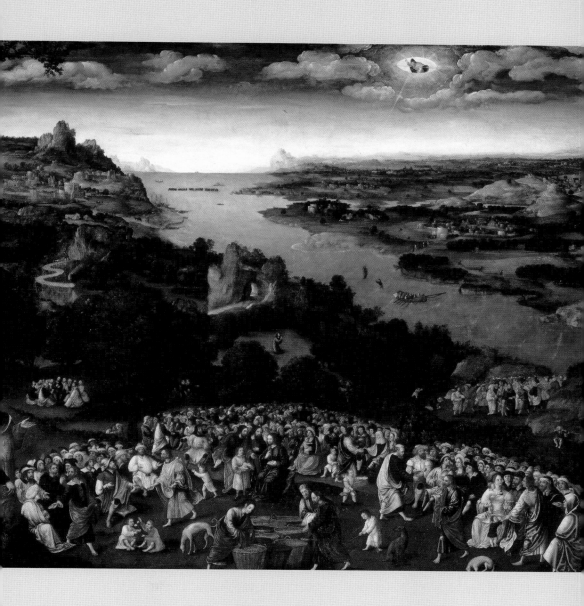

1
요아힘 파티니르, 〈오천 명을 먹이심〉,
패널에 유채, 1480~1524년경, 엘에스코리알 수도원 미술관, 마드리드

한다. 세 번째는 아예 회유책을 쓴다. 높은 산에 예수를 데리고 가 자기 앞에 무릎 꿇으면 이 세상의 모든 나라를 다 주겠다고 한다. 예수는 호통을 쳐서 사탄을 쫓아낸다.^{마태오 4:3~4:11} 화가들은 보통 이 세 가지 유혹을 각기 다른 장면으로 묘사하기도 하고, 한 그림에 한꺼번에 그려 넣기도 했다.

바티칸 시스티나 대성당에 그려진 보티첼리의 〈유혹을 받으시는 예수〉²에서는 〈마태오의 복음서〉에 기록된 이 세 가지 유혹이 한 장면에 함께 실렸다. 그림 왼쪽 윗부분에는 노인의 모습을 한 악마가 예수에게 돌을 빵으로 만들라는 주문을 한다. 화면 정중앙, 르네상스식으로 지어진 건물 꼭대기에서는 악마가 "네가 하나님의 아들이거든 여기에서 뛰어 내려 보라."라고 말하는 중이다. 그림 오른쪽에는 자신을 따르면 세상의 모든 부를 다 주겠노라 약속하는 악마를 예수가 밀어내는 장면이 그려져 있다. 이 마지막 유혹의 장면 바로 뒤로 세 명의 천사가 성찬식을 준비하는 모습이 보인다. 이 성찬식 장면은 화면 중앙의 한 젊은이로부터 제물을 받아 제사를 준비하는 대제사장의 모습과 의미상 맥락을 같이 한다고 볼 수 있다.

보티첼리보다 100년도 훨씬 전에 두초 디 부오닌세냐^{Duccio di Buoninsegna, 1255?~1315}가 그린 유혹 장면에는 마치 요즘 여자 아이들이 가지고 노는 장난감 같은 궁전들이 보인다.³ 시커먼 몸에 날개를 단 사탄의 모습이 우습기도 하지만, 당시엔 두렵고 저주스러운 존재를 이런 방식으로 형상화했던 모양이다. 세상을 다 주겠노라는 말을 하고 있는 사탄을 단호하게 거부하는 예수의 모습에는 카리스마가 넘친다.

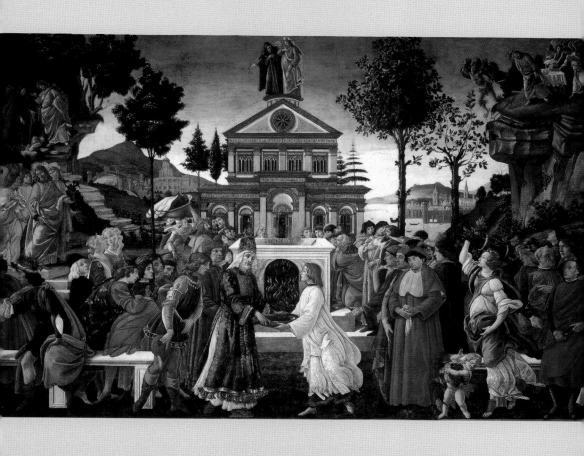

2
산드로 보티첼리, 〈유혹을 받으시는 예수〉,
프레스코, 345×555cm, 1481~1482년, 시스티나 대성당, 바티칸

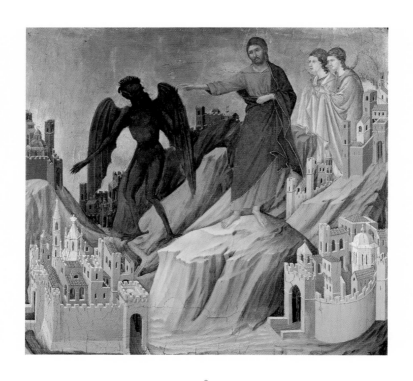

3
두초 디 부오닌세냐, 〈광야에서의 유혹〉,
목판에 템페라, 43×46㎝, 1308~1311년, 프릭컬렉션, 뉴욕

제자들을 부르다

열두 명의 제자들은 각계각층에서 일하던 평범한 사람들이었다. 뛰어난
재능이나 권세를 가진 인물이 아니라, 무지한 하층민이거나 사람들에게
손가락질 받을 만한 일을 하는 사람도 있었다. 원래 시몬이라는 이름으

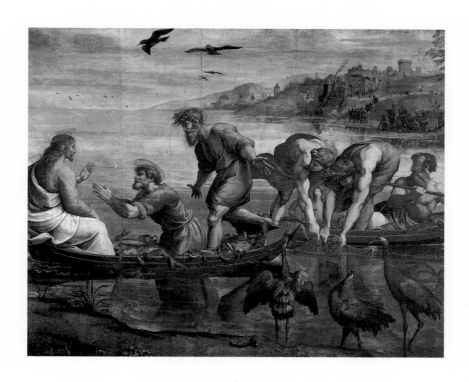

4
산치오 라파엘로, 〈고기잡이 기적〉,
종이에 템페라(캔버스에 배접), 360×400㎝, 1515년, 빅토리아앤드앨버트 미술관, 런던

로 불리기도 한 베드로는 형제인 안드레아^{안드레, Andreas}와 함께 고기잡이를
하는 어부였다. 또 제베대오의 아들인 야고보와 요한 역시 어부였다. 베
드로와 안드레아는 갈릴레아 호숫가에서 처음 예수를 만났고, "나를 따
라오너라. 내가 너희를 사람 낚는 어부가 되게 하겠다."^{마르코 1:17}는 예수의
한마디에 두말없이 그물을 던져버리고 제자가 되었다.⁴ 제자 중에 어부

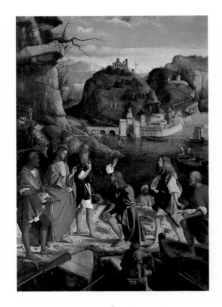

5
마르코 바사이티, 〈제베대오의 두 아들을 부르심〉,
패널에 유채, 385×267cm, 1510년,
베네치아아카데미아 미술관, 베네치아

가 많아서인지, 예수는 물 위를 걷는다거나 고기를 많이 낚는 기적을 일으키기도 했다.

어쨌거나 야고보와 요한 역시 예수가 부르자 일꾼들과 함께 배 안에서 그물을 챙기느라 정신이 없는 아버지를 버려두고 말없이 그를 따랐다고 성서는 이야기한다. 베네치아의 화가 마르코 바사이티Marco Basaiti, 1470?~ 1530는 이 장면을 그림으로 생생하게 남겨놓았다.[5] 우선 손을 살짝 올리고 있는 예수 바로 곁에 베드로와 안드레아의 모습이 보인다. 예수를 향해 무릎을 꿇고 앉은 이가 야고보, 그 뒤를 좇는 이가 요한인데, 그는 복음서의 저자이자 예수가 가장 사랑한 제자로 알려져 있다. 아버지인 제베대오는 배 안에 선 채로 아들들이 예수의 부름에 응하는 모습을 물끄러미 쳐다보고 있다.

성서에 기록된 열두 사도에는 베드로, 안드레아, 야고보, 요한 외에 후일 예수를 배신하는 희대의 배신남 유다를 비롯, 부활한 예수를 차마 믿지 못해 기어이 예수의 옆구리에 난 상처에 손을 대고 확인하려 든 의심쟁이 토마스도 있다. 그리고 필립보빌립, Pilippus라는 이와, 필립보가 전해

준 예수의 이야기를 듣고 친구 따라 강남 가듯 역시 제자가 되기로 결심한 바르톨로메오 바돌로매. Bartholomaeus가 있다. 또한 당시 로마에 대해 적극적으로 저항운동을 한 이력이 있는 시몬, 혹자는 예수의 이복형이 아닐까 하고 의심하는 또 다른 야고보에다가 〈마태오의 복음서〉를 쓴 마태오 마태. Matthew, 그리고 유다 타대오까지 열두 명이다. 즉 이들은 예수가 살아생전에 직접 사도로 지명한 인물들이라 할 수 있다. 또 한 사람 낯설지 않은 이름으로 바울로가 있다. 그는 예수가 죽은 뒤, 그리스도인들을 박해하는 데 앞장 선 사울이라는 사람이었지만 다마스쿠스 다마섹. Damascus으로 가던 중 예수의 환시를 체험, 눈이 멀었다가 시력을 찾은 뒤부터 그리스도인으로 개종하고 바울로라는 이름으로 불리게 된다. 그는 예수 생전의 열두 사도는 아니지만 종종 화가들은 예수를 배신한 유다 대신 그를 그려 넣기도 했고, 아예 13인의 제자로 그를 무리 중에 함께 넣기도 했다.

카라바조는 다마스쿠스로 가던 사울이 예수의 환시를 보고 놀라 말에서 떨어진 장면을 마치 연극의 한 장면처럼 드라마틱하게 담아냈다.[6] 낙마한 사울은 두 팔을 벌린 채 눈을 감고 있다. 그가 눈을 못 뜨고 헤매는 동안 "나는 네가 박해하는 예수다."라는 소리가 들려왔다고 한다.

화가들이 사도들 중 가장 흥미를 많이 보인 대상으로 마태오를 꼽을 수 있다. 복음서를 저술한 마태오는 한때 세리, 즉 세무 공무원이었다. 그는 수단과 방법을 가리지 않고 무자비하게 거둔 세금을 로마 제국에 갖다 바치는 일을 하고 있었으니, 우리로 치면 친일파만큼이나 눈엣가시 같은 존재였을 것이다. 그러나 마태오는 예수가 부르자 군말 없이 모든

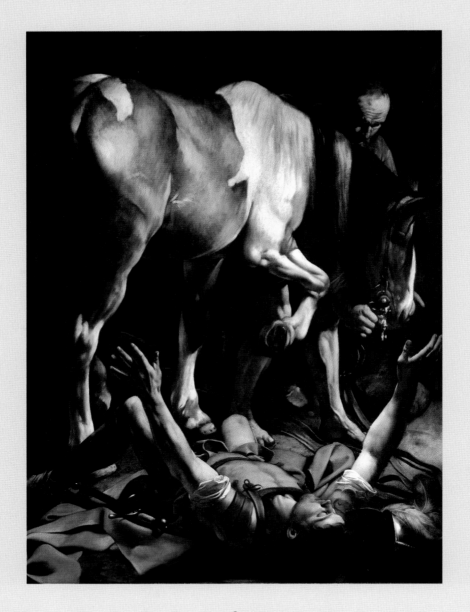

6
카라바조, 〈다마스쿠스로 가는 도중의 개종〉
캔버스에 유채, 230×175㎝, 1601년, 산타마리아델포폴로 성당, 로마

걸 뒤로 한 채 그를 따름으로써 그리스도교 신앙에서 최고의 덕목 중 하나라 볼 수 있는 순종적인 믿음을 실천한다. 마태오를 제자로 삼았을 뿐 아니라, 마태오와 같은 직업을 가진 세리들과 함께 식사까지 한 예수에게 유대인들은 어떻게 그럴 수 있냐며 항변하기도 했다. 그러나 예수는 자신이 "의인을 부르러 온 것이 아니요, 죄인을 부르러"마태오 9:13 이 땅에 온 것이라 말한다. 아흔아홉 마리 양보다 길 잃은 양 한 마리가 더 소중하다는 말과 다르지 않다.

르네상스 막바지, 베네치아에서 활동한 파올로 베로네세Paolo Veronese, 1528~1588는 세리 마태오의 집에서 열린 향연 장면을 그렸다. 레위는 마태오의 또 다른 이름이며, 이 그림은 〈레위가의 향연〉이라고 불린다.[7] 호사스러운 옷차림에 각자 알아서 즐기는 사람들이 가득한 이 그림은 예수가 돈 많은 세리들에게서 얼마나 융숭한 대접을 받았는지를 단적으로 말해주는 것 같다.

이 그림을 그렇게 보고 말면 마음이 편할 텐데, 원래는 '최후의 만찬'을 그린 것이란 사실을 알면 좀 의아해진다. 최후의 만찬에서는 분명 죽음의 때가 임박한 예수가 "너희 가운데 한 사람이 나를 배반할 것이다."마태오 26:21 하는 말에 "주여, 저는 그럴 리 없습니다." "전 죽어도 주님만 따르겠습니다." "대체 누구란 말이죠?" 등등 비장한 말들이 오갔을 것이다. 그런데도 베로네세의 이 그림은 너무 시끄럽고 너무 들떠 있다. 옷차림도 그렇고 누군지 짐작도 안 갈 정도로 많은 인물의 움직임이 의미하는 바도 이해가 어렵다.

대체 최후의 만찬이 주는 종교적 메시지를 화가가 어떻게 해석했기에

파올로 베로네세, 〈레위가의 향연〉,
캔버스에 유채, 555×1280㎝, 1573년, 베네치아아카데미아 미술관, 베네치아

이런 그림을 그렸을까 싶었는지 결국 종교재판관이 베로네세를 호출하기까지 한다. "어찌 이리 불경스럽게 그렸느냐? 네 생각엔 최후의 만찬이 무슨 동네잔치쯤으로 보이더냐?"라는 식의 질문에, 베로네세는 화가의 자유를 강변한다. 그는 심지어 미켈란젤로가 시스티나 대성당의 예배당에 당시로서는 수치스러울 정도의 누드들을 그린 것까지 운운하며 대들었다. 하지만 결국 그가 그림의 제목을 '최후의 만찬'이 아니라 '레위가의 향연'으로 바꾸는 것으로 결론 났다. 아마도 베로네세는 종교적 메시지에 충실한 것도 중요하지만, 일단은 보는 사람이 즐거워서 자꾸 들여다보는 재미도 있어야 한다고 생각했던 것 같다.

카라바조는 마태오가 동료들과 함께 탁자에 앉아 있다가 예수로부터 "너는 나를 따라 오너라." 하는 말을 듣고 당황하는 장면을 그렸다.[8] 오른쪽에 서 있는 예수가 손가락으로 마태오를 가리키는데, 정확히 어느 인물을 향했는지는 불분명하다. "저 말이에요?" 하는 듯한 표정으로 자신을 가리키는 베레모의 남자가 마태오일 것이라고 생각하는 것이 일반적인데, 그 남자의 손끝도 어찌 보면 자신을 가리킨 것인지, 옆 사람을 가리킨 것인지 분간이 어렵다. 누군들 어떠랴. 돈주머니를 끌어안고 돈을 세는 세리들은 사실 우리네 모습일 수 있다. 예수가 누구를 가리켰건 자신이 부름을 받았다고 생각한 이는 벌떡 일어나 그의 뒤를 따랐을 것이고, 그리스도교에서 말하는 구원의 길로 걸어갔을 것이다. 난 아니야 하며 고개 젓고 주저앉는다면? 말할 필요가 없다.

성화, 그림이 된 성서

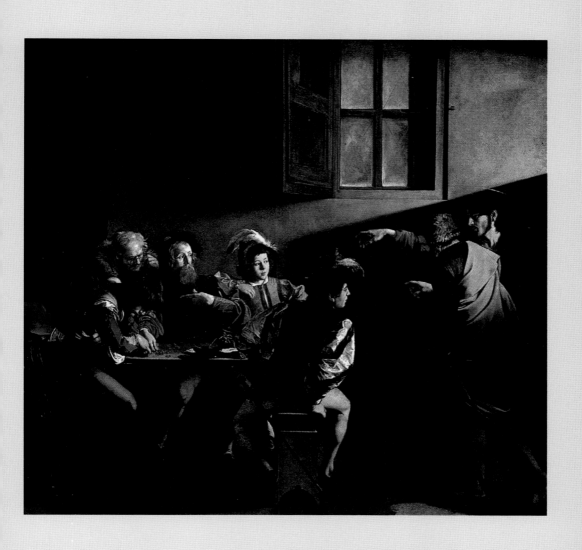

8
카라바조, 〈성 마태오의 소명〉,
캔버스에 유채, 322×340㎝, 1599~1600년, 산루이지데이프란체시 교회, 로마

열쇠와 칼

조토가 제작한 〈스테파네스키 삼면화〉는 앞뒤 양면이 모두 그림으로 된 대형 다면화이다.[9, 10] 당시 추기경이던 스테파네스키 Jacopo Caetani degli Stefaneschi, 1270~1343가 조토에게 주문했다 하여 스테파네스키 다면화 Stefaneschi polyptych 혹은 세 개의 큰 면을 가졌다는 점에서 삼면화 Stefaneschi triptych 등으로 불린다.

삼면화 앞면의 중앙에는 예수가 권좌에 앉아 천사와 함께한 모습이 있다. 그 왼쪽과 오른쪽 면에는 각각 성 베드로와 성 바울로의 모습을 주제로 한 그림이 보인다. 왼쪽 그림 속 십자가에 거꾸로 매달린 자는 성 베드로이다. 그는 로마 제국 네로 황제 시절 박해를 받다 처형당했는데, 자신이 예수와 같은 모습으로 십자가형을 받을 수 없다고 주장하며 거꾸로 매달리기를 청했다고 한다. 삼면화 앞면 오른쪽 그림에는 사도 바울로가 칼로 참수당하는 장면이 그려져 있다. 바닥에 떨어진 그의 잘린 목에도 황금빛 후광이 그려져 있다. 잘린 목 앞에 세 갈래의 물줄기가 보인다. 《황금전설》에 의하면 그의 잘린 목은 세 차례 바닥에 튕겼는데, 그 자리에 샘이 솟아났다고 한다. 하단 정중앙에는 양쪽으로 천사들의 호위를 받고 있는 옥좌의 성모 마리아와 아기 예수가 그려져 있다. 이들을 중심으로 예수의 열두 제자가 나열되어 있다.

뒷면 중앙 그림에는 성 베드로가 열쇠를 손에 들고 권좌에 앉아 있다. 성서에는 베드로의 권위를 다음과 같이 설명한다. "너는 베드로이다. 내가 이 반석 위에 내 교회를 세울 터인즉 죽음의 힘도 감히 그것을 누르지 못할 것이다. 또 나는 너에게 하늘나라의 열쇠를 주겠다. 네

성화, 그림이 된 성서

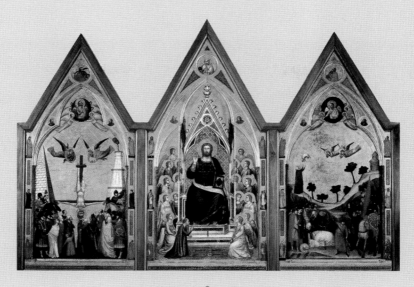

9
조토와 제자들, 〈스테파네스키 삼면화〉 앞면,
패널에 템페라, 각 220×245cm, 1330년경, 바티칸 미술관, 바티칸

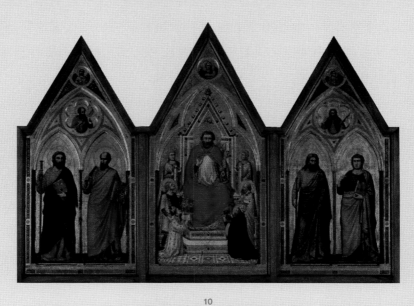

10
조토와 제자들, 〈스테파네스키 삼면화〉 뒷면,
패널에 템페라, 각 220×245cm, 1330년경, 바티칸 미술관, 바티칸

가 무엇이든지 땅에서 매면 하늘에도 매여 있을 것이며, 땅에서 풀면 하늘에도 풀려 있을 것이다."^{마태오 16:18~19} 예수가 준 열쇠는 곧 성 베드로가 초대 교황이라는 정통성을 입증한다고 볼 수 있다. 그 때문에 권좌에 앉은 성 베드로는 교황의 옷을 입고 있으며 오른손으로 축복의 자세를 취하고 있다. 그의 오른쪽 발치에는 이 그림의 소형 모델을 바치는 추기경 스테파네스키가 있다.

뒷면 왼쪽 그림에는 야고보와 사도 바울로가 있다. 야고보는 순례자의 성인으로 여행에 필요한 지팡이가 그의 상징물이다. 현재 그의 유골이 묻혀 있다고 전해지는 스페인 산티아고데콤포스텔라^{Santiago de Compostela}에는 아직도 많은 순례자가 모여들곤 한다. 칼로 참수당한 바울로는 이 그림에서처럼 칼과 함께 등장하곤 한다. 오른쪽 그림에는 안드레아와 사도 요한이 그려져 있는데, 앞서 말한 바와 같이 안드레아는 베드로의 동생으로, 이 형제가 가장 먼저 예수의 제자가 되었다. 예수의 제자이자 〈요한의 복음서〉의 저자이기도 한 사도 요한은 왼쪽 그림의 야고보와 형제로 알려져 있다.

시몬 집에서의 식사와 라자로의 부활

예수는 베다니아라는 마을의 바리새^{바리사이}파 사람인 나병 환자 시몬의 집에서 식사를 하신다. 보기만 해도 기겁을 할 것 같은 나병 환자의 집에서 태연히 제자들을 이끌고 식사까지 한다는 것은 보통 일이 아니다.

그보다 세상 사람들을 더욱 놀라게 한 사건은 바로 한 여인이 예수에게 열정적인 흠모의 정을 표현한 일이다. 그녀는 값진 향유가 든 옥합을 들고 오더니 그것을 깨뜨려서 예수의 머리에 향유를 부어 축복했다. 당시 향유는 어지간한 사람들은 엄두도 못 낼 만큼 비싼 물품이었다. 이 일을 두고 예수의 제자 유다는 제 딴에는 가난한 사람들을 위하는 것이 예수님과 하나님 보시기에 흡족한 일이겠거니 싶었는지, 향유를 그렇게 버릴 게 아니라 차라리 팔아서 돈으로 마련했으면 가난한 사람들을 많이 도울 수 있지 않느냐고 그녀를 책망한다. 아마도 그는 스스로 생각해도 훌륭한 말을 했다 싶어 어깨를 으쓱이며 예수를 흘끔흘끔 쳐다보았을 것이다. 하지만 예수는 이와 같이 대꾸한다. "가난한 사람들은 언제나 너희 곁에 있으니 도우려고만 하면 언제든지 도울 수가 있다. 그러나 나는 언제까지나 너희와 함께 있지는 않을 것이다. 이 여자는 내 장례를 위하여 미리 내 몸에 향유를 부은 것이니, 자기가 할 수 있는 일을 다 한 것이다."^{마르코 14:7~8} 자신의 죽음을 이미 알고 있었던 예수는 자신과 하나님에 대한 그녀의 깊은 신앙이 결국 후대에 복음을 전하는 데 귀감이 될 것이라고 보았던 것이다.

육감적인 여인의 모습을 그리는 데 일가견이 있는 화가 페터르 파울 루벤스^{Peter Paul Rubens, 1577~1640}의 붓이 포착한 그녀는 예수의 발을 부여잡고 입을 맞추고 있다.[11] 성서에 적힌 대로 향유병 하나가 그녀 옆에 놓여 있다. 아마도 예수는 이 여인의 신앙심을 본받으라는 이야기를 하고 있는 모양이다. 그런데도 그녀의 표정이 야릇하게 보이는 것은 우리가 세속에 찌든 탓일까?

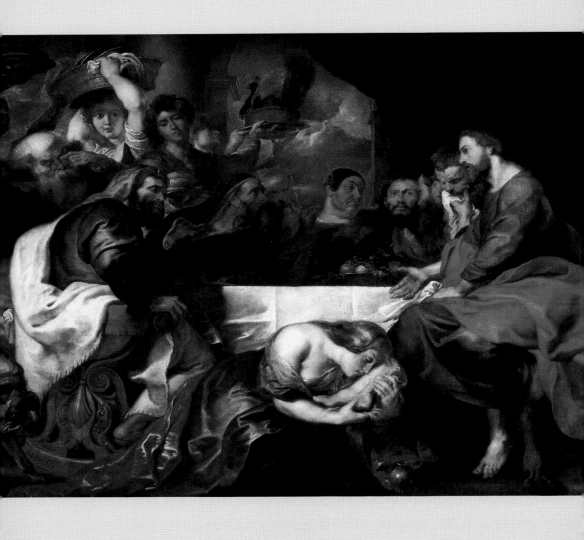

11
페테르 파울 루벤스, 〈바리새파 사람 시몬 집에서의 예수〉,
캔버스에 유채, 189×254.5㎝, 1618~1620년, 예르미타시 미술관, 상트페테르부르크

이 여인의 이름은 마리아다. 그녀는 역시 신앙심이 깊은 마르타^{마르타,} Martha의 여동생이다. 이 자매에게는 오빠가 한 명 있는데 그가 바로 라자로였다. 예수는 오빠가 아프니 제발 와서 구해달라는 전갈을 받고, 자신을 죽이려 드는 유대인들이 사방에 득실거리는 것을 알면서도 바삐 그들을 찾아왔다. 하지만 때는 늦었다. 낙담한 마르타는 "주께서 여기 계셨더라면 오빠가 죽지 않았을 텐데요."라고 한다. 하지만 "주께서 간절히 원하면 하나님이 들어주실 거라 믿습니다."라는 마지막 희망을 비춘다. 자고로 말은 이렇게 예쁘게 해야 한다. 이에 예수가 "나는 부활이요 생명이니 나를 믿는 사람은 죽더라도 살겠고, 또 살아서 믿는 사람은 영원히 죽지 않을 것이다. 너는 이것을 믿느냐?"^{요한 11:25~26}라고 했다.

마리아 역시 막 라자로의 시신 앞에 도착한 예수에게 마르타와 비슷한 말을 한다. "여기 계셨더라면 그가 죽지 않았을 건데 말입니다."라고 말이다. 이에 예수는 라자로에게 "일어서라."라는 한마디를 던진다. 예수는 죽은 지 나흘이나 되어 썩은 냄새가 진동하는 라자로를 다시 살려냈다. 라자로의 부활은 뒤이어 일어날 자신의 부활을 예시함과 동시에 하나님의 말씀과 권능이 늘 자신과 함께, 나아가 그를 믿고 따르는 자들과 함께함을 증명해 보인 것이다. 프라 안젤리코의 〈라자로를 되살리심〉을 보라.[12] 예수 앞에 무릎을 꿇고 앉아 경의를 표하는 여인들이 보인다. 바로 마르타와 마리아다. 수의를 입은 라자로가 몸을 일으켰다. 냄새가 어찌나 역한지 그의 뒤에 서 있는 한 여인은 코를 손으로 막았다. 라자로를 둘둘 말고 있는 수의는 예수 탄생 도상에서 자주 보았던 예수의 배내옷을 떠올리게 한다.

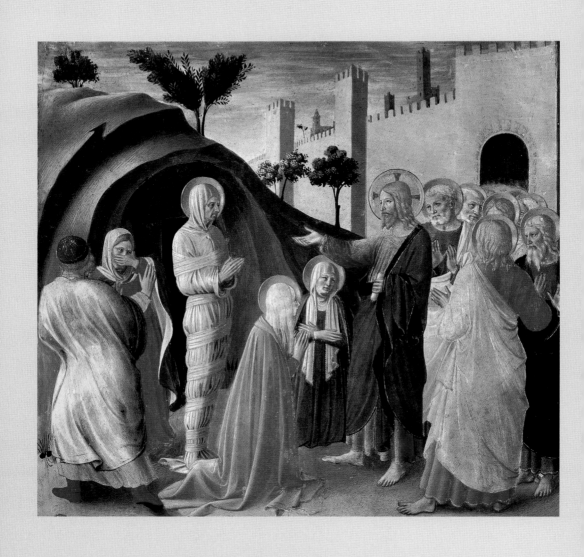

12
베아토 프라 안젤리코, ⟨라자로를 되살리심⟩,
목판에 템페라, 38.5×37㎝, 1450년, 산마르코 미술관, 피렌체

마르타와 마리아가 예수와 함께 시간을 보내는 장면들도 가끔 그림에서 볼 수 있다. 얀 페르메이르^{Jan Vermeer, 1632~1675}의 그림에는 손님을 대접하기 위해 빵을 준비하는 마르타와 예수의 발치에 주저앉아 그의 말을 경청하는 마리아의 모습이 보인다.[13] 주님께 드릴 귀한 식사를 준비하던 마르타는 마리아가 일은 하나도 안 하면서 그저 예수 앞에 가만히 앉아 있는 게 못마땅했다. 그녀는 마리아에게 "너도 좀 일어나서 일해라. 누군 가만 앉아 있는 것이 좋은 줄 몰라서 이러고 있는 줄 아니?"라고 타박했을 것이다. 자고로 어느 집이나 언니는 일복이 많고, 동생은 귀염복이 많다. 예수는 게으름 피우는 마리아가 못마땅해 잔소리를 늘어놓는 마르타에게 의미심장한 말을 던진다. "마르타, 마르타, 너는 많은 일에다 마음을 쓰며 걱정하지만, 실상 필요한 것은 한 가지뿐이다. 마리아는 참 좋은 몫을 택했다. 그것을 빼앗아서는 안 된다."^{루가 10:41~42} 이 말은 곧 예수가 원한 것은 자신이 전하는 복음에 충실함을 보이는 자세이지 귀하고 값진 음식 등의 세속적 접대가 아니었다는 의미일 수도 있으며, 또 한편으로는 세상에 복음을 듣는 일 말고는 중요하고 분주할 일이 없다는 뜻이기도 하다. 마리아는 예수에게 각별한 사랑을 받았는데, 그만큼 그녀는 신앙의 의미를 잘 파악하는 사랑스러운 여인이었다.

화가들은 이 이야기를 장르화를 그리기 위한 좋은 구실로 삼기도 했다. 장르화는 평범한 사람들의 일상적인 모습을 편안하게 담아내는 그림이다. 그냥 보면 디에고 벨라스케스^{Diego Velsquez, 1599~1660}의 이 그림은 부엌일이 늘 지겹고 답답한 소녀가 심드렁하게 일하는 모습을 그린 장르화이다.[14] 분위기로 보면 잔뜩 삐친 얼굴을 하고 있다가 노파에게 한소리 들

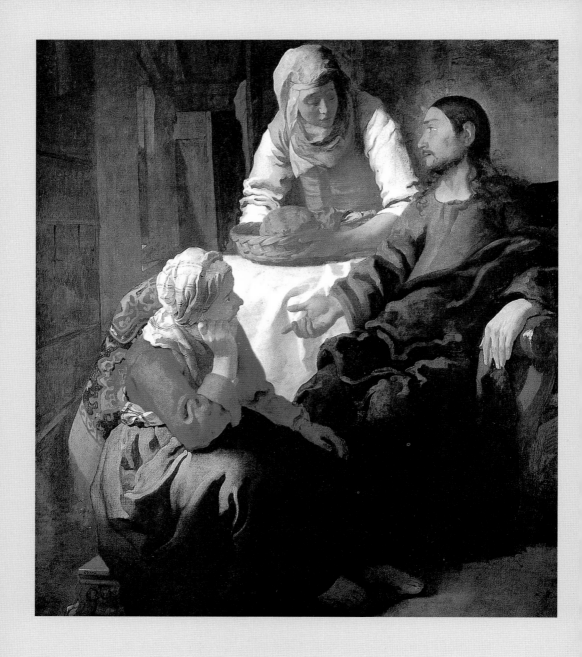

13
얀 페르메이르, 〈마르타와 마리아의 집에 있는 예수〉,
캔버스에 유채, 160×142㎝, 1654〜1655년, 스코틀랜드 국립미술관, 에딘버러

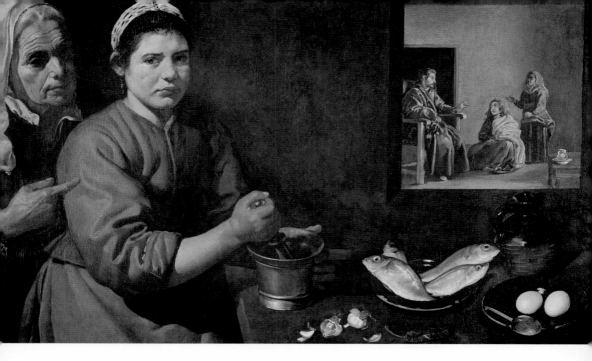

14

디에고 벨라스케스, 〈마르타와 마리아의 집에 있는 예수와 부엌 풍경〉,
캔버스에 유채, 60×103.5㎝, 1620년경, 내셔널 갤러리, 런던

고 있는 것 같다. 그리고 부엌 한구석에는 상세한 내막을 알 수 없는 그
림 한 점이 걸려 있다. 그렇게 보면 그뿐이다. 소소한 일상의 모습을 표
현했다는 점에서만 보면 아주 잘 그려진 장르화다. 물론 화가의 실력이
출중한지라, 식탁 위의 생선과 달걀, 식기, 고추나 마늘 등은 아주 완벽
한 정물화를 떠올리게 한다. 그런데 자세히 보면 그림 속 그림은 예수가
마리아, 마르타 자매와 함께 있는 장면을 담고 있다. 벨라스케스는 세상
믿음이 그 어떤 일보다 소중하다는 교훈을 담은 종교화와 부엌일 하는
아낙의 모습을 담은 장르화, 손대면 톡 하고 터질 것만 같은 달걀 등의

정물화를 함께 뒤섞어놓았다. 그러고 보면 오른쪽 벽에 액자처럼 보이는 그림은 부엌에 딸린 작은 창으로 내다본 건넛방 풍경이 될 수도 있는 셈이며, 이는 예수가 살던 당시와 화가가 사는 현재가 묘하게 결합되는 순간으로 읽을 수 있다.

너희 중에 죄 없는 자, 이 여인을 돌로 쳐라

어느 날 예수는 간음하다 현장에서 잡힌 한 여인을 보게 된다. 당시 유대인들은 모세의 율법에 따라 간음한 여인을 돌로 쳐 죽였다고 한다. "법대로 하자고. 법만 지키면 될 거 아냐?" 하는 성향으로 유명한 바리새파 사람들은 그녀를 일찌감치 붙잡아놓고 예수가 오기를 기다리고 있었다. 예수가 이런 패악을 저지른 여인조차 용서하라는 식으로 나오면 이젠 아무리 대단한 예수라도 고발할 작정이었던 것이다. 안 그래도 예수를 제거하고 싶지만 꼬투리가 없어 전전긍긍하던 그들이었다. 기세등등한 바리새파 사람들은 군중들과 함께 모여들어 예수에게 격앙된 목소리로 율법에 따른 처벌의 당위성을 주장했다.

　예수는 그들을 묵묵히 바라본 뒤에 가만히 몸을 굽혀 손가락으로 바닥에 무엇인가를 썼다. 그리고 일어나 말씀하셨다. "너희 중에 누구든지 죄 없는 사람이 먼저 저 여자를 돌로 쳐라."^{요한 8:7} 말씀을 마친 뒤 예수는 다시 바닥에 무엇인가를 썼다. 주변에 있던 사람들은 아무 말 못하고 하나둘 자리를 떠났다. 재미있는 것은 나이가 많은 사람부터 그 자리

를 떴다는 사실이다. "그들은 이 말씀을 듣자 나이 많은 사람부터 하나 하나 가버리고 마침내 예수 앞에는 그 한가운데 서 있던 여자만이 남아 있었다."요한 8:9 오래 살수록 쌓인 죄도 많은 탓일까, 아니면 나이가 든 사람일수록 현명하고 눈치가 빨라져 그 뜻을 잘 알아차린 것일까. 사람들이 들고 있던 돌멩이를 하나둘 떨구기 시작했다. 마침내 모두 떠나고 난 뒤 여자와 예수 둘만 남게 되자 예수는 말한다. "나도 네 죄를 묻지 않겠다. 어서 돌아가라. 그리고 이제부터 다시는 죄짓지 마라."요한 8:11

어찌 보면 통쾌하기까지 한 장면이다. 남의 눈에 낀 티끌은 욕하면서 제 눈의 들보는 보지 못하는 게 인간 아니던가. 그 시절 유대인은 말할 것도 없고, 요즘 세상도 여자가 간음을 했다 하면 세상 끝난 것처럼 호들갑을 떠니 말이다. 간음한 여자가 있다면 분명 상대 남자가 있었을 텐데 대부분 남자에 대해서는 조용하다. 예수가 바닥에 썼다는 글에 대해서는 전해지는 바가 없어 알 길이 없다. 혹시 예수는 땅바닥에다 음욕에 불타는, 혹은 간음을 몰래 저지르고서도 태연하게 돌을 들고 서 있는 사람들의 이름을 쓰윽 써내려 간 건 아닐까? 아니면 '나는 네가 어젯밤에 한 일을 알고 있다'고 썼을까? 어쨌건 예수는 한 점 죄 없는 자신도 그녀를 정죄하지 않는데, 태어날 때부터 죽을 때까지 죄를 달고 사는 너희가 오십보백보 수준의 죄를 두고 죽이네 마네 한다는 것부터가 우스운 일이라는 사실을 후련하게 일러주었다.

화가들은 이 간음한 여인이 현장에서 붙잡힌 장면에 묘하게 뒤섞인 충동을 표현했다. 그들은 예수의 합리적이고도 사려 깊은 판단을 내보임과 동시에, 행실 바르지 못한 여자에 대한 대중의 호기심을 버무리고

자 했다. 렘브란트 하르먼스 판 레인^{Rembrandt Harmensz van Rijn, 1606~1669}의 〈간음한 여인〉만 해도 이 일이 벌어지는 현장의 분위기와 느낌에 집중했다.[15] 모호한 빛 속에 예수의 소박한 모습과 처분을 기다리는 여인의 아리따운 모습을 보면, 화가는 성서 이야기를 비교적 충실하게 전하기 위해 힘을 쏟았음을 느낄 수 있다. 하지만 같은 주제로 로렌초 로토^{Lorenzo Lotto, 1480?~1556}나 욥스트 하리히^{Jobst Harrich, 1586~1617}가 그린 그림은 가히 도발적이다.[16, 17] 이들은 여인의 죄를 감싸주는 예수의 높으신 뜻을 핑계 삼아 당시 남성들의 판타지를 충족하는, 예쁘고도 접근하기 쉬운 여인의 이상을 구체화했다. 로토가 그린 여인의 목덜미와 하리히가 그린 여인의 드러난 젖가슴은, 좀 삐딱하게 보자면 종교를 위장한 세속적 욕망의 표현이라 할 수도 있다.

문제는 이 여인의 정체다. 흔히 돌에 맞아 죽을 뻔한 이 여자와 막달라 마리아는 같은 사람으로 취급된다. 영화 〈패션 오브 크라이스트〉에서도 두 인물은 동일인이다. 소설 《다빈치 코드》에서 막달라 마리아는 예수의 숨겨놓은 연인, 나아가 아내로 설정될 정도로 예수와 가까운 여인으로 표현됐다. 성서에는 그녀가 일곱 귀신이 들렸던 여자로, 예수가 십자가에서 처형당하는 현장과 매장되는 순간에 함께 있었다고 전한다. 게다가 예수가 부활해서 가장 먼저 모습을 드러내 보인 대상이 바로 막달라 마리아라고 적혀 있다. 하지만 간음한 여인과 동일인이라는 언급은 정경에는 없다.

하지만 《황금전설》은 최소한 시몬의 집에서 식사를 할 때 예수에게 향유를 붓고, 언니 마르타보다 더 신앙의 참된 의미를 잘 파악하고 있던

성화, 그림이 된 성서

15
렘브란트 하르먼스 판 레인, 〈간음한 여인〉,
목판에 유채, 84×65㎝, 1644년, 내셔널 갤러리, 런던

16
로렌초 로토, 〈간음한 여인과 예수〉,
캔버스에 유채, 124×156㎝, 1530~1535년, 루브르 박물관, 파리

17
욥스트 하리히, 〈간음한 여인과 예수〉,
구리판에 유채, 73×84㎝, 17세기 초, 루브르 박물관, 파리

그 마리아와 막달라 마리아가 같은 인물이라고 해석한다. 《황금전설》은 막달라 마리아에 대한 이야기를 이렇게 전한다. 옛날 막달룸이라는 성에 라자로와 마르타, 마리아 세 남매가 오순도순 살았다. 그 중 막내, 마리아는 사도 요한과 정혼까지 했지만 남편될 사람이 예수를 따르기로 결심했다는 사실을 통고해왔다. 완전히 절망한 그녀는 매음굴의 여인이 되어버렸으나, 어느 날 예수를 만나 그 죄를 용서받고 열두 제자와 마찬가지로 예수의 뒤를 좇으며 생활했다. 마르타의 동생인 막달라 마리아가 매춘 여성이었다는 이야기는 돌에 맞아 죽을 뻔 했다가 예수의 기지로 목숨을 구한 여인과 같은 인물일 수도 있다는 추측을 낳는다. 이 때문인지 6세기경 서로마교회에서는 간음하다 붙잡힌 여인과 라자로와 마르타의 여동생 그리고 예수의 발에 향유를 부으며 참회하고 후일 그의 십자가 처형과 부활에 함께하는 여인을 동일 인물로 생각했고, 그녀와 관련한 그림들 역시 그런 맥락에서 그려지곤 했다.

부활한 예수가 승천한 뒤 막달라 마리아는 광야를 떠돌며 살았다. 이젠 무엇인가를 소유한다는 것도, 아름다움을 추구하고 꾸미는 것도, 욕정에 몸을 맡기는 것도 다 부질없는 짓이란 것을 깨달은 그녀는 제 머리칼이 자라는 대로 두어 결국 그 긴 머리칼이 제 몸을 덮어 옷이 되도록 내버려둔 채로 살았다고 한다. 또한 그녀는 동굴에서 생활하며 평생 회개하고 또 선교하면서 살았다. 이런 연유로 화가들은 막달라 마리아를 그릴 때 향유를 들고 있는 여인으로 묘사하거나, 그렇지 않으면 머리칼이 긴 여인으로 표현하곤 했다.

베첼리오 티치아노^{Tiziano Vecellio, 1490?~1576}가 그린 막달라 마리아는 에로

18
베첼리오 티치아노, 〈참회하는 막달라 마리아〉,
캔버스에 유채, 84×69.2㎝, 1533년, 팔라티나 미술관, 피렌체

틱하다.[18] 그녀의 과거 행실을 암시라도 하듯 통통하게 살이 오른 젖가
슴은 무척이나 고혹적이다. 광야에서 홀로 지내다 보니 머리칼은 치렁치
렁 자라 거의 옷 수준이 되었을 터, 친친 감긴 머리칼이 몸을 포박하는
밧줄처럼 보일 정도다. 하지만 그 긴 머리카락이 하필이면 어찌하여 두
젖가슴만 가리지 못하는지, 하늘을 우러러보는 애타는 눈동자만 없었다

성화, 그림이 된 성서

19
쥘 조제프 르페브르, 〈동굴 속의 막달라 마리아〉,
캔버스에 유채, 71.5×113.5㎝, 1876년, 예르미타시 미술관, 상트페테르부르크

면 야릇한 누드화로 보일 정도다. 간음한 여인도 그랬지만, 참회하는 막
달라 마리아를 보는 화가들의 눈도 은근히 야하고 속되긴 마찬가지였다.
19세기 프랑스의 화가 쥘 조제프 르페브르Jules Joseph Lefebvre, 1836~1911가 그린
동굴 속의 막달라 마리아를 보라.[19] 붉고 긴 머리칼에 한껏 고혹적인 몸
매를 과시하는 그녀를 두고 누가 참회의 눈물을 흘리며 광야의 동굴 속

에서 고행하는 성녀라고 생각할 수 있겠는가? 미켈란젤로나 베로네세처럼 표현의 자유 운운하면 할 말 없지만, 화가들은 종교적 감흥을 고취한다는 명분을 지키면서도 보는 재미도 표현하고 싶었을 것이다. 아무리 이야기가 흥미로운들 벗는 장면 하나 없다고 소문나면 흥행에 막대한 지장이 오는 요즘 영화들처럼 말이다. 그러니 예수가 이렇게 말한 것 아니겠는가. 너희 중에 죄 없는 자 있으면 이 여인을 돌로 쳐라.

가나의 혼인잔치

예수는 가나의 어느 결혼식에 초대되어 머물던 중 술이 떨어졌다는 말에 돌로 만든 항아리 여섯 개에 물을 가득 채우게 한 뒤 그것을 포도주로 만드는 기적을 일으킨다. 게다가 포도주는 이루 말할 수 없이 독특하고 좋아 천상의 맛이라 부를 만했다. 보르도산이니 부르고뉴산이니 하지만, 천국표 와인 맛과 비할 수 있을까. 자신에게 신성이 있음을 만인에게 보여주기 위해 예수가 행사한 첫 번째 기적으로 이집트로 피신할 때 나무를 고개 숙이게 한 것을 꼽는 문헌도 있지만, 정경에서는 가나의 결혼식장에서 일으킨 기적을 든다. 〈요한의 복음서〉에서는 이 사건을 "예수께서는 첫 번째 기적을 갈릴리 지방 가나에서 행하시어 당신의 영광을 드러내셨다. 그리하여 제자들은 예수를 믿게 되었다." 요한 2:11 라고 밝힌다.

유대인의 결혼식에서 술이 떨어진 것은 단순히 주인의 부주의라고 눈

감아줄 만한 일이 아니었던 모양이다. 우리나라도 그렇지만, 혼인식은 유대인들에게 있어서도 가장 큰 행사 중 하나였고 빚을 내서라도 성대하게 치르는 관습이 있었다. 그런데 술이 떨어지다니. 게다가 그 중요한 혼인잔치에 손님들이 마실 포도주가 모자란다니 말도 안 되는 소리다. 물론 혹자는 예수 일행을 초대하니 그들을 따르는 무리까지 너무 많이 와서 술이 모자랐을 수도 있다고 강변할 수 있겠다. 이 기적에는 성모 마리아가 등장한다. 주인은 얼굴이 새파래지고 보다 못한 마리아가 예수께 이 사실을 알린다. 성서에서는 잔치에 술이 떨어진 사실을 어머니 마리아가 걱정스러운 듯 전하자, 처음엔 "어머니, 그것이 저에게 무슨 상관이 있다고 그러십니까? 아직 제 때가 오지 않았습니다."요한 2:4라고 했다고 한다. 이 구절을 두고서는 너무나 많은 갑론을박이 있다. 어떻게 어머니의 청을 거역하나, 자신의 어머니를 이렇게 대할 수가 있나 하는 데서 시작해서 가톨릭의 성모 공경 사상이 헛된 것이라는 말까지 나온다. 사실 신학적으로는 다양한 해석이 가능하겠지만 어떤 해석이 하나님 보시기에 가장 적당한 결론인지는 아무도 모른다. 때로는 지극히 단순하고 쉽지만, 때로는 아이큐 200짜리 천재도 풀 수 없는 것이 하나님 말씀의 상징성 아닌가. 인간의 머리로 세상의 이치가 다 해결된다면 종교 자체가 무의미할 것이다. 때로는 알기에 믿고 때로는 모르기에 믿는 것.

　화가들은 나와 상관없노라고 대답하는 아들에게 살짝 낙심한 마리아를 그리기도 했지만, 베로네세의 〈가나의 혼인잔치〉에서는 성서의 이런 모호한 장면은 슬쩍 넘어가버렸다.[20] 다만 저마다 화려의 극에 달하는 의상을 걸치고 나와 먹고 놀기에 여념이 없다. 잔치가 벌어지는 공간은

20
파올로 베로네세, 〈가나의 혼인잔치〉,
캔버스에 유채, 677×994㎝, 1563년, 루브르 박물관, 파리

베네치아 최고 귀족의 저택쯤으로 보인다. 왼쪽 귀퉁이에 있는 신랑과 신부의 의상도 화려하다. 그 주변 역시 프랑스의 왕이나 귀족, 무슬림의 왕부터 베네치아 귀족까지, 실제로는 한자리에 모이기 힘든 인물들로 가득하다. 사진도 조작이 가능한 판에, 그림이 '없는 일 만들어내지' 못할 리가 없다. 베로네세는 정중앙에 후광을 두른 예수를 앉히고 그 앞에 악기를 연주하는 이들의 모습을 그렸다. 이들 역시 보통 인물들이 아니다. 화가 자신과 틴토레토, 티치아노, 바사노 등 베네치아 최고의 화가들의 얼굴을 슬쩍 그려 넣은 것이다.

앞서 언급했듯이 베로네세는 〈레위가의 향연〉으로 종교재판까지 받았다. 다시 생각해도 그는 성서 속의 한 장면을 그렸다기보다는 세속의 즐거운 일상을 낙천적이고 낙관적으로 그리고 싶었던 것 같다. 재판관 앞에서 자신은 절대로 하나님을 모욕하지 않았고 창의력을 발휘해서 그 장면들을 좀 더 흥미진진하게 그렸을 뿐이라고 말했다지만, 말씀을 전하기 위해 그림을 그렸다기보다는 그림을 그리기 위해 말씀을 빌려왔다는 혐의를 지울 수가 없다.

예수의 변모

예수는 자신이 앞으로 조롱당하고 채찍질당하며 급기야 십자가에 못 박히게 될 것이고 이후 사흘 만에 다시 부활할 것이라는 사실을 제자들에게 미리 예언했다. 그 뒤 여드레 되는 날 예수는 베드로, 야고보, 요한

을 대동하고 기도를 하기 위해 산으로 올라간다. 그때 갑자기 예수의 얼굴이 변하고 그 옷이 하얗게 변해 빛을 발한다. 예수의 옆으로 두 사람, 즉 구약의 모세와 엘리야가 나타나는데, 깜빡 잠이 들었던 베드로와 일행이 그 장면을 목격하게 된다. 어리둥절한 사이 그들은 다시 구름 속에 휩싸였고 그 구름 속에서 "이는 내 아들, 내가 택한 아들이니 그의 말을 들어라!"루가 9:35라고 울려 퍼지는 소리를 들었다. 이 장면을 화가들은 '변모'라는 제목으로 그렸다. 신학적으로 보면 이 사건은 예수가 십자가에 못 박혀 세상을 구원하게 될 것이라는 말을 모세를 통해서는 법적으로, 엘리야를 통해서는 예언으로서 뒷받침한다는 뜻이다.

라파엘로는 이 장면을 완벽하게 시각화했다.[21] 중앙에 하얀 옷을 입고 선 예수 주변이 그 빛으로 온통 환하다. 왼쪽의 모세는 법전을 들고 있다. 오른쪽의 엘리야는 자신이 쓴 예언서를 들고 서서 예수를 바라보고 있다. 예수가 공식적으로 이 기도에 데리고 갔던 인물, 즉 요한과 베드로와 야고보가 막 잠에서 깨어나 눈이 부신 듯 이 장면을 목격하고 있다. 한편, 언덕 아래 오른쪽에는 한 아이와 그 아버지쯤 되어 보이는 인물의 모습이 있다. 아이의 눈을 자세히 보면 큰 병을 앓고 있는 것 같다. 〈루가의 복음서〉 9장 37~43절을 비롯, 마태오나 마르코 복음서를 보면, 예수가 변한 모습을 목격한 다음 날에 산을 내려오던 제자 일행은 귀신 들린 아들을 치유해달라는 한 아버지의 간청을 듣게 된다. 사연은 딱하지만 무능력한 제자들은 그저 우왕좌왕할 뿐이다. 제자들은 왜 자신들은 그 아이를 치유할 수 없었는지 물었고, 이에 예수는 "너희의 믿음이 약한 탓이다. 나는 분명히 말한다. 너희에게 겨자씨 한 알만한 믿

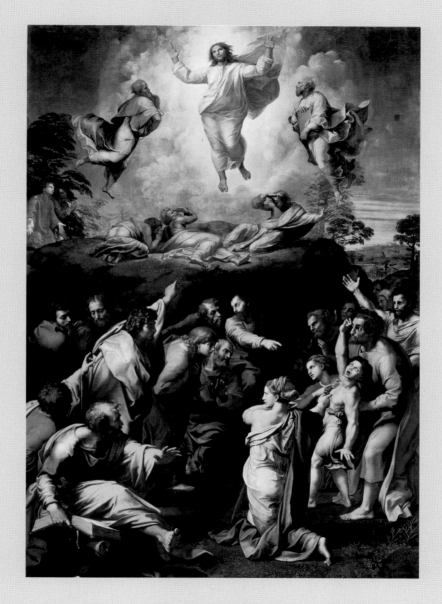

21
산치오 라파엘로, 〈예수의 변모〉,
목판에 유채, 405×278㎝, 1516~1520년경, 바티칸 미술관, 바티칸

음이라도 있다면 이 산더러 '여기서 저기로 옮겨져라' 해도 그대로 될 것이다. 너희가 못할 일은 하나도 없을 것이다."^{마태오 17:20}라고 대답했다.

그림 정중앙, 아마도 어머니가 아닐까 싶은 한 여인은 이 와중에도 고대 그리스의 여신처럼 창백한 피부와 우아한 자태를 뽐내고 있다. 현장 사진을 찍어놓은 것 같이 자연스러운 사실감과 고대 그리스인들이 추구하던 인체의 이상미의 부활이 전성기 르네상스의 화가들이 추구하던 바라고 단언한다면, 라파엘로는 이 여인만큼은 후자, 즉 '조각 같은 이상적인 아름다움' 쪽에 더 무게를 싣고 그린 것 같다.

예루살렘 입성

그리스도교 종교화에서 나귀만큼 큰일을 치러낸 동물이 있을까. 나귀는 예수 탄생에 경배를 드릴 줄 아는, 실로 어쭙잖은 인간보다 훨씬 나은 동물이었고, 헤롯의 영아학살을 피해 이집트로 피신하는 마리아와 예수를 실어 나른 충직한 동물이기도 했다. 이 나귀가 이번엔 예수를 예루살렘으로 모시고 간다. 예수가 나귀를 타고 예루살렘으로 가는 것은 어쩌다 튼실한 나귀 한 마리를 구하게 되어서가 아니다. 이미 구약의 〈즈가리야〉에는 "수도 시온아, 한껏 기뻐하여라. 수도 예루살렘아, 환성을 올려라. 보아라, 네 임금이 너를 찾아오신다. 정의를 세워 너를 찾아오신다. 그는 겸비하여 나귀, 어린 새끼 나귀를 타고 오시어"^{즈가리야 9:9}라고 예언되어 있다. 겸비는 곧 겸손함을 의미하는 만큼 예수가 나귀를 탄다는

것은 그가 낮은 자세로 세상과 함께함을 의미한다.

조토가 그린 예루살렘 입성 도상에 등장하는 어린 나귀는 이집트로 피신할 때 예수와 마리아가 탔던 바로 그 나귀다.[22] 조토가 나귀의 수명을 아는지 모르는지는 알 수 없지만, 30여 년 전의 그 나귀와 전속계약이라도 맺은 양 또 그랬다. 이 그림에서는 마치 나귀가 주인공인 듯 화면 한가운데를 차지했다. 나귀 스스로도 중대한 일을 수행하는 중임을 아는지 빙그레 웃고 있다. 비록 늘씬하게 뻗은 준마는 아닐지라도 당당하게 나귀를 타고 앉은 예수의 모습에서 전장에서 승리하고 돌아온 개선장군이나 왕의 위엄이 보인다. 그는 오른손을 들어 축복의 자세를 취하고 있다. 예수의 뒤로 접시 같은 후광을 단 제자들이 무리를 지어 서 있고, 오른쪽에는 예루살렘 성 바로 앞까지 나와 예수 일행을 환영하는 인파가 모여 있다. 그중 한 사람은 옷을 벗는 중이고 또 한 사람은 바닥에 자기 옷을 깔고 있다. 사뿐히 지르밟고 가시라는 최대의 예우를 보여주는 셈이다. 아이들은 승리의 상징인 월계수 가지를 꺾기 위해 나무 꼭대기에 위태롭게 올라가 있다. 아마도 성서대로라면 이 장면에서 "주의 이름으로 오시는 임금이여, 찬미 받으소서. 하늘에는 평화, 하느님께 영광!"[루가 19:38]이라는 찬송이 터져 나왔을 것이다.

나귀를 탄 예수와 그를 따르는 제자들은 오른쪽에 있는 예루살렘을 향하고 있다. 왼쪽에서 오른쪽, 즉 서쪽에서 동쪽을 향하고 있는 것이다. 서양인들은 서쪽을 세속적인 세상, 해가 뜨는 동쪽을 성스러운 곳이라 생각했다. 유럽에 산재한 성당 대부분이 서쪽에 출입구가 있고, 동쪽에 제단이 있는 것도 그런 이유이다.

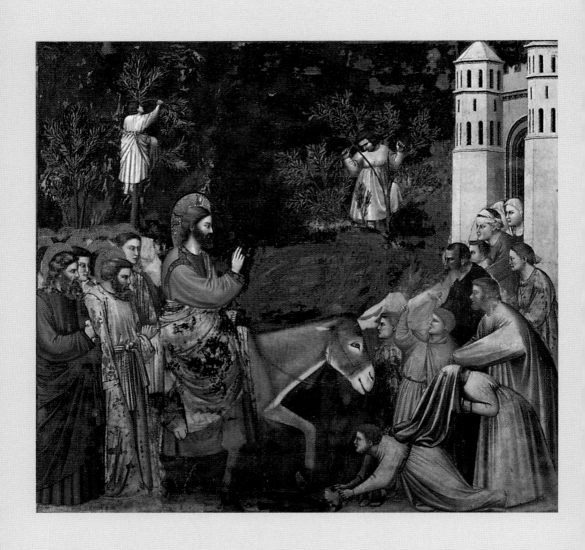

22
조토 디 본도네, 〈예루살렘 입성〉,
프레스코, 200×185㎝, 1304∼1306년, 스크로베니 예배당, 파도바

예루살렘으로의 입성이 성서와 도상에서 큰 의미를 가지는 이유는 그것이 골고다 ^{골고타, Golgotha}를 향해 가는 예수의 첫 걸음이라는 점 때문이었다. 그는 예루살렘으로 들어와 마지막 혼신의 힘을 다해 복음을 전했고, 결국 예언한 대로 조롱당하고 처형당함으로써 자신에게 부여된 사명을 이루었다. 예수의 수난은 나귀를 타고 사람들이 깔아놓은 옷을 밟고 들어서는 순간 시작되었다. '주의 이름으로 오시는 임금'이라는 이 찬송은 결국 예수가 십자가에 못 박힐 때 '유대의 왕'이라는 조롱 섞인 이름으로 바뀐다. 그림에서 본 바와 같이 최고의 예를 다하여 그를 찬미하던 저 수많은 군중은 일주일도 못 가 그를 십자가에 매달아 처형하라고 외쳤다. 어쩌면 그럴 수 있겠나 싶지만, 인간은 그럴 수 있는 존재다.

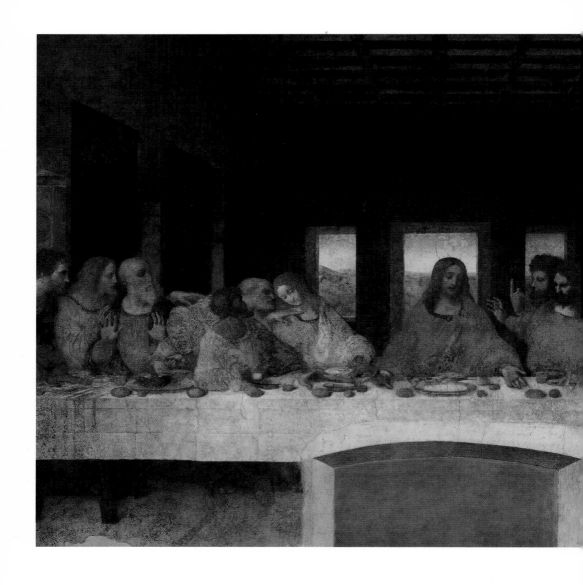

그들이 음식을 먹을 때에 예수께서 빵을 들어 축복하시고 제자들에게 나누어주시며 "받아 먹어라. 이것은 내 몸이다." 하시고, 또 잔을 들어 감사의 기도를 올리시고 그들에게 돌리시며 "너희는 모두 이 잔을 받아 마셔라. 이것은 나의 피다. 죄를 용서해주려고 많은 사람을 위하여 내가 흘리는 계약의 피다. 잘 들어두어라. 이제부터 나는 아버지의 나라에서 너희와 함께 새 포도주를 마실 그날까지 결코 포도로 빚은 것을 마시지 않겠다." 하고 말씀하셨다. 그들은 찬미의 노래를 부르고 올리브 산으로 올라갔다.

—〈마태오의 복음서〉 26:26~30

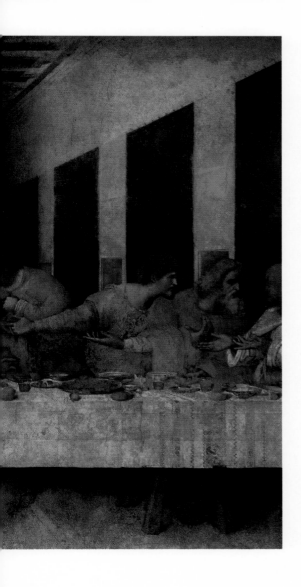

최후의
만찬

제자들의 발을 씻기다

예루살렘에서 예수는 어떻게 해서든 그를 음해하려는 유대 제사장들의 압박에도 꿋꿋하게 복음을 전했다. 예수는 자신에게 닥쳐올 미래를 이미 다 알고 있었다. 그는 마치 각본에 충실한 연극배우처럼 묵묵하게 자신의 임무를 수행했다. 그 역이 마음에 들건 안 들건 따진 적도 없었고, 다만 너무나 힘에 부쳤을 때 그 고통을 겟세마네의 기도로 호소한 적이 있을 뿐이다.

과월절이라고도 하는 유월절^{파스카, Pascha}은 구약 시절, 유대인들이 이집트를 탈출하여 비로소 자유를 되찾은 것을 기념하는 날이다. 예수는 "내가 고난을 당하기 전에 너희와 이 유월절 음식을 함께 나누려고 얼마나 별렀는지 모른다."^{루가 22:15}라고 밝히고 있다. 전통적으로 유월절에는 구운 양고기를 먹었고 누룩 없이 구운 빵, 쉽게 말해 발효하지 않은 빵을 함께 먹었다. 이날 예수는 빵을 잘라 제자들의 입에 넣어주고 포도주 잔을 들며, 빵과 포도주가 바로 자신의 살과 피라는 것을 강조했다. 즉 예수의 피와 살로써 인간은 죄 사함을 받고 또 그리스도와 교감하는 은총을 받게 된 것이다.

예수는 이 만찬을 마친 뒤 겟세마네로 올라가 눈물의 기도를 드리고 곧바로 제사장들과 율법학자들이 보낸 무리에 의해 끌려 나가게 된다. 최후의 만찬에서 행한 빵과 포도주의 나눔은 가톨릭교회에서 행하는 영성체 미사의 중요한 의식이 되었고 이를 다룬 그림은 프로테스탄트의 입김에 저항하는 교황권에서 더욱 장려하는 그림이 되었다.

예수는 유월절 저녁에 예루살렘에서의 만찬에서 제자들의 발을 친히 씻어주었다. 발을 씻어준다는 것은 동서고금을 막론하고 최대의 애정 표현이라 할 수 있다. 그런데 스승이, 그것도 하나님의 아들로서 온갖 기적을 다 행하고 세상에 복음을 전파하는 이가 발을 씻겨준다는 데 놀라지 않을 제자가 없었을 것이다. 예수가 제자들의 발을 씻기는 장면은 4대 복음 중에서 〈요한의 복음서〉요한 13:4~12에만 짤막하게 기록되어 있을 뿐이지만, 그의 이런 겸손함과 온화함은 수많은 화가에 의해 그림으로 그려졌고 또 사람들에게 감동을 선사했다.

조반니 아고스티노 다 로디Giovanni Agostino da Lodi, 1467?~1524의 그림에는 윗머리는 약간 대머리에 덥수룩하지만 짧은 수염을 가진 베드로가 발을 내민 모습이 보인다.[1] 살짝 벗겨진 머리와 짧은 수염은 베드로를 묘사할 때 마치 트레이드마크처럼 사용된다. 베드로는 스승이 시키는 대로 발을 내놓긴 했지만, 놀랍고 당황한 속마음을 감추지 못해 어정쩡한 표정을 짓고 있다. 그는 아무리 사양을 해도 막무가내인 예수에게 "주님, 그러면 발뿐 아니라 손과 머리까지도 씻어주십시오."요한 13:9라고 말한다. 그때 예수가 한 대답은 "목욕을 한 사람은 온몸이 깨끗하니 발만 씻으면 그만이다. 너희도 그처럼 깨끗하다. 그러나 모두가 다 깨끗한 것은 아니다."요한 13:10였다. 이는 이미 모임에 참석하기 위해 각자 집에서 목욕하면서 때 빼고 광내고 왔을 텐데 새삼스레 씻을 필요는 없고 그저 안 좋은 길 걸어오느라 흙먼지로 더러워진 발이나 씻으면 그만이라는 셈이다. 물론 이건 말 그대로의 해석이다. 발로 밥을 먹는 것도 아닌데 굳이 예수가 제자들의 발을 씻어준 것은 제자들에 대한 그의 사랑과 헌신을

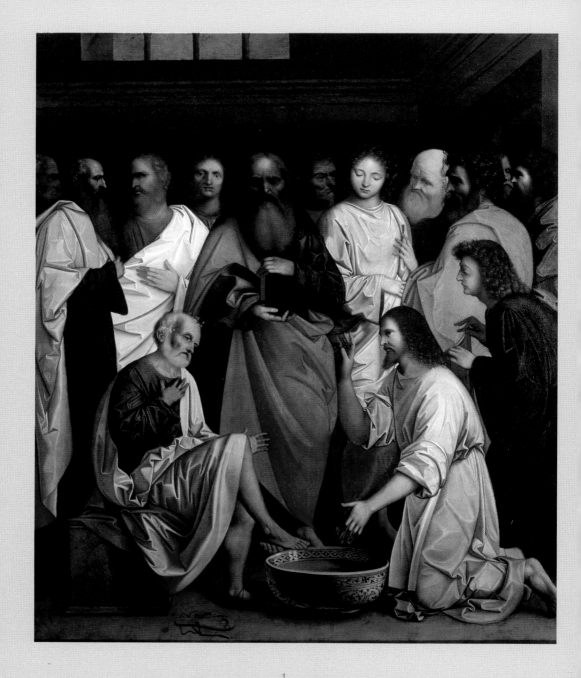

1
조반니 아고스티노 다 로디, 〈제자들의 발을 씻기심〉,
목판에 유채, 132×111㎝, 1500년경, 베네치아아카데미아 미술관, 베네치아

의미한다. 그러나 '모두가 다 깨끗한 게 아니'라는 말은 예수가 이미 이들 중 누군가가 죄의 얼룩을 씻어내지 못했다는 사실을 알고 있다고 볼 수도 있다.

애제자 요한

프라 안젤리코가 그린 〈최후의 만찬〉을 보면 제자 하나가 아예 예수의 무릎에 얼굴을 파묻고 있다.[2] 기다란 식탁 하나를 두고 다들 심각한 말들을 나누고 있는데, 어째서 저 제자는 저리도 태평스러울 수 있을까 싶다. 그는 다름 아닌 예수의 애제자 요한으로, 〈요한의 복음서〉와 〈요한의 묵시록〉을 쓴 사람이다. 그는 복음서에서 스스로를 예수의 특별한 사랑을 받는 제자라고 표현하고 있다. "그때 제자 한 사람이 바로 예수 곁에 앉아 있었는데, 그는 예수의 사랑을 받던 제자였다."요한 13:23 언제부터인가 요한은 제자들 중에서 가장 젊고 수려한 용모를 지닌 사람으로 묘사되었다. 레오나르도의 〈최후의 만찬〉에서도 요한은 다른 어느 제자들보다 더 예쁘장한 얼굴을 가진 인물로 묘사되었고, 그로 인해 《다빈치 코드》라는 소설에서 화가가 그린 것은 요한이 아니라 사실은 숨겨둔 예수의 아내 막달라 마리아가 아니겠느냐는 상상으로 발전할 수 있었다.

최후의 만찬 그림에는 너희 중 누군가가 나를 배신할 것이라는 예수의 말에 제자들이 경악하는 장면이 자주 등장한다. 프라 안젤리코의 이 그림도 마찬가지다. 서로 '나는 아닌데, 혹시 저이는 아니겠지?' 하며 사

2
베아토 프라 안젤리코, 〈최후의 만찬〉,
목판에 템페라, 38.5×37cm, 1450년경, 산마르코 미술관, 피렌체

뭇 긴장이 감도는 장면인데도 예쁘고 사랑받는 제자 요한은 상관없다는 듯 예수의 품에 고개를 묻고 있다. 아예 잠이 든 건 아닐까 싶을 정도다. 자신은 이미 예수의 사랑을 듬뿍 받고 있으니 그런 말에 겁을 먹을 필요도 없다는 자신감의 표현이다.

발을 씻어줄 때 당황한 기색을 감추지 못했던 베드로와 예수의 특별한 애제자 요한은 최후의 만찬 도상에서 늘 예수 가장 가까이 앉아 있는 것으로 묘사되곤 한다. 놀랍게도 프라 안젤리코의 그림에서 베드로는 칼을 들고 있다. 짧고 덥수룩한 수염과 역시나 짧은 백발은 조반니 아고스티노의 그림에서 본 것과 다를 바 없다. 그런데 왜 그는 칼을 들고 있을까? 야코포 바사노^{Jacopo Bassano, 1510?~1592}의 그림에서도 베드로는 칼을 들고 있다.[3] 사실 식탁에서 식사용 나이프 하나 들고 있는 건 자연스러운 일이지만, 베드로의 칼은 이후의 그의 행적을 설명하는 장치이기도 하다. 그는 예수를 체포하기 위해 대제사장의 부하들이 들이닥쳤을 때 칼을 빼들어 그들 중 하나의 귀를 잘라버린다. 그만큼 베드로는 제자들 중 성질이 급한 편이었다.

막 발을 씻고 난 뒤라 다들 맨발이다. 그리고 그들의 발을 씻었던 커다란 대야 옆으로 충직해 보이는 개 한 마리가 누워 있다. 이 장면에서도 요한을 보라. 그는 불같은 성미의 베드로가 "대체 어떤 녀석이야?"라고 소리 지르는 것을 아는지 모르는지, 그저 예수의 품에서 곤하게 잠을 청하고 있을 뿐이다.

3
야코포 바사노, 〈최후의 만찬〉,
캔버스에 유채, 168×270㎝, 1542년, 보르게세 미술관, 로마

배반의 유다

예수의 제자들은 스승의 기적을 이른바 '카더라' 통신으로 접한 것이 아니다. 그들은 두 눈으로 예수가 행하는 모든 기적을 확인했다. 그런데도 제자들은 호시탐탐 그들을 노리는 세상의 유혹을 벗어나지 못했다.

그때에 열두 제자의 하나인 가롯 사람 유다가 대사제들에게 가서 "내가 당신들에게 예수를 넘겨주면 그 값으로 얼마를 주겠소?"라고 하자 그들은 은전 서른 닢을 내주었다. 그때부터 유다는 예수를 넘겨줄 기회만 엿보고 있었다.

— 〈마태오의 복음서〉 26:14~16

한편 예수의 인기가 하늘을 찌를 듯하자, 겉으로는 법대로 속으로는 내 맘대로 살아가는 유대의 높으신 양반들은 어떻게 하면 저자를 없애버릴 수 있을까 전전긍긍이었다. 아무 이유도 없이 그냥 죽이자니 예수를 따르는 민중의 힘도 무시할 수준이 아니었다. 예수는 예루살렘의 한 성전에 별별 장사치들이 다 모여 있는 것을 보고 분개한 적이 있었다.[4] 돈놀이 하는 사람들부터 양이나 소, 비둘기까지 사고파는 장사치들이 모여들어 저마다 떠들썩하게 소리를 질러대느라 기도 소리보다 흥정 소리가 더 커지자, 예수는 여기가 무슨 강도 소굴이냐고 호통을 치며 "밧줄로 채찍을 만들어 양과 소를 모두 쫓아내시고 환금상들의 돈을 쏟아버리며 그 상을 둘러엎으셨다."요한 2:15 늘 용서하고 보듬어주기만 할 줄 알았던 예수의 분노에 놀란 사람들은 아무 말도 할 수 없었다. 잘한 게 있어야 대들기라도 할 텐데, 구구절절 틀린 말이라곤 없는 그의 분노와 설교에 어떤 대꾸가 가능하랴.

돈 버는 데 혈안인 장사치들이 찍소리 못하고 흩어지는 것을 지켜본 유대의 장로들과 제사장들은 점점 더 위기의식을 느꼈다. 이제껏 누려오던 권력의 맛을 혹시 저 나사렛에서 온 예수라는 자에게 속수무책으

4
엘 그레코, 〈성전 정화〉,
캔버스에 유채, 106×130cm, 1600년경, 내셔널 갤러리, 런던

로 다 빼앗기는 건 아닐까 하는 두려움이 스멀스멀 피어올랐다. 이들은
어떻게 해서건 예수를 없애버리자고 모의한다. 그리고 이 위태로운 사업
을 완벽하게 수행하기 위해 예수의 열두 제자 중 한 사람을 매수하기로
했다. 그가 바로 유다이다. 시에나의 화가, 바르나 다 시에나^{Barna da Siena,}
^{1350?~?}는 예수를 팔아넘기는 대가로 은전을 지불하는 유대 지도자들의

5
바르나 다 시에나, 〈유다를 매수하는 장로들〉,
프레스코, 전체 높이 800cm, 1340년경, 콜레지아테 교회, 산지미냐노

모습을 그렸다.[5] 나쁜 짓 하는 사람들은 어디든 표가 나는데, 그중 눈빛의 변화가 가장 심한 모양이다. 모여 있는 이들의 눈초리가 요즘 말로 장난이 아니다.

　유다의 배신을 예수가 모르지 않았다. 인간의 나약함은 예언할 것도 없이 늘 적중하기 마련이다. 상황으로 보아 유다가 아니었다면 누구라

6
요스 판 클레베, 〈최후의 만찬〉,
목판에 유채, 45×206㎝, 1525~1527년경, 루브르 박물관, 파리

도 그를 배신했을 것이다. 다만 그의 이름이 유다였다는 사실까지 알았다는 점에서 예수는 우리와 다르다. 즉 신이다. 그리하여 예수는 최후의 만찬에서 같이 음식을 나누면서 "나는 분명히 말한다. 너희 가운데 한 사람이 나를 배반할 것이다."마태오 26:21 하고 말했다.

　화가들은 이 순간을 기록하면서 유다의 모습을 특징 있게 잡아내느라 부단히 애를 썼다. 우선은 유다가 은전 서른 냥에 예수를 팔았다는 사실에 근거해서 그를 돈주머니를 움켜쥔 모습으로 묘사했다. 요스 판 클레베Joos van Cleve, 1485?~1540가 그린 그림을 보라.[6] 왼쪽에서 세 번째 남자가 돈주머니를 그러쥐고 있다. 이 돈주머니를 확인하고 그의 얼굴을 봐서일까, 유다의 얼굴이 다른 제자들보다 유난히 사악해 보인다. 예수의 왼쪽에는 짧은 수염의 베드로가, 오른쪽에는 젊은 요한이 있다. 누가 누군지는 확실하게 알 수 없지만, 인물의 숫자를 세어보니 예수를 빼고도 13명이다. 제자가 그새 늘었나, 아니면 사도 바울로를 끼워 넣기라도 한 것일까? 가끔 예수를 직접 목격한 적도 없는 사도 바울로가 그려지기도

하지만, 적어도 이 그림에서는 아니다. 제자는 열둘. 그림 오른쪽 귀퉁이에 병을 든 채 화면 밖 우리에게 눈인사를 건네는 이는 화가 자신이다. 음식 나르는 하인으로라도 분장해서 기어이 이 인류 최고의 만찬에 참석하고 싶었던 화가의 열망이 보인다.

디리크 바우츠^{Dieric Bouts, 1400?~1475}가 그린 〈최후의 만찬〉에서도 유다를 찾아내는 일은 어렵지 않다.[7] 화면 오른쪽의 빨간 옷을 입은 남자를 주목하라. 그의 손에 들린 까만 돈주머니가 보일 것이다. 붉은 옷과 대비되어 검은 주머니가 돋보인다. 네덜란드 화가답게 바우츠는 만찬이 벌어진 공간을 플랑드르 중산층 저택의 실내로 꾸며놓았다. 예수라는 인물이 중요한 만큼 그의 머리도 다른 이들보다 훨씬 크다. 예수의 왼쪽에는 베드로가 보인다. 짧은 머리에 짧고도 무성한 수염을 보면 단박에 알 수 있는데, 정수리에 머리털이 없는 베드로의 헤어스타일이 마치 띠를 두른 듯하다. 이 그림에도 예수의 열두 제자 외에 네 명의 인물이 더 그려져 있다. 그림 왼쪽 벽에 보이는 두 사람의 얼굴은 얼핏 초상화를 걸어놓은 것처럼 보이지만, 요리사로 보이는 두 사람이 식당에서 부엌 쪽으로 나 있는 창을 통해 "뭐 더 시키실 거 없나요?" 하며 고개를 들이밀고 있는 것이다. 예수 바로 옆에는 시중을 드는 집사가 서 있고, 오른쪽 귀퉁이에는 빨간 모자를 쓴 남자가 대기하고 있다. 이 빨간 모자의 사나이 역시 화가 자신이다.

가끔 유다는 '왕따'로 그려진다. 예수를 고작 은전 서른 냥에 팔아넘긴 유다가 하도 미워서 화가들이 집단 따돌림을 모의라도 했나 보다. 스테파노 디 안토니오 반니^{Stefano d'Antonio Vanni 1405?~1483}의 프레스코화 〈최후의

7
디리크 바우츠, 〈최후의 만찬〉,
목판에 유채, 180×150㎝, 1464~1467년, 생페터 성당, 루뱅

만찬〉을 보면 일렬로 된 식탁에 다들 나란히 앉아 있는데 유독 유다만 맞은편에 홀로 앉아 있다.[8] 그뿐 아니다. 다른 제자들과 예수는 황금빛이 번쩍번쩍 나는 후광을 두르고 있지만 유다의 후광만 시커멓다. 유다의 왼팔 아래로 그 저주스러운 돈주머니가 또 그려져 있다. 만찬장에 뜬금없이 고양이들이 어슬렁거린다. 고양이는 보통 종교화에서 사악함을 의미한다.

　도메니코 기를란다요 Domenico Ghirlandajo, 1449~1494 의 그림에서도 유다는 왕따다.[9] 그리고 고양이 한 마리가 친구처럼 그를 지킨다. 후광 하나 그려주지 않은 것도 비슷하다. 그림 오른쪽 상단에는 공작새 한 마리가 있다. 공작은 죽어도 고기가 썩지 않는다는 전설에 따라서, 보통 그리스도교 도상에서는 영원불멸을 상징한다. 공작은 예수 쪽에, 고양이는 유다 쪽에 그려져 있다. 의도는 뻔하다.

식당용 그림들

〈최후의 만찬〉은 일단 '식사' 장면이기 때문에 르네상스 시대 이탈리아의 여러 수도원에서 식당을 장식하기 위해 그리곤 했다. 안드레아 델 카스타뇨 Andrea del Castagno, 1423~1457 의 〈최후의 만찬〉은 피렌체의 산타폴로냐 수녀원의 식당에 그려져 있었다.[10] 이곳은 봉쇄 수녀원으로 일반인들의 출입이 엄격히 제한되어 있어 그림이 그려진 지 무려 400년이 지나서야 세상에 드러났는데, 그림 보존 상태가 좋은 것도 바로 그 덕분이다. 그림 속

8
스테파노 디 안토니오 반니, 〈최후의 만찬〉,
프레스코, 1434년경, 산안드레아세르시나, 피렌체

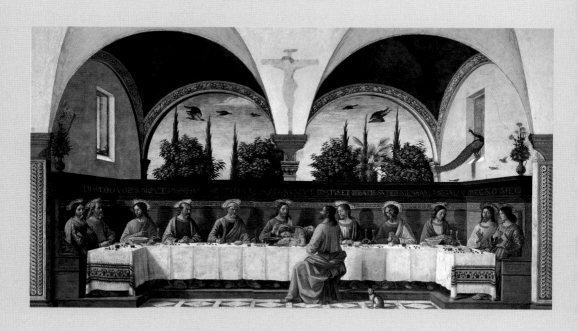

9
도메니코 기를란다요, 〈최후의 만찬〉,
프레스코, 400×800㎝, 1486년경, 산마르코 미술관, 피렌체

요한은 늘 그렇듯, 애제자로서의 특권인 듯 예수에게 슬쩍 기대 졸린 몸을 누이고 있다. 그런 요한을 바라보는 예수의 표정이 따사롭고 다정하다. 예수 오른쪽, 화면상 왼쪽에는 베드로가 앉아 있다. 아직 예수가 배신자에 대한 언급을 하기 직전인지 제자들 대부분은 사뭇 평화로운 분위기이다. 그런데도 식탁 맞은편에 홀로 앉아, 비록 왕따일망정 거의 예수와 맞짱을 뜨는 위치에 앉아 있는 자는 유다이다. 그의 존재는 혼자만 후광이 없다는 사실로 더욱 확실해진다. 배경은 벽장식용 대리석으로 이 대리석은 당시 묘비에 사용되던 것과 흡사한데, 아마도 예수의 죽음을 암시하기 위해서 그렸을 것이다.

또 하나, 식당용 그림으로 레오나르도 다빈치의 〈최후의 만찬〉을 들 수 있다.[11] 〈모나리자〉와 함께 레오나르도 다빈치의 대표작으로 알려진 이 걸작은 밀라노에 있는 산타마리아델레그라치에 수도원 식당을 위해 그려진 것이었다. 사실적인 현장감을 중요하게 여기던 르네상스 전성기 최고의 대가답게 레오나르도 다빈치는 종교화의 등장인물들이 접시처럼 달고 있던 후광을 걷어내 버렸다. 굳이 왕따로 유다의 존재를 확인하려는 비현실적인 설정도 더는 없다. 요한이 애제자임을 강조하기 위해 그를 예수의 품에 안겨 잠에 빠진 모습으로 그리던 당대 화가들의 암묵적인 약속도 깨버렸다. 생각해보면 요한이 아무리 마음이 편했기로서니 식탁 앞에서 잠을 청할 정도로 속없는 사람은 아니었을 것이다. 제자들 중 가장 널리 알려진 베드로와 요한, 그리고 유다가 화면상 예수의 왼쪽에 나란히 있다. 비스듬한 요한의 자세는 예수의 오른팔과 삼각형을 이룬다. 요한의 얼굴에 베드로의 얼굴이 가깝다. 자세히 보면 그의 손에 칼

10
안드레아 델 카스타뇨, 〈최후의 만찬〉,
프레스코, 453×975㎝, 1447년, 산타폴로냐 수녀원, 피렌체

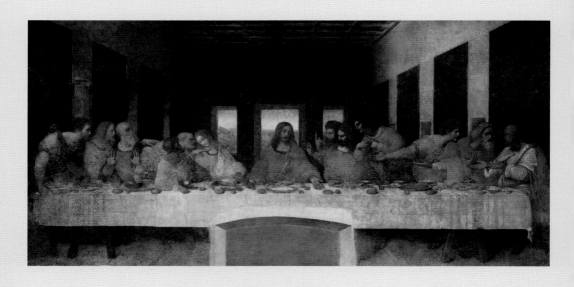

11
레오나르도 다빈치, 〈최후의 만찬〉,
프레스코, 460×880㎝, 1495~1497년, 산타마리아델레그라치에 교회, 밀라노

이 들려 있다. 끼어든 베드로 때문에 몸을 뒤로 젖힌 유다는 손에 돈주머니를 들고 있다.

레오나르도 다빈치는 예수의 머리를 중심으로 정확한 계산에 의한 원근법의 공간을 만들어냈다. 그는 제자들을 각기 세 명씩 네 무리로 나누어, 예수를 중앙에 두고 양쪽에 각각 두 무리씩 배치하여 서로 대칭을 이뤘다. 그림의 배경에는 밖을 향하는 세 개의 창이 나 있다. 성부와 성자, 성령의 삼위일체를 의미할 수도 있다. 특히 중앙창은 예수의 상반신을 감싸는 후광 효과를 톡톡히 한다.

닭이 세 번 울거든

예수는 이제 사탄이 제 맘대로 운신하는 시기가 와 사람들을 미혹하게 할 것이라고 베드로에게 경고하면서도 "나는 네가 믿음을 잃지 않도록 기도하였다. 그러니 네가 나에게 다시 돌아오거든 형제들에게 힘이 되어다오."루가 22:32라고 말한다. 성질 급하기로는 둘째가라면 서러울 베드로는 펄쩍 뛰면서 "믿음을 잃다뇨. 저는 예수님과 함께라면 죽어도 좋고, 감옥에 가도 좋습니다."라고 호언장담한다. 이에 예수는 "새벽닭이 울기 전에 네가 나를 세 번이나 부인하게 될 것"루가 22:34이라고 예언했다. 예수가 대사제의 관저로 끌려들어 간 후, 주위에 있던 사람들이 베드로를 가리키며 그 또한 예수와 함께 있던 사람이라고 떠들었다. 두려워진 베드로는 무슨 소리냐며 자신은 예수를 알지도 못한다고 세 번이나 잡아떼었

12
조르주 드 라 투르, 〈후회하는 베드로〉,
캔버스에 유채, 114×95㎝, 1645년, 클리블랜드 미술관, 클리블랜드

다. 세 번째 베드로의 대답이 채 끝나기도 전에 새벽닭의 울음소리가 들려왔다.

죽은 라자로를 다시 살려내는 기적을 보이고 수많은 유대인의 심금을 울렸던 옳고 선한 예수의 몸가짐을 두 눈으로 똑똑히 보았으면서도, 유다는 그를 팔아넘겼다. 아무리 스스로 그 신앙이 철저하다고 믿는 자들도 결국은 사탄의 유혹에 빠질 수밖에 없다는 사실을 베드로와 새벽닭은 알려주고 있다. 프랑스의 바로크 화가 조르주 드 라 투르가 이 모습을 그렸다.[12] 무심하게 놓인 닭 한 마리와 그 앞에 두 손을 모으고 있는 베드로의 슬픈 표정은 매일 마시는 공기에 감사할 줄 모르듯, 늘 함께하는 하나님의 사랑을 부정하고 살아가는 우리네 모습처럼 쓸쓸하다.

예수께서는 마침내 그들의 손에 넘어가 몸소 십자가를 지시고 성 밖으로 나가 히브리 말로 골고다라는 곳으로 향하셨다. 골고다라는 말은 해골산이란 뜻이다. 여기서 그들은 예수를 십자가에 못 박았다. 그리고 다른 두 사람도 십자가에 달아 예수를 가운데로 하여 그 양쪽에 하나씩 세워놓았다. 빌라도가 명패를 써서 십자가 위에 붙였는데 거기에는 "유다인의 왕 나사렛 예수"라고 씌어 있었다.

—〈요한의 복음서〉 19:16~19

십 자 가
처 형

입맞춤

예수는 마지막 만찬을 마치고 겟세마네에 가서 기도한다. 그리고 유대의 대사제들, 율법학자들과 원로들이 보낸 병사들에게 잡혀 대제사장과 빌라도에게 심문을 받은 뒤에 사형에 처한다. 그는 십자가에 못 박혀 숨을 거두었으며, 자신의 피와 살로써 인류의 죄를 대속하는 사업을 완수했다. 사실 그의 죄목은 마땅치가 않았다. 비록 빌라도의 마지막 판결로 사형에 처해졌지만, 실제로 판결을 내린 빌라도도 내내 자신의 결정에 회의를 품어야 했다. 그를 죽인 것은 결국 빌라도도 유대 제사장도 아니다. 그를 죽인 것은 죄로 인해 태어나고 죄로 인해 죽어갈 인류였다.

성서를 주제로 그린 종교화에서 눈에 띄는 입맞춤 장면이 둘 있다. 하나는 요아킴과 안나의 입맞춤이다. 두 사람은 마리아의 부모로, 성서에서는 소개가 되지 않았지만 〈야고보의 원복음서〉에는 소상하게 기록되어 있다. 두 사람은 경건하고 신앙심이 출중했지만 오랫동안 불임의 아픔을 겪었다. 당시 유대에서 아이를 갖지 못한다는 것은 곧 하나님의 축복을 받지 못함을 의미했기 때문에 성소에 제물을 바치는 것마저 거부당했다. 절망한 요아킴은 그 길로 광야로 떠나 피 끓는 기도를 올렸고, 남편의 행방을 확인하지 못한 채 탄식하던 안나 역시 집에서 울며 탄식 기도를 올렸다. 그리고 안나는 자신이 자식을 낳으면 하나님께 봉헌할 것을 약속했다. 둘의 기도에 감화한 하나님은 요아킴의 꿈에 천사를 보내어 잉태를 예언했다.[1] 이 천사 역시 수태고지 전문, 가브리엘이었을 것이다. 천사는 안나에게 일어나 예루살렘의 황금문, 즉 골든게이트로 가

성화, 그림이 된 성서

1
조토 디 본도네, 〈요아킴의 꿈〉,
프레스코, 200×185㎝, 1304~1306년, 스크로베니 예배당, 파도바

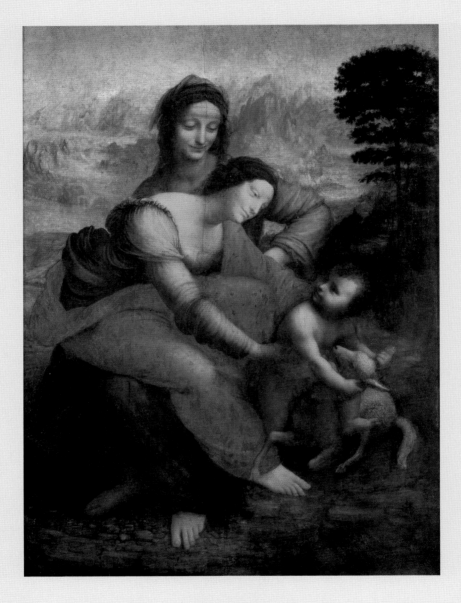

2
레오나르도 다빈치, 〈성 안나와 성모자〉,
목판에 유채, 168×130㎝, 1510년경, 루브르 박물관, 파리

서 남편을 맞이하라고 말한다.

마리아를 낳을 때 안나의 나이는 이미 마흔을 넘어 있었다. 그런데도 가끔 화가들은 안나를 젊디젊은 여인으로 묘사한다. 특히나 레오나르도가 그린 그림은 성서에 대한 지식 없이 본다면 안나가 마리아를 낳은 엄마라는 사실을 아예 짐작도 할 수 없을 정도이다.[2] 다 자란 딸과 쇼핑 나온 엄마에게 으레 점원들이 하는 "어머, 이모인 줄 알았어요!" 할 수준을 넘어서, 화가는 이 둘을 거의 동갑내기 친구처럼 그렸다. 마리아 공경 사상이 높았던 가톨릭 국가이니만큼, 마리아를 낳은 어머니마저도 다른 누구보다 더 아름답고 우아하길 바라는 사람들의 심정을 레오나르도는 그림에 이렇게 곱게 반영한 것이다.

마흔이 넘은 안나와 아이 없는 죄로 성소에도 마음대로 들어가지 못하던 요아킴. 그러나 그 둘의 지극한 신앙은 결국 마리아를 잉태하게 했다. 이 사랑스러운 부부가 신의 뜻으로 서로 입을 맞춘다. 마리아에 대한 공경사상은 안나의 '무원죄 잉태'설까지 낳게 했는데, 요아킴과 안나가 인간적인 결합 없이 그저 이 입맞춤 하나로 마리아를 잉태했다는 주장이다. 사실이냐 아니냐를 묻지 말자. 그런 질문들은 신앙의 영역에서는 큰 의미가 없다. 이 아름다운 입맞춤이 앞으로 대업을 이룰 예수를 낳을 마리아가 탄생하는 근원이 된 것만큼은 사실이다. 그 엄청난 입맞춤의 현장을 조토 디 본도네는 한 편의 잔잔한 그림으로 남겼다.[3]

이와는 다른 입맞춤의 그림이 있다. 두 남자의 어색한 입맞춤이다. 바로 예수와 유다의 사랑과 배신의 입맞춤이다. 유다는 대사제들에게 예수를 팔면서 자신이 입을 맞추는 이가 바로 예수라고 알려주었다. 사진

십자가 처형

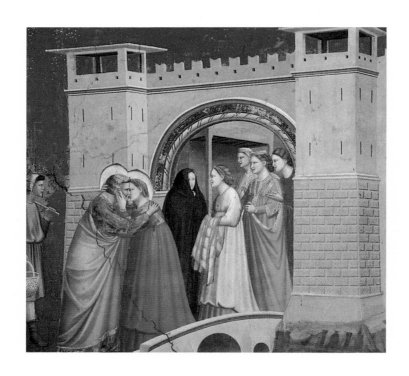

3
조토 디 본도네, 〈안나와 요아킴의 입맞춤〉,
프레스코, 200×185cm, 1304~1306년, 스크로베니 예배당, 파도바

이 없던 시절이라 행여 병사들이 예수를 알아보지 못할세라 미리 약조한 것이다. 이 사람이 바로 예수라고 알려주기 위해 끝까지 배신의 고리를 늦추지 않았던 유다와, 모든 것을 다 알면서도 그에게 얼굴을 내밀어준 예수의 입맞춤은 비극의 한 장면처럼 드라마틱하다. 베네치아의 산마르코 대성당 모자이크에는 이 모든 것을 다 알고 있었다는 듯 담담한

4
작자 미상, 〈예수의 체포〉,
모자이크, 12세기, 산마르코 대성당, 베네치아

예수에게 입술을 들이대는 유다의 모습이 담겨 있다.[4] 왼쪽 아래 귀퉁이에 성질 급한 우리의 베드로가 병사의 귀를 자르는 모습도 보인다. 아직 십자가 처형 판결이 나기 전인데도, 모자이크를 만든 당시 장인들은 성급하게도 오른쪽 사제가 들고 있는 두루마리에 '그를 십자가에 처형하라'고 써놓았다.

십자가 처형

5
카라바조, 〈예수의 체포〉,
캔버스에 유채, 133.5×169.5㎝, 1602년경, 아일랜드 국립미술관, 더블린

카라바조의 예수를 보라.[5] 뻔뻔한 얼굴로 입을 들이미는 유다와 달리 예수의 얼굴에는 슬픔이 가득하다. 한 인간의 어리석음에 대한 염려와 안타까움⋯⋯. 예수는 이미 반항이나 거부가 의미 없음을 알고 두 손을 깍지 낀 채로 서 있다. 카라바조는 그림 속 주인공인 예수와 유다의 얼굴에 관객의 시선을 집중시키기 위해 환한 빛과 더불어 펄럭이는 옷자락을 배경으로 삼았다. 갑자기 들이닥친 병사들이 스승을 체포하자 혼비백산 달음박질을 하는 그림 왼편의 사나이를 예수의 애제자인 요한이라고 보는 이도 있지만 정확하진 않다. 예수의 얼굴을 잘 알아보게 하기 위해 오른쪽 귀퉁이의 한 남자가 램프를 들고 서 있다. 이 잘생기고 냉랭한 남자는 바로 화가 자신이다.

한스 히르츠 Hans Hirtz, 1421~1463가 그린 예수는 겹겹이 자신을 둘러싼 병사들의 손에 안쓰러울 정도로 무기력하게 끌려간다.[6] 예수의 얼굴에서 피땀이 흐른다. 벗은 발에서도 마찬가지다. 베드로가 병사의 귀를 자르는 동안 왼쪽 귀퉁이에는 임무를 완수한 유다가 돈주머니를 움켜쥐고 도망치고 있다. 그의 얼굴에 회환이 서려 있다. 짧은 입맞춤 뒤의 긴 후회라던가, 유다는 결국 이 일로 마음의 가책을 이기지 못하고 스스로 목숨을 끊었다. 예수를 끌고 가거나 박해하는 병사들의 얼굴은 비사실적으로 보일 만큼 밉게 생겼다. 착한 사람은 예쁘게 나쁜 사람은 밉게 그리고 싶은 마음이 고스란히 반영된 탓일 게다.

렘브란트는 유다가 자신을 매수한 이들에게 미친 듯 달려가 은전을 내동댕이치는 그림을 그렸다.[7] 우울한 빛이 감도는 성전 바닥에 유다가 던진 은전들이 반짝거린다. 애원하는 유다의 모습이 측은하긴 하지만,

십자가 처형

6
한스 히르츠, 〈잡혀가는 예수〉,
목판에 유채, 66×47㎝, 1440년, 발라프리하르츠 미술관, 쾰른

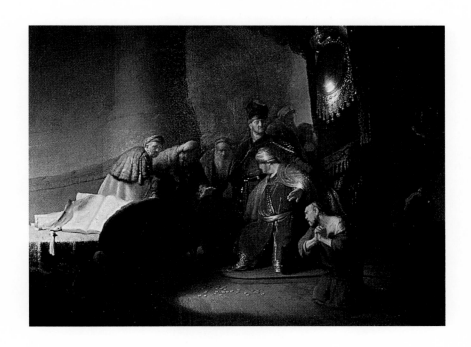

7
렘브란트 하르먼스 판 레인, 〈은전을 돌려주는 유다〉,
목판에 유채, 79×102.3cm, 1629년, 개인 소장, 영국

그가 용서를 구할 곳은 이곳이 아니었다. 이미 저질러진 일, 입을 맞추는 자신을 가만히 바라보던 예수의 모습을 떠올리며 그가 얼마나 괴로웠을지 짐작이 간다.

자, 이 사람이다

빌라도는 자신 앞에 끌려온 예수가 무죄임을 알고 있었다. 기껏해야 유대교 대사제들이 그를 시기해서 벌인 일이라 여겨 그의 죄가 대체 무엇인데 이러느냐고 묻기까지 했다. 예수를 잡아들인 대사제 안나스와 가야파는 그를 심문한다. 헤릿 판 혼트호르스트 Gerrit van Honthorst, 1590?~1656 는 가야파 앞에서 심문을 당하고 있는 예수의 모습을 그렸다.[8] 가야파는 유대 대사제답게 모세의 율법서를 앞에 놓고 그의 죄를 추궁한다. "당신이 그 축복받은 그리스도인가" 혹은 "당신이 메시아인가?"라는 질문에 아마도 예수가 그렇다고 짧게 답하고 있는 듯하다. 늠름하고 당당한 예수의 표정에는 어떤 두려움도 보이지 않는다. 이들은 예수를 그 지역을 통치하고 있는 로마 총독 빌라도에게 보낸다. 성서에는 그를 처형할 마땅한 죄목을 찾지 못해서라고 적혀 있지만, 사실은 이 지역이 로마 제국의 권한 안에 있는 만큼 사형집행권은 로마 총독에게 있었다. 빌라도는 이런 일에 말려드는 것 자체가 꺼림칙했다.

그러나 이미 대사제들이 군중을 선동해놓은 터, 군중은 한결같이 예수의 십자가 처형을 요구하기에 이른다. 집단의 힘은 강하고, 때로는 너무 우매하다. 결국 빌라도는 예수를 병사들에게 넘긴다. 그들은 예수에게 자줏빛 옷을 입혔다. 자줏빛 옷은 왕들이나 입는 옷이다. 그들은 또 예수의 머리에 가시 면류관을 씌운 뒤에 "유대의 왕 만세!"라고 킥킥댔다. 빌라도가 다시 예수를 군중 앞에 데리고 나와 외친다. "자, 이 사람이다. Ecce Homo"요한 19:5 그리고 다시 한 번 그에게서 혐의를 찾지 못했노라

8
헤릿 판 혼트호르스트, 〈제사장 앞에 선 예수〉,
캔버스에 유채, 272×183㎝, 1617년경, 내셔널 갤러리, 런던

9
피에로 델라 프란체스카, 〈채찍질 당하는 예수〉,
목판에 유채와 템페라, 58.4×81.5cm, 1455년경, 마르케 국립미술관, 우르비노

고 말하지만, 유대인들은 소리 높여 십자가 처형을 외친다. 성서에 의하면 빌라도는 세 번이나 예수의 죄를 모르겠노라고 말했다.

　피에로 델라 프란체스카가 그린 〈채찍질 당하는 예수〉는 그가 처형당할 만큼의 죄는 없으니 채찍질이나 몇 번 하고 풀어주라는 빌라도의 명령에 따라 병사들이 예수를 심하게 매질하는 장면이다.[9] 그림은 크게 둘로 나뉘어 예수의 채찍질 당하는 장면과 정확히 누군지 알 수 없는 세 남자가 담소하는 장면으로 구분되어 있다. 빌라도일 것으로 보이는 왼쪽

의 남자는 비잔틴 제국의 의상을 입은 채 다소 무기력하게 앉아 있고, 등을 돌린 채 채찍을 휘두르고 있는 이는 이슬람교도 복장이다. 내용은 예수 시대이지만 장소도 시간도 다 화가가 살던 즈음으로 바뀌어 있다.

오른쪽의 세 남자 역시 마찬가지이다. 왼쪽 남자는 비잔틴 복장, 그리고 맞은편 두 남자는 이탈리아 귀족의 옷차림으로, 아마도 서로마 사람으로 보인다. 이 세 사람은 동서 로마의 제법 식견 있는 사람들로 보는 것이 옳을 듯하다. 이에 대해 구구한 해석이 많지만 가장 신빙성 있는 설명은, 채찍질을 당하는 예수는 당시 이슬람교도들에게 위협을 받고 있는 그리스도교 세계이며 이러지도 저러지도 못한 채 수수방관하고 있는 빌라도는 당시 비잔틴 제국의 황제 모습이라고 보는 것이다. 그리고 오른쪽의 세 남자는 동로마와 서로마의 지식인들이 한자리에 모여 이 위기 상황에 대해 의논하고 있는 모습이다. 결국 이 그림은 예수가 수난받는 장면에서 주제를 따오긴 했으되, 이렇게 그리스도교 왕국을 보호하기 위해 함께 힘을 합친 동서 로마 지도자들의 고뇌를 선전하는 것으로 읽을 수 있다. "이 사람을 보라!" 하는 그림이기보다는 "우리 좀 보시오. 일 잘 하고 있잖소." 하는 그림인 셈이다.

안토니 반 다이크 Anthony van Dyck, 1599~1641 가 그린 예수 조롱 장면은 보는 이들의 가슴을 저리게 한다.[10] 예수의 벗은 발에 피가 떨어진다. 그를 옭아맨 밧줄에도 선혈이 낭자하다. 반 다이크는 복음서에 적힌 대로 "가시로 왕관을 엮어 머리에 씌우고 오른손에 갈대를 들린 다음 그 앞에 무릎을 꿇고 '유대의 왕 만세!' 하고 떠들며 조롱"마태오 27:29 하는 병사들의 모습을 그려 넣었다. 윗옷을 벗어젖힌 한 남자가 예수의 손에 갈대를 쥐

10
안토니 반 다이크, 〈예수를 모욕함〉,
캔버스에 유채, 223×196㎝, 1618~1620년, 프라도 미술관, 마드리드

어주는 장면이 보인다. 갑옷을 입은 남자는 예수의 머리에 가시 면류관을 씌운다. 빨간색 옷을 입은 남자는 뭐라고 지껄이고 있는 것 같은데, 보나마나 험한 욕지거리였을 것이다. 그림 왼쪽 창문 너머에서 이 장면을 지켜보는 사람들도 있다. 저 사람 좀 보라며 수군거리고 있는지도 모르겠다.

베아토 프라 안젤리코는 예수가 병사들에게 조롱당하는 내용을 좀더 직설적으로 이야기한다.[11] 가시 면류관을 쓴 채 십자가 모양의 후광을 달고 있는 이는 누가 봐도 예수이다. 화면 왼쪽에는 한 손으로 모자를 살짝 치켜든 채 입에 온 힘을 다해 침을 뱉는 남자의 얼굴이 보인다. 프라 안젤리코는 '상황상 이렇게 보였을 것'이라는 식의 자연주의적 화법에서 비켜나 있다. 그저 '침을 뱉았다'는 행위 그 자체에만 집중한다. 반대편에 막대기를 쥔 손이 예수의 머리를 치고 손바닥과 손등이 역시 예수의 머리 주변에 둥둥 떠다닌다. 다들 예수를 구타하는 것이다. 몸들은 생략되었다. 실제로 일어나는 일을 현장에서 보는 느낌이 아니라, 모욕 행위에 대한 이해를 돕기 위한 부연 장치처럼 보일 뿐이다. 모욕자들의 몸뚱이와 자세를 세세하게 그려 넣지 않았기에 오히려 좀 더 그로테스크한 느낌을 준다.

이 그림은 도미니크회 수도사들이 머물던 피렌체의 산마르코 수도원에 그려졌다. 그 때문에 화면 하단 오른쪽에는 이 교단을 창시한 성 도미니크Doninic, 1170~1221의 모습이 그려져 있다. 후광 위의 별은 그가 지혜로운 자라는 점을 강조하기 위한 것으로, 이 성인의 상징으로 자주 그려졌다. 검은 망토와 하얀색 옷은 도미니크 수도회원들의 공식 복장이다.

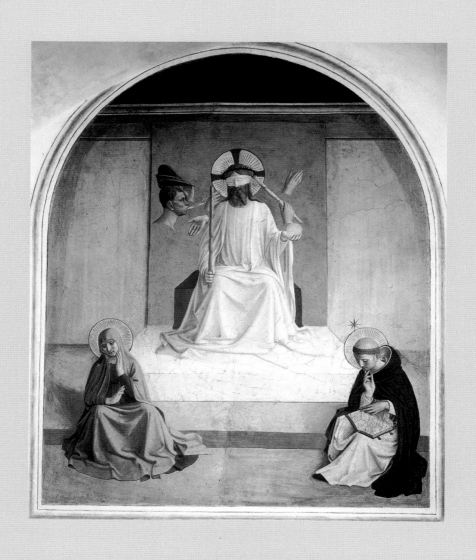

11
베아토 프라 안젤리코, 〈조롱당하는 예수〉,
프레스코, 181×151㎝, 1440~1442년, 산마르코 수도원, 피렌체

하단 왼쪽에는 다소 체념한 듯 이
상황을 견뎌내고 있는 성모 마리아
가 그려져 있다.

카라바조는 〈에케 호모〉에서 가
시 면류관을 쓴 채 막 자줏빛 옷
이 입혀지는 예수의 모습을 그렸
다.[12] "이 사람을 보라. 대체 무슨
죄가 있단 말이냐."라고 묻는 빌라
도는 놀랍게도 카라바조 자신의
얼굴이다. 이처럼 카라바조는 중요
한 그림에 자신을 카메오로 출연시
키곤 했다. 그림은 '이 사람을 보라'
와 '나 좀 보라'가 묘하게 섞여 있
는 셈이다.

12
카라바조, 〈에케 호모〉,
캔버스에 유채, 128×103cm, 1605년경,
팔라초로소, 제노바

골고다 언덕으로 오르는 예수

많은 화가가 골고다로 끌려가는 예수의 모습을 그렸지만, 엘 그레코만큼
멋들어지게 그린 이도 드물다.[13] 손은 밧줄에 감겼지만, 예수의 시선은
하늘을 향했다. 붉은색 옷을 입은 그에게서 누구도 범접할 수 없는 카
리스마가 느껴진다. 인체를 위 아래로 늘인 듯 길쭉하게 왜곡한 탓에 그

십자가 처형

13
엘 그레코, 〈예수의 옷을 벗김〉,
캔버스에 유채, 285×173㎝, 1577~1579년, 톨레도 대성당, 톨레도

림이 좀 더 드라마틱하게 보인다. 오른쪽 고개를 숙인 노란 옷의 남자는 예수를 매달 십자가를 열심히 만들고 있다. 그 모습을 바라보는 왼쪽의 세 사람은 십자가 처형 당시 현장에 있었다고 전해지는 성모 마리아, 막달라 마리아, 그리고 요한이다. 이들은 십자가 처형과 관련된 그림에 단골로 등장한다.

예수의 오른쪽, 그러니까 화면의 왼쪽에 서 있는 검은 피부의 남자는 로마의 백부장이다. 그는 예수가 막 숨을 거둔 뒤 성소의 휘장이 찢어지고 지진이 일어나고 죽은 성인들이 다시 살아나는 등의 이변이 일어나자 크게 두려워하며 "이 사람이야말로 정말 하나님의 아들이었구나!"마태오 27:54라고 외친 인물이다. 〈니고데모의 복음서〉는 그의 이름을 롱기누스라고 기록하고, 〈요한의 복음서〉 속 "군인 하나가 창으로 그 옆구리를 찔렀다. 그러자 곧 거기에서 피와 물이 흘러나왔다."요한 19:34라는 구절의 군인과 같은 인물이라 말한다. 이는 예수의 고통을 조금이나마 덜어주기 위한 것이었다.

롱기누스와 관련한 전설에 의하면 그가 예수를 찌르는 순간 눈이 멀어버리는데, 곧 예수의 상처에서 나온 피와 물로 눈을 적시자 다시 앞을 보게 되었다고 한다. 더러는 그가 원래 백내장을 앓았는데 이 순간 밝은 눈을 회복했다고도 전한다. 그때 이후로 롱기누스는 독실한 그리스도인이 되었고 그 창을 고이 간직해 후세에 전했다고 한다. 그날 그가 사용했던 창, 이른바 '롱기누스의 창'은 현재 오스트리아의 호프부르크 박물관에 소장되어 있다. 신의 아들을 찌른 창이라 하여 창을 가진 자는 내내 세속적인 권력을 가질 수 있다는 믿음이 있었기 때문에 그리스도교

를 공인한 콘스탄티누스 대제도 이 창을 지니고 있었다고 한다. 나폴레옹도 이 창의 행방을 찾아 헤맸다는 전설이 있고, 히틀러까지 이 창이 오스트리아에 있다는 사실을 알아내고는 호시탐탐 손에 넣으려 했다는 이야기가 전해진다. 창을 둘러싼 왕들의 관심은 호사가들의 입방아에 오래도록 오르내렸으며, 최근에도 한동안 이에 관한 만화영화와 게임도 인기가 있었다. 빈 국립도서관에 소장되어 있는 채색 삽화를 보면 창을 찌르는 롱기누스가 손으로 자신의 눈을 만지는 장면이 보인다.[14]

예수의 골고다행에 또 한 여인이 등장한다. 《황금전설》에 의하면 지친 나머지 무거운 십자가를 지고 제대로 걸음을 내딛지 못하는 예수가 몇 번이나 쓰러지고 일어나길 반복하자, 한 여인이 수건을 들어 예수의 얼굴에 흐르는 피와 땀을 닦아주었다. 도와주어도 시원찮을 마당에 계속되는 채찍질과 야유로 몸과 마음이 완전히 바닥으로 가라앉았을 그에게 이 수건이 얼마나 큰 위안을 주었을지 짐작할 만하다. 혹시나 죄인과 아는 사람이라는 이유로 잡혀갈까 두려운 나머지 그를 세 번이나 부정한 베드로라는 존재와 비교해보았을 때, 위험을 무릅쓰고 수건을 내미는 용기는 예수의 고통에 대한 진정한 이해와 사랑 없이는 불가능한 일이었을 것이다. 그 여인의 이름은 베로니카였다. 후일 그녀가 수건을 펼치자 놀랍게도 수건에 예수의 얼굴이 남아 있었다. 화가들은 이런 기적을 놓치지 않고 그림으로 남겼다.

수건에 그려진 예수의 얼굴은 신이 그린 그림인 셈이므로 그녀가 간직한 수건 속 예수의 초상이야말로 '참된 그림', 라틴어로 '베라 이콘$^{vera\ icon}$'인 셈이다. 이 베라와 이콘이 합쳐진 글자가 그녀의 이름 베로니카이다.

14
스빈코 폰 하젠부르크의 거장, 〈십자가 처형〉,
채색 필사본, 1409년, 빈 국립도서관, 빈

베로니카와 관련된 다른 버전의 일화도 있다. 그녀는 기적을 행하고 수많은 사람을 감화하는 신의 아들 예수에 관한 소문을 듣고, 그의 초상화 한 점을 갖는 것이 소원이었다. 그녀는 화가에게 그의 초상을 부탁했다. 마침 예수와 만나게 된 화가가 베로니카의 이야기를 전하면서 예수에게 점잖은 포즈 한번 취해주십사 부탁한 모양이다. 이에 예수는 그의 모델이 되어주는 대신 천으로 자신의 얼굴을 감쌌는데, 그 천에 예수의 얼굴이 그려졌다는 것이다. 두 이야기가 모두 정경에서는 언급조차 되어 있지 않으며 이리저리 떠도는 전설에 불과한지라 그다지 믿을 만한 것이 아닌데도 중세와 르네상스 시절 내내 베로니카는 성녀로 받들어졌다.

사실 여부를 떠나서, 헤어진 사람의 물건이랍시고 간직하고 있는 것 중 가장 심금을 울리는 것은 손수건이 아닐까 싶다. 그 사람의 땀과 눈물이 고스란히 남아 있으니 말이다. 이별할 때 손수건을 건네는 것은, 그걸로 눈물이나 닦으라는 의미일 수도 있겠지만, 그 수건에 내 눈물과 땀과 추억이 묻어 있으니 기억해달라는 뜻일 수 있다. 하물며 예수의 땀과 피를 닦았던 수건인데, 그를 여전히 사랑하고 믿는 이들에게 그만한 증표가 또 어디 있겠는가. 눈으로는 볼 수 없지만 내 마음과 심정이 볼 수 있는 그것, 그것이야말로 참된 그림 아닐까. 스페인의 화가 프란시스코 데 수르바란이 그린 성녀 베로니카의 수건에는 고통스러운 그의 모습이 아련하게 남아 있다.[15] 선명하지 않아서 더 애달프다. 흐릿해서 더 짙게 가슴에 묻힌다. 그를 기억하고픈 이들을 위한 그림이다.

성화, 그림이 된 성서

15
프란시스코 데 수르바란, 〈베로니카의 수건〉,
캔버스에 유채, 68×51㎝, 1635년, 스톡홀름 국립미술관, 스톡홀름

십자가에 몸을 얹으니 손과 발에 못이 박힌다. 십자가가 세워진다. 상상만으로도 경악할 만큼의 고통이 뒤따랐을 것이다. 바늘 하나만 손가락을 잘못 건드려도 온몸의 신경이 팔딱거릴 판에, 못이라니 말이다. 예수는 신의 아들이기에 아마도 하나님께서 그에게 고통을 느끼지 않게끔 적당히 조처를 해주셨을 거라고 생각할 수 있겠지만, 그러지는 않았던 것 같다. 오죽하면 "나의 하나님, 나의 하나님, 어찌하여 나를 버리셨나이까?Eloi Eloi, lama sabachthani"마태오 27:46라고 외쳤겠는가. 그는 우리처럼 아픔을 느낄 줄 알았고, 때론 눈물도 흘렸다. 인간의 고뇌와 번뇌를 그도 가지고 있었던 것이다. 그의 외침은 나름대로 최선을 다해 살아가고 있노라고 자부하는 사람들도 가끔 참을 수 없는 번뇌와 고통에 허덕이며 잠 못 이루고 뒤척이며 기도할 때의 그 목소리를 닮았다. 아, 하나님, 왜 저만 이런가요? 왜 저만 이렇게 일이 안 풀리죠? 혹시 절 버리셨나요?

예수가 우리네 인간과 비슷한 정서를 가졌다는 사실 때문에 사람들은 그를 더 아끼는지도 모르겠다. 늘 기적만 행하고 아프거나 슬프거나 노하더라도 아무런 동요 없는 예수였다면, 그는 우리와는 멀어도 한참 먼 영웅 캐릭터 정도에 머물렀을 것이다.

그런데도 오래전 화가들은 예수의 아픔과 고통을 감추고 싶었던 모양이다. 중세 시대에는 특히 아프고 절규하는 예수보다는 모든 고통을 초월한 예수를 보여줌으로써 인간보다 한참 높은 그의 경지를 드러내 보이고자 했다. 당대 작품 속 예수는 십자가에 못 박혀도 전혀 아픈 기색을

16
작자 미상, 〈십자가 처형〉,
상아 부조, 7.5×9.8cm, 420~430년경, 대영박물관, 런던

보이지 않는다.

십자가 처형을 묘사한 초기 작품 중 하나로 일컫는 상아 부조 속의 예수는 너무 태연해서 마치 놀이기구라도 타고 있는 사람처럼 보일 정도이다.[16] 그는 죽지 않았으며, 앞으로도 절대 죽지 않을 듯 눈을 부릅뜨고 있다. 예수의 오른쪽에는 평소 그가 가장 아꼈던 제자 요한이 마리아와 함께 서 있다. 그의 왼쪽으로 롱기누스로 짐작되는 남자가 창을

든 자세를 취하고 있다. 작품 왼쪽 귀퉁이의 목을 매단 남자를 보라. 그는 눈을 감고 있다. 죽었다는 뜻이다. 목을 맨 이 남자는 예수가 처형될 당시 양쪽 십자가에 매달렸던 도적들이 아니라 바로 그 배신의 유다이다. 초라하게 대롱대롱 매달려 있는 유다에 비해 예수는 정면을 향해 당당하게 서 있다. 매달려 있다기보다 거의 공중 부양 중으로 보인다. 양팔역시 힘차게 펼쳤다. 사람들은 이렇듯 죽음과는 전혀 상관없어 보이는 십자가 처형 속의 예수를 '승리자 그리스도'라고 부른다.

옛 메소포타미아 지방 자그바의 성 요한 수도원에서 586년에 제작된 〈라불라 복음서〉의 삽화는 예수의 십자가 처형에서 나올 수 있는 이야 깃거리를 다 모아놓은 듯하다.[17] 예수는 왕을 상징하는 자줏빛 옷을 걸치고 있다. 못이 박힌 자리에 핏자국이 조금 보이긴 하지만, 두 눈을 똑바로 뜨고 있는 예수는 크게 고통을 호소하는 것 같지는 않다. 예수의 오른쪽 옆구리를 롱기누스가 창으로 찌르고 있다. 롱기누스 맞은편에 선 남자는 목이 마르다고 말하는 예수를 위해 해면에다 신 포도주를 적신 뒤 갈대 끝에 꽂아 입술에 대주고 있다. 예수는 그것으로 입술을 축인 뒤 숨을 거두었다. 그림 속 사내가 들고 있는 통에는 아마도 신 포도주가 들어 있을 것이다.

예수 양 옆으로 함께 십자가형에 처한 두 도적이 있다. 한 사람은 예수를 조롱했으나, 다른 하나는 마지막 순간에 회개함으로써 예수에게서 "오늘 네가 정녕 나와 함께 낙원에 들어갈 것이다."루가 23:43 라는 구원의 말을 듣는다.

십자가 아래에는 병사들이 모여 예수가 입던 옷을 가지기 위해 제비

성화, 그림이 된 성서

17
〈라불라 복음서〉의 삽화.
양피지에 잉크, 33×26.7㎝, 586년, 라우렌치아나 도서관, 피렌체

뽑기를 하고 있다. 화면 오른쪽에는 예수를 따르던 여인들이, 그리고 왼쪽에는 마리아와 요한이 이 광경을 지켜보고 있다. 십자가 위로 해와 달이 보인다. 이 둘은 예수에게 신성과 인성이 함께 있었음을 의미하기도 하고, 또 한편으로는 예수가 처형되던 당시의 천재지변을 표현한 것이기도 하다. 이 한 폭의 그림으로 십자가 처형 장면이 생중계되는 셈이다. 예수는 우리가 생각한 것보다 훨씬 의연한 모습이다. 그는 죽음 앞에 무

릎 꿇지 않았다. 오히려 승리했다.

예수가 우리보다 나은 사람임을 강조하고 싶었던 어떤 화가들은 채찍질을 당하고 끌려 다니고 못 박히고 창에 찔린 것치고는 너무나 건장한 모습으로 그를 묘사했다. 조토가 그린 〈십자가 처형〉을 보라.[18] 예수의 몸 어느 구석에도 상처는 보이지 않는다. 커다란 대못이 박힌 자리에조차 피 한 방울 흐르지 않았다. 물론 예수는 눈을 감고 있지만, 그림 전체에 흐르는 분위기는 이 사건이 얼마나 잔인했는지 그리고 예수가 얼마나 힘겹게 이 고통을 치르고 있는지에 대해서는 전혀 언급하고 있지 않다. 한 여인이 예수의 발을 감싸고 있다. 막달라 마리아다. 조토가 막달라 마리아를 예수의 발을 부둥켜안고 있는 것으로 그린 뒤부터 르네상스 화가들은 판에 박은 듯 그녀를 이 자리에 그려 넣곤 했다.

보통 성모 마리아는 십자가 곁에서 탄식하거나 실신한 듯한 모습으로, 그리고 막달라 마리아는 예수의 발치 가까운 곳, 예컨대 조토의 그림에서처럼 십자가 아랫부분을 붙들고 있는 모습 등으로 그리곤 한다. 십자가 밑으로 해골이 보인다. '골고다'라는 말이 '해골산'을 의미해서이기도 하지만, 옛사람들은 그 해골을 아담의 것으로 보기도 했다. 이는 "죽음이 한 사람으로 말미암아 온 것처럼 죽은 자의 부활도 한 사람으로 말미암아 왔습니다. 아담으로 말미암아 모든 사람이 죽는 것과 마찬가지로 그리스도로 말미암아 모든 사람이 살게 될 것입니다."고린토인들에게 보내는 첫째 편지 15:21~22라는 구절을 떠올리게 하기 때문이다.

르네상스의 거장 라파엘로가 그린 십자가 처형 장면 속 예수는 우아하기까지 하다.[19] 못 박힌 손과 발에서 피가 흐르고 있고 눈을 감고 있

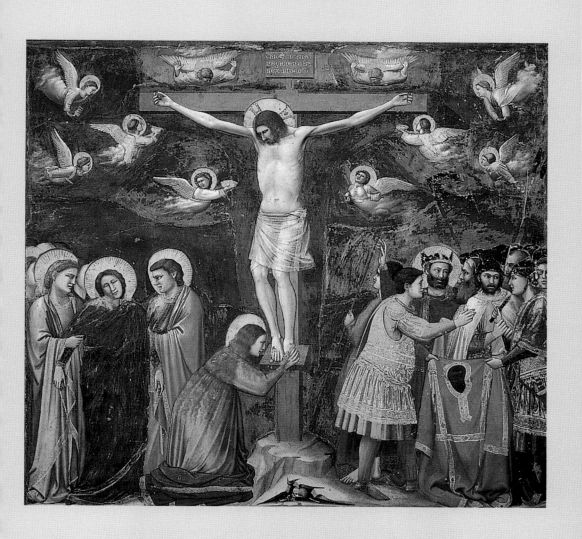

18
조토 디 본도네, 〈십자가 처형〉,
프레스코, 200×185㎝, 1304~1306년, 스크로베니 예배당, 파도바

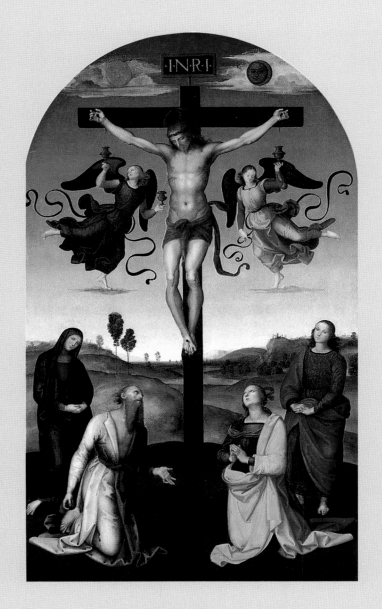

19
산치오 라파엘로, 〈십자가 처형〉,
목판에 유채, 281×165㎝, 1503년경, 내셔널 갤러리, 런던

는 것으로 보아 그의 고난이 어느
정도 느껴지긴 하지만, 험한 고통
을 당한 그의 몸은 아름답고 건강
하고 다부져 보인다. 이 끔찍한 사
건을 쳐다보고 있는 사람들의 시
선도 편안하고 고요하다. 하나님이
점지해주신 성인들이어서일까? 이
들은 사랑하는 예수가 죽어가는
장면에서조차 교양 있고 우아하게
자신들의 감정을 추스를 줄 아는
모양이다.

20
헤라르트 다비트, 〈십자가 처형〉 부분,
목판에 유채, 141×100cm, 1515년경, 베를린 국립미술관,
베를린

　헤라르트 다비트 ^{Gerard David, 1455?~}
¹⁵²³가 그린 십자가 처형을 보라.[20]
못 박은 발에 피가 약간 묻어 있긴
하지만, 예수는 눈을 뜨고 십자가 주변에 모여든 사람들을 바라보고 있
다. 그의 발치에 한쪽 무릎을 세운 막달라 마리아도, 또 마리아와 요한
도 표정에 흔들림이 없다. 한 여인이 수건으로 눈물을 닦고는 있으나 격
렬함은 보이지 않는다. 하다못해 바닥에 나뒹구는 해골을 보고도 다들
의연하다. 예수는 이 장면을 그림을 통해 감상하고 있는 자들에게 이렇
게 말하는 것 같다. "난 괜찮아. 난 정말 괜찮다고!"

아프냐? 나도 아프다

영화 〈패션 오브 크라이스트〉는 겟세마네에서 기도하는 예수의 모습에서 시작해서 그가 부활하는 순간까지의 과정을 묘사했다. 마귀가 등장한다거나 하는 약간의 판타지는 있지만, 대체로 영화는 성서에 기록된 사실을 빠짐없이 좇았다. 특히 그가 채찍질을 당하고 못 박히는 장면은 어지간한 폭력 영화에 길든 사람조차도 눈을 뜰 수 없을 정도로 사실감 있게 묘사되었다. 그의 수난을 기억하되 그를 아름다운 신의 아들로 기억하고픈 사람들에게 그 장면들은 거의 고문이다.

그러나 영화만 그런 것이 아니다. 화가들은 때로 그의 죽음을 승리하는 예수의 모습으로 미화함으로써 감상자들이 차분함 가운데 묵상할 수 있도록 의도하기도 했지만, 때론 격렬하고 거칠게 그의 죽음을 고발하기도 했다. 예수가 피 흘리고 고통받고 절규하는 모습으로 그려지기 시작한 것은, 고요함과 정적인 구도와 정제된 색채를 생명으로 알던 르네상스 시대가 저물고 점차 바로크 시대로 접어들면서 격정적이고도 격렬한 감정 표현에 관심을 가지게 된 탓도 있다. 게다가 인체를 이상화하는 이탈리아 르네상스보다는 현실감 넘치는 사실주의에 더 점수를 후하게 주었던 북부 유럽 지역 화가들의 취향도 한몫했다.

특히 마티아스 그뤼네발트 Mathias Grunewald, 1470?~1528 의 〈이젠하임 제단화〉 중 〈십자가 처형〉은 이 주제로 그린 그림 중 예수의 고통을 가장 적나라하게 묘사한 작품으로 평가되고 있다.[21] 예수의 온몸이 상처투성이다. 뭔가에 찔린 자국으로 가득하다. 그냥 채찍으로 후려친 것이 아니라 아

성화, 그림이 된 성서

21
마티아스 그뤼네발트, 〈이젠하임 제단화〉 중 〈십자가 처형〉,
목판에 유채, 269×307㎝, 1515년경, 운터린덴 미술관, 콜마르

마도 못이 잔뜩 박힌 도구 따위로 예수의 몸을 찍어댄 것이 분명하다. 머리를 싸맨 가시 면류관에서 살기가 느껴진다. 무엇보다 경련이 일어난 듯 뒤틀린 그의 손가락들은 멀쩡한 정신으로 보는 것이 힘에 부칠 정도다. 십자가 위로 'INRI'라는 글자가 적혀 있다. 'Iesus Nazarenus, Rex Iudaeorum'의 머리글자만 따온 것으로, '나사렛 예수, 유대의 왕'을 뜻한다. 고개를 푹 숙인 것을 보니 이미 숨을 거둔 듯하다. 고통이 최고조에 달했을 때 숨이 끊어진 것이다.

예수의 이런 모습은 보고 싶지 않지만 봐야 하는 그리고 인정하고 싶지 않지만 인정해야 하는 장면이다. 더는 숭고하지도 장엄하지도 않은 고통 속의 예수는 그림이 전하고자 하는 재현의 의무를 다한 것 같다. 그러나 자세히 보면 이 그림은 전혀 사실적인 그림이 아니다. 우선 예수를 둘러싼 인물들의 크기가 비정상적이다. 그림의 주인공인 예수에 비해서 주변 인물들은 너무 작다. 특히 향유병을 옆에 둔 채 무릎을 꿇은 막달라 마리아는 덩치가 너무 작아서 비례에 맞지 않는다. 쓰러질 듯 몸을 뒤로 젖힌 마리아와 그를 부축하는 사도 요한의 자세는 비록 사실적이긴 하지만 그 크기가 아무래도 다른 인물들과 잘 맞아떨어지질 않는다. 그뿐 아니다. 화면 오른쪽에는 세례자 요한까지 등장한다. 십자가를 쥔 어린 양을 대동한 것으로 보아 그가 분명하다. 그러나 알다시피 세례자 요한은 예수가 못 박히기 전 이미 살로메와 헤롯에 의해 목이 잘려버렸다. 따라서 이 그림은 고통의 크기를 나타내는 데는 아주 사실적이지만, 그 나머지는 강조하고픈 것은 강조하고 넣고 싶은 건 넣는 회화의 권리를 십분 발휘한 작품이라고 할 수 있다.

성화, 그림이 된 성서

흰 십자가에 속수무책으로 늘어뜨린 예수의 몸 그리고 일그러진 손마디를 보고 있노라면 그림 속 예수가 이렇게 말하는 것 같다. "너도 아프냐? 나도 아프다." 내가 지금 살아 있다는 이유만으로 느껴야 하는 고통이 제아무리 크다 해도, 피 흘리고 숨을 거둔 예수, 당신의 고통만 하겠냐는 탄식이 절로 나온다.

십자가 처형

그 뒤 아리마태아 사람 요셉이 빌라도에게 예수의 시체를 가져가게 하여달라고 청하였다. 그도 예수의 제자였지만 유다인들이 무서워서 그 사실을 숨기고 있었다. 빌라도의 허락을 받아 요셉은 가서 예수의 시체를 내렸다. 그리고 언젠가 밤에 예수를 찾아왔던 니고데모도 침향을 섞은 몰약을 백 근쯤 가지고 왔다. 이 두 사람은 예수의 시체를 모셔다가 유다인들의 장례 풍속대로 향료를 바르고 고운 베로 감았다. 예수께서 십자가에 못 박히신 곳에는 동산이 있었는데 거기에는 아직 장사지낸 일이 없는 새 무덤이 하나 있었다. 그 날은 유다인들이 명절을 준비하는 날인 데다가 그 무덤이 가까이 있었기 때문에 그들은 예수를 거기에 모셨다.

—〈요한의 복음서〉 19:38~42

십자가에서
내리심

멋지고 고상하고 우아한

안식일에 시체를 현장에 남겨서는 안 된다는 유대 법에 따라, 목숨을 거둔 예수는 즉각 십자가에서 내려져 매장되었다. 현장에는 신앙은 깊지만 예수를 따르는 사실이 발각될까 봐 노심초사하던 아리마태아 출신의 요셉이란 자와, 언젠가 예수를 찾아와 물과 성령으로 세례를 받고 '믿는 자에게 구원이 있으리라'는 예수의 설교를 들었던 니고데모가 있었다. 마리아와 사도 요한, 그리고 막달라 마리아가 그 자리를 떠나지 않고 지키고 있었음은 두말할 것도 없다. 특히 아리마태아의 요셉은 빌라도에게 돈을 지불하고 사다리를 가져와 예수를 십자가에서 내렸을 뿐 아니라, 언젠가 자신이 죽으면 묻힐 자리로 준비해두었던 깨끗한 새 묘소를 내주었다.

가까운 이의 죽음을 맞아본 사람들은 알겠지만, 남은 자의 슬픔이 극대화되는 순간은 사랑하는 그가 정말 죽었다는 사실을 자신의 오감으로 직접 체험하고 인정하는 순간일 것이다. 늘어진 시신과 더는 뛰지 않는 맥박을 확인하면서 혹시나 하는 마음으로 남은 체온에 얼굴을 부비는 그 아픔의 순간들이 성서에서는 비교적 담담하게 표현되었으나 화가들에게는 그렇지 않았다.

십자가 처형 장면도 그러했지만, 르네상스 시기의 이탈리아 화가들은 십자가에서 내리는 장면에서도 차분함과 경건함에 초점을 맞춘 듯하다. 프라 안젤리코가 그린 인물들은 슬픔을 격정적으로 드러내지 않는다.[1] 그들은 하나같이 평온하고 담담한 표정으로 맡은 바 역할을 하고 있다.

성화, 그림이 된 성서

1
베아토 프라 안젤리코, 〈십자가에서 내리심〉,
목판에 템페라, 176×185㎝, 1437~1440년, 산마르코 미술관, 피렌체

막달라 마리아는 자신의 상징인 긴 머리칼을 풀어헤친 채로 예수의 발에 입을 맞추고 있고, 성모 마리아는 자식을 잃은 어미의 심정을 표출하기보다는 이 모든 고난과 아픔에도 신에게 감사 기도라도 드리는 것처럼 표현되었다. 몰려든 사람들 어느 누구도 애끓는 슬픔을 표현하지 않는다. 마치 어차피 이루어질 일이 이루어졌다는 듯, 담담하고 평온한 자세와 차림으로 모여 있을 뿐이다.

십자가에서 예수를 내리는 도상에는 주연 같은 조연인 사도 요한과 막달라 마리아와 성모 마리아가 어김없이 등장하는데, 니고데모와 아리마태아 요셉도 자주 등장한다. 이 두 사람은 주로 예수의 몸에서 못을 빼거나, 그를 부축하는 모습으로 그려진다. 이들은 모두 화가 프라 안젤리코가 살던 당시 피렌체식 복장을 하고 있다. 특히 화면 오른쪽, 가시면류관과 못을 든 남자는 당대 피렌체에서 가장 유명세를 얻었던 건축가 미켈로초 디 바르톨롬메오 Michelozzo di Bartolommeo, 1396~1472 로 밝혀졌다. 그는 메디치 가문의 대저택인 메디치리카르디 궁을 지었다. 앞서 본 〈동방왕의 행렬〉 벽화가 있는 메디치리카르디 궁은 초기 르네상스 시대의 대표적인 건물 중 하나이다.

재미있는 것은 예수의 발치에 무릎을 꿇은 막달라 마리아와 대칭을 이루는 지점에 앉아 있는 청년이다. 자세히 들여다보면 청년의 머리에 후광은 아니지만 빛이 번쩍이는 것을 알 수 있다. 그가 비록 후광을 드리울 만큼 성인의 반열에 속한 사람은 아니나 상당히 축복받은 대단한 인물임을 나타내고 있다. 이 청년은 발롬브로사 수도회를 창설한 조반니 구알베르토 Giovanni Gualberto 로 밝혀졌다. 그림을 주문한 교회가 바로 이

수도회 소속이었음을 감안한다면, 프라 안젤리코가 굳이 가시 같은 빛을 머리에 주렁주렁 단 인물로 그를 등장시킨 이유를 짐작할 수 있다.

영화 혹은 연극

바로크 회화는 격정적인 움직임과 감정의 분출이 특징이다. 그래서 그림 속 주인공들이 금방이라도 화면 밖으로 치고 나올 듯한 기세다. 이런 양식의 그림을 그리던 시대는 종교사에서도 거대한 변화의 몸살을 앓던 때이다. 바로 이 시기에 마르틴 루터로부터 시작된 종교개혁이 급물살을 타고 유럽 전역으로 확산되었던 것이다. 당연히 구교, 즉 교황권은 신교권의 확산을 막아내고 그 아성에 맞서느라 애를 썼다. 그중 네덜란드와 인근 지역은 종교전쟁의 각축장이었다. 원래 하나였던 이 지역은 스페인의 지배 아래 있다가 치열한 전쟁 끝에 간신히 북쪽의 네덜란드 지역만 독립했다. 그러나 미처 독립하지 못한 남부의 벨기에 인근 지역은 여전히 스페인의 지배를 받고 있었는데, 독실한 가톨릭 국가인 스페인은 종교개혁자들을 마녀사냥이란 명목으로 매섭게 처형하는 데 선봉 역할을 한 나라였다. 그와 달리 북부 네덜란드는 신교도들이 지배하게 됐다.

가톨릭과 달리 프로테스탄트에서는 화려한 교회 건축이나 장식을 극도로 혐오했다. 교황이 산피에트로 대성당의 개축에 필요한 재원을 마련하기 위해 돈을 내면 천국에 갈 수 있다는 면죄부를 팔기 시작하자 마르틴 루터가 이에 반박하면서 종교개혁에 불이 붙기 시작했다. 이로 인해

네덜란드를 위시한 신교국가의 화가나 건축가는 밥벌이마저 위협받는 상황에 처한다. 멋진 교회 건축은 고사하고, 대규모 회화 제작도 그만큼 줄어든 탓이다. 화가들은 이제 상업의 발달로 부를 거머쥔 신흥 부유층의 과시욕에 걸맞은 작품들을 제작하거나 소시민의 취향을 고려한 비교적 저렴한 제작비의 작품들을 양산해낸다.

그에 비해 가톨릭을 옹호하는 국가들은 사뭇 다른 입장이었다. 그들은 신도들의 신앙심을 고취하기 위해 예전보다 더 열렬히 예술품을 이용했다. 대형 교회 건축이 활발해지고, 그 안을 장식하는 그림들의 크기도 눈에 띄게 커져갔다. 더 화려하고 더 멋있고 더 자극적인 건축과 미술은 예술을 통한 교화를 주장하던 가톨릭의 '반종교개혁'의 의지를 따른 것이다.

강력한 구교국가였던 스페인 치하의 벨기에 지역 화가와 신교국가인 네덜란드 화가가 각각 그린 〈십자가에서 내리심〉 작품을 비교해보는 것도 재미있다. 한 사람은 루벤스, 다른 한 사람은 렘브란트다. 우선 구교권에서 활동한 루벤스의 그림을 보라.[2] 그림 속 인물들은 어느 한 명도 가만히 있지 않는다. 금방이라도 다음 장면이 이어질 듯 그 동세가 뛰어나다. 게다가 인물 하나하나가 다 선남선녀, 절세의 미모를 자랑한다. 아리마태아의 요셉과 니고데모가 준비해왔음 직한 눈이 부시도록 하얀 천을 배경으로 예수의 몸이 내려지고 있다. 비록 피를 뚝뚝 흘리고 있긴 하지만 거의 보디빌더 수준의 몸이다. 크고 당당하고 기품이 어려 그 카리스마에 주눅이 들 정도이다.

고대 그리스 조각에 관심이 깊은 사람이라면, 십자가에서 내려지는

성화, 그림이 된 성서

2
페터르 파울 루벤스, 〈십자가에서 내리심〉,
목판에 유채, 421×311cm, 1612~1614년, 안트베르펜 대성당, 안트베르펜

예수의 자세가 〈라오콘〉의 자세를 좌우로 뒤집은 것과 똑같다는 사실을 눈치챘을 것이다.[3] 사다리에서 막 내려서며 예수를 바라보는 니고데모의 자세는 〈라오콘〉의 오른쪽에 위치한 큰아들의 모습과 똑같다. 시선을 아래쪽까지 끌고 내려가면 가시관을 담은 대야가 보이는데, 아마도 예수

의 피 혹은 포도주를 담는 용도로 보인다. 이는 가톨릭의 미사를 떠올리게 한다. 이 그림이 걸린 장소에 들어서면 누구라도 막 숨을 거둔 예수의 빛나는 몸과 그 몸을 받치고 있는 인물들의 드라마틱한 동작에 시선을 빼앗긴다. 그림 속 인물들의 크고 화려하며 열정적인 움직임에는 감상자의 마음마저 격정적으로 동요케 하는 힘이 서려 있다. 그야말로 그림을 통해서 신도들의 마음을 한껏 고양하려는 가톨릭의 이상에 잘 어울리는 작품이라 할 수 있다.

그와는 달리 신교권인 북부 네덜란드 출신의 렘브란트 그림에서는 조용하고 차분한 가운데 상연되고 있는 한 편의 연극 같은 느낌이 풍긴다.[4] 겉으로 격렬하게 드러나는 감정은 자제되었지만, 그 감동은 오래도록 긴 밤의 여운으로 남을 것 같다. 힘없이 늘어진 예수의 시신은 터미네이터 수준의 근육질을 자랑하던 루벤스의 예수와는 거리가 멀다. 생명이 다한 그의 몸은 이제 누가 잘못 건드리면 금방이라도 찢겨나갈 만큼 약하디약한 모습이다. 어둠 속으로 희미하게 한 여인이 쓰러져 있는데, 바로 마리아다. 다른 여인들과 달리 푸른색 옷을 걸친 채로 예수에게 손을 내밀던 루벤스의 마리아는, 마냥 슬픔 속에 함부로 자신을 내팽개칠 수 없는 가톨릭의 마리아였다. 가톨릭의 마리아는 특별한 존재라는 사실을 루벤스는 아주 잘 알고 있었다. 그에 비해 렘브란트의 마리아는 죽은 자식을 두고 다른 어떤 것도 생각할 힘이 없는, 무척이나 인간적이고 그래서 나약한 한 어머니일 뿐이다.

반종교개혁의 의지에 불타는 가톨릭권에서 성장한 루벤스는 '십자가에서 내림' 도상을 통해 신도들의 감정과 정서에 더 빠르고 더 강렬하게

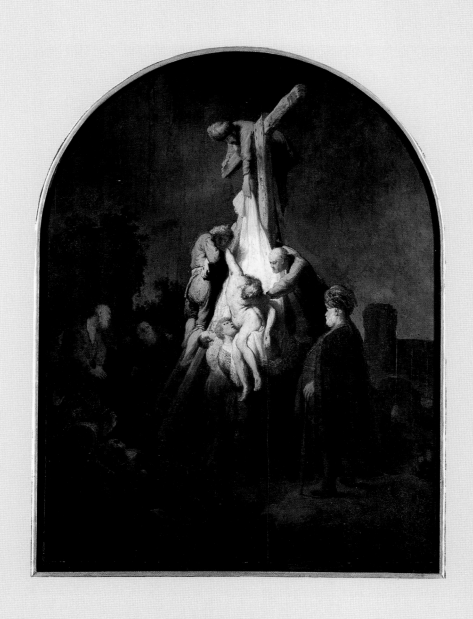

4
렘브란트 하르먼스 판 레인, 〈십자가에서 내리심〉,
목판에 유채, 89.5×65㎝, 1634년, 알테피나코테크, 뮌헨

호소하고자 했던 종교 지도자들의 의지를 십분 수용했다. 그렇게 봐서일까, 그의 그림 속 요한의 새빨간 옷차림은 추기경의 옷을 떠올리게 한다. 그에 비해 화려한 교회 치장에 반대하고 엄격하면서도 내면적 성찰에 관심을 둔 신교권의 네덜란드인답게 렘브란트는 조용한 가운데 삶과 종교를 성찰하고 또 그것을 지키려는 다소 내성적인 뉘앙스의 종교화를 제작했다. 루벤스 그림이 탄탄한 대본, 현란한 외모와 연기력을 갖춘 초호화 캐스팅과 화려한 세트까지 더한 영화처럼 즉각적인 반응을 불러일으키는 어떤 힘이 있다면, 렘브란트의 그림에는 집에 돌아와서야 그 잔상에 휩싸인 자신을 발견하게 되는 조용한 독백풍의 연극 같은 느낌이다. 이 두 화가는 움직임과 빛에 능한 바로크 화가라는 공통점이 있지만, 미술이 사회적, 종교적 환경에 따라 얼마나 달라질 수 있는지를 확연히 보여주고 있다.

아, 내 아이야……

경건한 동정, 경건한 슬픔을 의미하는 '피에타 Pieta'는 죽은 예수를 두고 흐느끼는 어머니, 즉 슬픔의 성모자상을 의미하는 고유명사로 자리를 굳혔다. 막달라 마리아, 요한, 니고데모와 아리마태아의 요셉과 베로니카 등 십자가 처형에서부터 매장까지 함께한 인물들의 슬픔도 물론 이루 말할 수 없는 것이겠지만, 그 어머니의 슬픔보다 더 크지는 못할 것이다. 화가나 조각가들이 제작한 여러 피에타 작품은 그것을 보는 우리

로 하여금 예수를 구원자라기보다 내가 낳은 혈육처럼 느끼게 한다. 자신이 어찌해볼 새도 없이 눈앞에서 죽어간 아들을 보는 어머니의 심정에 동화되는 것이다.

가장 잘 알려진 미켈란젤로 부오나로티 Michelangelo Buonarroti, 1475~1564 의 〈피에타〉는 르네상스의 이상이 여실히 반영된 작품이다.[5] 우선 서른세 살 아들을 둔 어머니 치고는 너무나 젊고 아리따운 마리아의 모습이 그렇다. 르네상스 시대의 예술가들은 가장 실제와 비슷한 닮은꼴을 재현하기 위해 무진 애를 썼다. 당시에 웬만큼 기법을 연마한 이들에게는 오늘날의 사진이나 밀랍 박물관에 전시된 조각품을 제작하는 일 정도는 그다지 어려운 게 아니었을 것이다. 하지만 르네상스 예술가들에게는 사진과도 같은 사실성 이외에도 또 하나의 숙제가 있었다. 바로 이상화 작업이었다. 그들은 인물이나 행동과 그 배경을 가능하면 실제의 그것처럼 묘사하되, 그것들을 훨씬 더 완벽하고 이상적으로 제시하려고 했다. 따라서 미켈란젤로의 〈피에타〉에 등장한 마리아는 실제로 그녀를 본 적이 없다고 할지라도 당연히 그녀가 마리아라고 생각할 수밖에 없도록 만들 만큼 설득력 있을 뿐 아니라, 지상에는 도저히 존재할 수 없는 '아름다운' 혹은 '완벽한' 여인의 전형으로 이상화되어 있다. 고대 그리스의 아프로디테 조각을 보면 이내 우리 주변에 있는 아름다운 여인을 떠올리게 되지만, 곰곰이 생각해보면 이 조각만큼 완벽한 여인은 지구상에 존재하지 않을 것 같다.

물론 미켈란젤로가 그녀를 이처럼 젊은 처자로 재현한 것은 그가 단테의 《신곡》 천국 편에 나오는 구절인 "성모, 당신 아들의 딸"을 작품화

성화, 그림이 된 성서

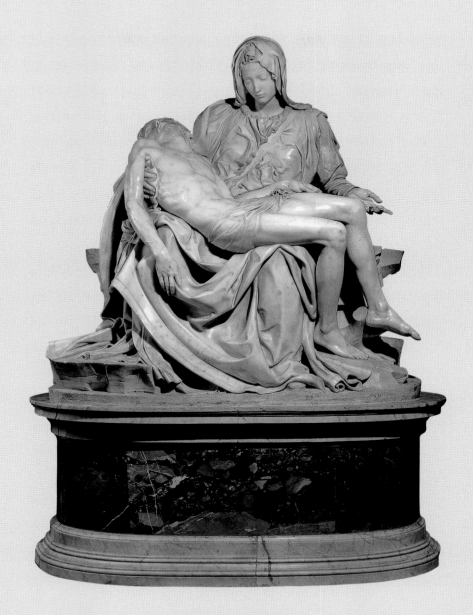

5
미켈란젤로 부오나로티, 〈피에타〉,
대리석, 높이 174㎝, 1499년, 산피에트로 대성당, 바티칸

한 것이라고 보기도 한다. 즉 그녀는 아들의 어머니이자 아들의 딸이었으니, 이를 형상화하기 위해 예수보다 더 어리고 젊은 여인으로 묘사할 필요도 있었다는 이야기다. 이 아름답고 우아한 성모와 더불어 다부지고 멋진 몸매를 가진 예수의 늘어진 오른팔은 감동과 아름다움이라는 두 마리 토끼를 한 번에 잡아낸다. 미켈란젤로가 만들어낸 예수의 멋들어진 팔에 경도된 후대의 화가 자크 루이 다비드 Jacques-Louis David, 1748~1825 는 혁명의 전사로서 애석하게 반대파에게 암살을 당한 자신의 친구 마라의 죽음을 그리면서 그의 팔을 예수의 팔과 거의 흡사하게 묘사하기도 했다.[6]

미켈란젤로의 이 작품을 둘러싼 재미있는 이야기가 있다. 팔이 안으로 굽듯 미화 일색이어서 때론 진위 여부를 두고 왈가왈부 말이 많지만, 미켈란젤로가 자신의 이름자를 조각에 새겨 넣은 것과 관련한 이야기이다. 그는 이 작품을 산피에트로 대성당에 안치했는데, 워낙 걸작이라고 소문이 난지라 수많은 사람이 이를 보기 위해 몰려들었다고 한다. 자신의 작품이 사람들에게 어떤 평가를 받는지에 대해 관심을 갖는 것은 인지상정. 미켈란젤로는 짐짓 시침을 떼며 군중 틈에 서서 귀를 쫑긋 기울이고 있었다. 그러다 몇몇 사내의 대화를 듣게 된 미켈란젤로는 화가 머리끝까지 치밀었다. 무리 중 누군가가 저렇게 훌륭한 조각을 만든 이가 누굴까 하고 감탄하자 어떤 이가 자기네 고장인 롬바르디아 출신의 크리스토포로 솔라리 Cristoforo Solari, 1460~1527 라고 대꾸한 것이다. 자존심이 상한 미켈란젤로는 그날 밤 몰래 대성당으로 들어가 마리아의 왼쪽 어깨에서 가슴을 따라 내려오는 띠에다가 밤새도록 자신의 이름을 새겨 넣었다.

성화, 그림이 된 성서

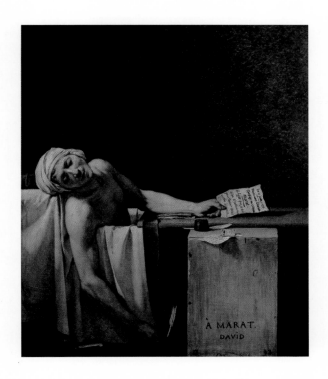

6
자크 루이 다비드, 〈마라의 죽음〉,
캔버스에 유채, 165×128.3cm, 1793년, 벨기에 왕립미술관, 브뤼셀

게다가 롬바르디아가 아니라 피렌체 사람이라는 것을 확실히 해두기 위해 피렌체라는 단어도 잊지 않고 기록했다.

사실 화가나 조각가가 자신의 이름을 작품에 서명하는 일은 르네상스 시대에 들어서야 활성화되기 시작했다. 그 이전의 화가나 조각가는 그저 주문받은 상품을 손재주를 이용해 제작하는 장인에 불과했다. 게다가

혼자 작품을 만든다기보다는 공방에서 여러 사람이 힘을 합쳐 만드는 일이 잦았기에 이런 서명은 의미가 없었던 것이다.

어쨌거나 미켈란젤로의 〈피에타〉에는 격렬한 슬픔으로 몸부림치는 마리아도, 몸을 찢는 고통 속에 숨을 거둔 예수도 없다. 오히려 너무 우아하고 기품이 넘쳐서 감히 범접할 수 없는 거리감이 느껴진다. 이 〈피에타〉는 사람의 아들과 어머니가 아니라 신의 아들과 신의 어머니 나아가 신의 딸을 위한 것이었다.

그에 비해 14세기 독일에서 제작된 〈뢰트겐 피에타〉는 미켈란젤로가 못 다한 말을 쏟아내는 듯하다.[7] 기법은 미켈란젤로에 비하면 새 발의 피에도 못 미칠 듯 조잡하지만, 자세히 들여다보면 가슴의 울림이 더 격해짐을 느낄 수 있다. 비례가 안 맞아 큰 바위 얼굴을 한 마리아의 일그러진 표정, 고통으로 인해 온몸이 쪼그라들기라도 한 듯 종잇장처럼 가벼워 보이는 예수의 야윈 몸, 못 박힌 자리마다 꽃처럼 피어나는 핏자국 들은 전혀 사실적이지 않은데도 현장에서 그 모습을 체험하

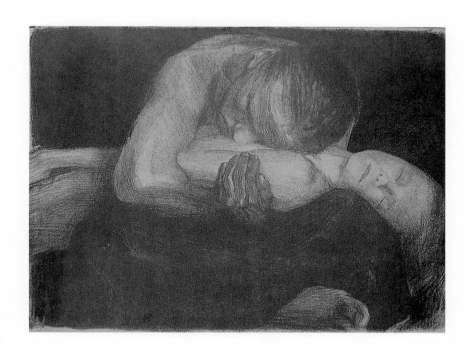

8
캐테 콜비츠, 〈죽은 아이와 여인〉,
석판화, 47.5×62.7cm, 1903년, 워싱턴 국립미술관, 워싱턴

고 있는 듯 야릇하다. 잔뜩 이맛살을 찌푸린 마리아의 목소리가 들리는 듯하다. '아, 아이야…… 내 아이야…… 누가 뭐래도, 내 아이야!' 그녀의 흐느낌 가득한 피에타는 묘하게도, 전쟁에서 죽어간 아들을 안고 있는 어머니의 모습을 담은 캐테 콜비츠 Käthe Kollwitz, 1867~1945 의 판화를 떠올리게 한다.[8]

누가 이 사람을 죽게 했는가?

예수의 시신은 아리마태아의 요셉과 니고데모가 가져온 세마포에 싸여 묻힌다. 이제 더는 흘릴 눈물이 남아 있지 않다고 생각한 사람들도 매장의 순간 다시 흘러나오는 눈물에 항복한다. 눈물이 너무 뜨거워서 통곡도 나오지 않는다. 저항할 힘조차 사라진 뒤 흐르는 눈물은 짙고 뜨겁다. 사랑하던 이의 죽음은 늘 이렇듯 숨 막히도록 급하게 진행된다. 마지막 인사가 끝난 뒤, 그의 시신을 매장하는 순간만큼은 죽음이 모든 것을 압도한다. 기적은 없었고, 없을 것이다. 그는 정말 죽었다.

카라바조가 그린 예수의 매장 장면은 마치 눈앞에서 펼쳐지는 사건처럼 두려움과 아픔을 동시에 선사한다. 혼절하기 직전인 듯, 한 여인이 두 손을 높이 치켜들고 있다.[9] 예수의 발을 붙들고 입을 맞추던 막달라 마리아가 고개를 숙인 채 눈물을 훔치고 있다. 마리아가 고개를 숙인 채 두 팔을 활짝 벌렸다. 그녀의 손끝이 금방이라도 죽은 아들의 얼굴에 닿을 듯하다. 예수의 축 늘어진 팔은 미켈란젤로의 〈피에타〉를 떠올리게 한다. 사도 요한이 스승의 얼굴을 쳐다보며 그의 상체를 지탱하고 있다. 다리를 받치고 있는 니고데모의 시선이 우리를 향한다. 체념 어린 그의 표정이 마치 우리를 책망하는 듯하다. 누가 이 사람을 죽게 했는가? 혹시 당신인가? 그의 말 없는 질문이 날카롭게 날을 세운다. 예수의 늘어진 한쪽 팔이 뾰족한 석관의 모서리에 살짝 닿아 있다. 저 석관의 모서리에 눈과 가슴이 찔리기라도 한 것처럼 시리고 아프다. 안녕, 우리 주 예수 그리스도.

성화, 그림이 된 성서

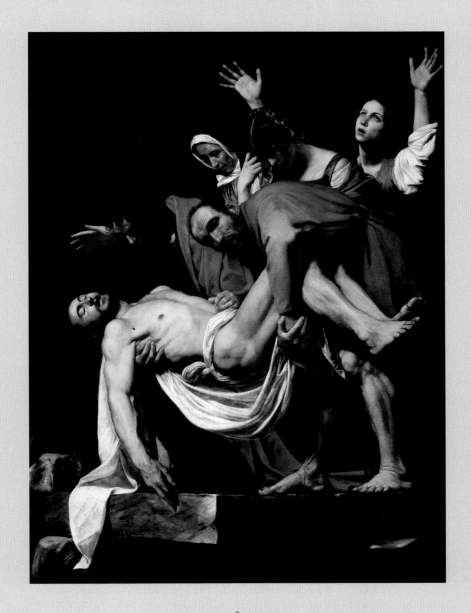

9
카라바조, 〈예수의 매장〉,
캔버스에 유채, 300×203㎝, 1602~1604년, 바티칸 미술관, 바티칸

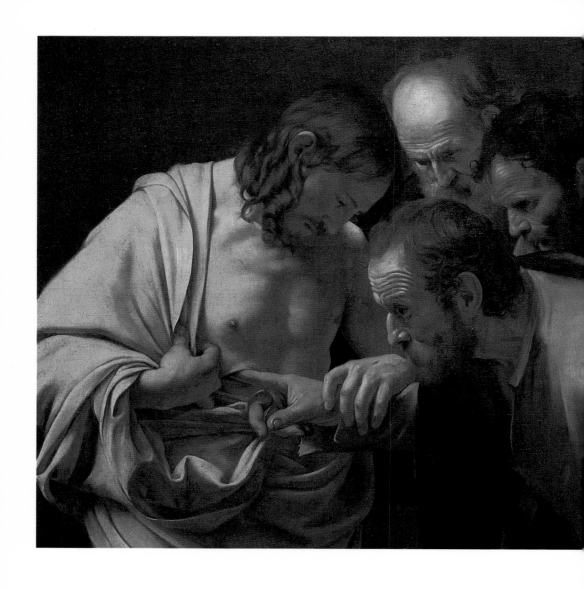

안식일이 지나고 그 이튿날 동틀 무렵에 막달라 여자 마리아와 다른 마리아가 무덤을 보러 갔다. 그런데 갑자기 큰 지진이
일어나면서 하늘에서 주의 천사가 내려와 그 돌을 굴려내고 그 위에 앉았다. 그 천사의 모습은 번개처럼 빛났고 옷은 눈
같이 희었다. 이 광경을 본 경비병들은 겁에 질려 떨다가 까무러쳤다. 그때 천사가 여자들에게 이렇게 말하였다. "무서워하
지 마라. 너희는 십자가에 달리셨던 예수를 찾고 있으나 그분은 여기 계시지 않다. 전에 말씀하신 대로 다시 살아나셨다.
그분이 누우셨던 곳을 와서 보아라."

<div align="right">—〈마태오의 복음서〉 28:1～6</div>

부활

예수가 숨을 거둔 지 사흘째 되는 날, 막달라 마리아가 그의 무덤을 찾았다. 4대 복음서에는 예수의 무덤을 찾은 여인이 하나이거나 둘 이상인 것으로 표현되어 있는데, 그중 막달라 마리아는 빠지지 않는다. 〈마태오의 복음서〉는 그녀가 무덤을 찾아갔을 때 번개처럼 빛나고, 눈처럼 흰 옷을 입은 천사가 그의 부활을 일러주었다고 전한다.

신약성서 중 가장 드라마틱하고 장엄한 순간은 이 부활 장면일 것이다. 모든 인간적 고초를 다 겪고 숨을 거둔 것으로 그냥 끝났더라면, 그리스도교에서 말하는 거듭남의 역사는 없었을 것이다. 그가 죽어서 다시 부활한 것은 죽음과 죄에 대한 하나님의 승리를 의미한다.

고난과 고통으로 육신의 어머니를 울렸던 예수, 그리고 "어찌하여 나를 버리셨나이까!" 하고 외쳤던 인간 예수는 부활이라는 큰 기적으로 다시 한 번 자신의 신성을 강조했다.

예수는 죽은 뒤 부활하기까지 사흘 동안 어디에 있었을까? 화가들은 때로 그의 죽음을 바라보는 사람들의 심경을 극대화하기 위해서 비참하게 썩어가는 몸을 묘사하기도 했다. 한스 홀바인 Hans Holbein the Younger, 1497~1543이 그린 죽은 그리스도의 몸은 가히 충격적이다.[1] 그는 이제 기적을 행하고 복음을 전하며 고난과 죽음 앞에서 한 치의 두려움도 보이지 않았던 신의 아들이 아니다. 시커멓게 부패된 손과 발, 그리고 앙상하게 말라비틀어진 몸에 꼿꼿하게 튀어나온 배꼽까지, 그는 너무도 인간적인 모습이다.

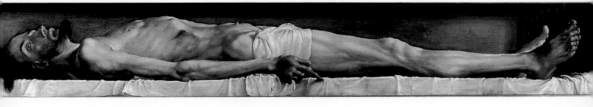

그러나 가톨릭의 영향을 받은 화가들은 예수를 무덤 속에 속수무책
으로 뉘어두지만은 않았다. "그리스도께서는 갇혀 있는 영혼들에게도
가셔서 기쁜 소식을 선포하셨습니다."^{베드로의 첫째 편지 3:19}라는 구절로 미루어
보아 그는 부활하기 직전에 림보, 즉 저승에 다녀왔다. 〈니고데모의 복
음서〉와 《황금전설》도 예수가 림보에 가서 이미 죽은 이스라엘의 조상
들, 아담, 모세, 다윗 등 구약의 인물들과 세례자 요한, 그리고 예수가
처형당하던 날 그를 믿음으로써 구원을 약속받은 선한 도적 디스무스
를 만났다고 기록하고 있다. 예수는 그곳으로 내려가 자신이 오기 전에
이미 죽어 천국에 오르지 못했지만 천국행이 마땅한 이들을 구원한 것
이다.

오세르반차의 거장이라고 불리는 화가가 그린 림보의 예수는 온몸에
빛이 가득하다.² 승리의 깃발을 든 채 선지자를 붙잡고 있는 예수의 손
에 못 자국이 선명하다. 예수 뒤로 쓰러진 저승의 문 밑에 악마가 깔려
누워 있다. 인물들을 일일이 가려낼 수는 없지만, 맨 오른쪽에 왕관을

2
오세르반차의 거장, 〈림보로 내려가심〉,
목판에 템페라와 금, 38×47㎝, 1440∼1444년경, 하버드 대학교 포그 미술관, 케임브리지

쓰고 책을 한 권 들고 있는 이는 다윗으로 추정된다. 아마도 그가 들고 있는 책은 자신이 쓴 〈시편〉일 것이다. 그 곁에 서 있는 낙타털 옷의 남자는 당연히 세례자 요한이고, 무리 중 왼쪽에 있는 부부는 아담과 이브로 추정된다.

어른이 되어 집을 떠나 3년 동안 거의 한시도 쉬지 않고 바쁜 일상을 보냈던 예수는 부활하기 직전의 사흘 동안에도 저렇게 바쁜 일정을 소화하고 있었다. 어지간하면 그간의 노고에 대한 보상으로 휴가라도 가실 만한데 말이다. 그나저나 무덤에 갇힌 채 썩어가는 시신의 예수와, 활발하게 저승으로 내려가 악마를 물리치고 영혼을 구원하고 있는 예수의 두 모습 중 어느 것이 더 교인들의 마음을 사로잡았을까 궁금해진다. 따지기 좋아하고 보지 못한 것은 믿지 않는 현대인들이라면 차라리 죽은 그의 죽은 몸을 보면서 '너무나 인간적인 그'의 아픔에 공감하겠지만, 수백 년 전에는 예수를 '신의 아들'로서 기억하고픈 이들이 훨씬 많았을 것이다.

구원을 향한 달음박질

〈마태오의 복음서〉를 빌자면, 막달라 마리아와 다른 마리아가 예수의 무덤을 찾은 때는 동틀 녘이었다. 그리고 이미 그때 예수는 부활한 직후였다. 조반니 벨리니 Giovanni Bellini, 1430?~1516 의 〈예수의 부활〉은 사건의 시간적 묘사가 뛰어나다.[3] 15세기 이탈리아에서 르네상스가 한참 무르익어갈

3
조반니 벨리니, 〈예수의 부활〉,
목판에 유채, 148×128㎝, 1475~1479년, 베를린 국립미술관, 베를린

무렵, 베네치아 화가들은 피렌체나 로마의 화가들과 달리 빛과 대기의 변화를 민감하게 잡아냈다. 벨리니의 작품에는 죽음을 극복한 승리의 깃발을 든 채 공중으로 떠오르고 있는 예수의 뒤편으로 이른 아침의 신선한 공기가 고스란히 느껴지는 것 같다. 게다가 다른 지역 화가들이 자연 풍경을 중심인물을 두드러지게 표현하기 위한 배경 정도로만 생각했던 것에 비해, 벨리니를 비롯한 베네치아 화가들은 풍경만 따로 떼어놓아도 훌륭한 작품이 될 만큼 공을 들였다. 이 작품 역시 예수 부활이라는 주제를 위해 동원된 중심인물들을 다 오려내고 보더라도 한 편의 훌륭한 풍경화가 될 수 있다.

성서에서는 예수의 제자들이 예수의 시신을 감추고 부활했다고 주장할 수도 있다고 생각한 유대교 대사제들과 바리새파 사람들이 빌라도에게 경비병들을 요청해 무덤을 지켰다고 전한다. 그림 전면에 미처 잠에서 깨어나지 못한 병사들의 모습이 보이고, 뒤편으로 무덤을 찾는 세 여인의 모습이 아련히 보인다. 전체적으로 자연스러운 이 장면에 뜬금없이 토끼 두 마리가 나타난다. 벨리니가 세 여인보다 덩치가 큰 토끼들을 그냥 그렸을 리가 없다. 그리스도교 회화에서 토끼는 구원을 향한 열망으로 해석된다. 이 그림에 중요한 조연으로 출연하는 동물이 또 하나 있다. 그림 왼쪽 나뭇가지에 앉아 있는 사다새, 펠리컨이다. 당시 사람들은 사다새가 자신의 옆구리 살을 스스로 쪼아 벌린 뒤에 그 상처에서 나온 피로 죽은 새끼 새를 살린다는 전설을 믿고 있었다. 그렇다면 사다새가 여기서 의미하는 바는 분명하다. 자신의 피로써 영원히 죽을 죄인인 인간들을 구원하는 예수의 깊은 사랑을 상징하는 것이다.

4
피에로 델라 프란체스카, 〈예수의 부활〉,
프레스코와 템페라, 225×200㎝, 1463~1465년, 산세폴크로 시립미술관, 산세폴크로

　피에로 델라 프란체스카의 〈예수의 부활〉에서도 예수는 승리의 깃발을 들고 있다.[4] 자신의 시신이 안치되었던 석관에 한쪽 발을 올린 채 정면을 향한 예수의 모습에서 범접할 수 없는 카리스마가 느껴진다. 그에 비해 이 어마어마한 사건을 전혀 감지하지 못한 채 잠에 빠져 있는 병사들은 궁상맞아 보이기까지 한다. 피에로 델라 프란체스카는 그림 속에

자신의 얼굴을 그려 넣었다. 왼쪽에서 두 번째, 곤하게 자는 병사가 바로 그다. 늘 깨어 있으라는 예수의 가르침을 알고 있으면서도 불신과 무지와 조롱으로 지옥 같은 하루를 보내고 있는 인간의 나약함을 화가는 자신의 얼굴을 통해 표현하고 있다.

나를 붙잡지 마라

예수의 무덤에 찾아간 여인이 누구인지는 복음서마다 약간씩 다르다. 〈마태오의 복음서〉에는 '막달라 마리아와 다른 마리아'라고 되어 있고, 〈마르코의 복음서〉에는 '막달라 마리아와 야고보의 어머니 마리아, 그리고 살로메'라고 표현되어 있다. '야고보의 어머니 마리아'는 〈야고보의 편지〉의 저자를 낳은 여인으로, 성모 마리아의 자매인 클레오파스의 아내로 추정된다. 또 하나, 살로메는 살로메 출신의 마리아로, 역시 예수사도 요한과 야고보의 어머니를 말한다.

이 여러 명의 마리아는 그저 셋 혹은 넷으로 묶여서 부활 그림에 등장했다. 두초 디 부오닌세냐가 그린 무덤가의 세 마리아는 막달라 마리아, 살로메의 마리아, 클레오파스의 마리아인 듯하다.[5] 유대의 풍습에 따라 세 여인은 예수의 시신에 향료를 뿌리기 위해 무덤을 찾았다. 그러나 그들을 맞이한 것은 싸늘한 예수의 시신이 아니라 천사였다. 석관 뚜껑이 열려 있는 걸로 보아 예수는 이미 부활한 뒤다. 천사는 성서에 묘사된 대로 눈처럼 하얀 옷을 입고 있다. 세 여인은 이름도 같지만 생김

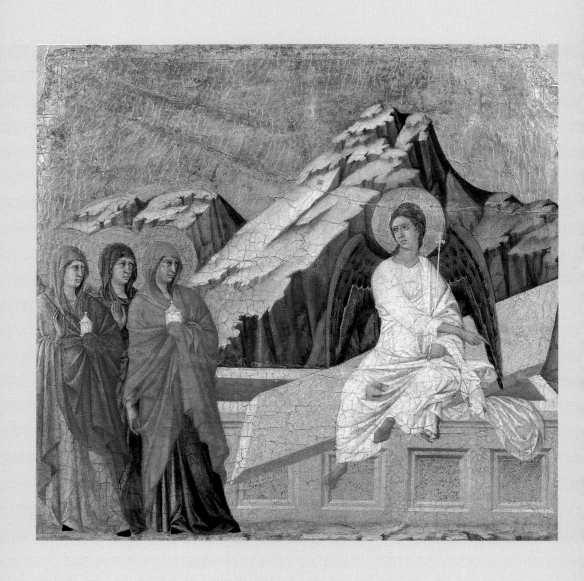

5
두초 디 부오닌세냐, 〈무덤가에 있는 세 명의 마리아〉,
목판에 템페라, 51×53.5㎝, 1308~1311년, 오페라델두오모 박물관, 시에나

새마저 비슷해서 누가 누구인지 구분하기가 어렵다. 보통 향유병을 지닌 여인이 막달라 마리아인데, 이 그림에선 두 명의 여자가 향유병을 들고 서 있다.

성서의 마리아들 중에서 성모 마리아를 제외하고 가장 유명한 이를 꼽으라면 막달라 마리아 아닐까. 막달라 마리아는 간음한 현장에서 붙잡혔지만 예수의 도움으로 풀려난 여인이라는 설도 있고, 라자로의 누이 동생이자 마르타의 동생이라는 설도 있는데, 이번엔 부활한 예수가 가장 먼저 자신의 모습을 보인 사람으로 등장했다. 막달라 마리아는 예수가 사라진 것을 알고 베드로와 또 다른 제자에게 뛰어가 시신이 사라졌다고 말한다. 그리고는 다시 무덤 앞으로 돌아와 황망한 마음에 눈물을 흘리고 있었다. 얼마나 울었을까, 한 남자가 주변을 서성이는 것을 보았다. 막달라 마리아는 혹시나 하면서 "당신이 그를 옮겨갔다면 알려달라, 내가 모셔가겠다." 하고 간청했다. 그러자 그가 다정한 목소리로 "마리아야." 하고 불렀다. 그제야 막달라 마리아는 그가 예수인 것을 알아차린다.

예수는 그녀에게 "나를 붙잡지 마라. ^{Noli me tangere}"라고 말한다. 왜 예수가 그녀에게 자신을 붙잡지 말라고 했는지에 대한 의견 역시 구구하다. 붙잡는다는 것은 보통 영이 아니라 육의 상태이므로, 예수가 그저 영으로만 나타난 것이 아니라 육신으로도 부활했음을 드러내는 말로 해석할 수 있는 것이다. 또한 이 말은 그가 곧 승천할 몸이고, 그 안에 이룰 일이 많으니 나를 붙드는 대신 얼른 가서 제자들에게 나의 존재를 알리라는 뜻으로 해석되기도 한다. 이는 "내가 아직 아버지께 올라가지 않았으니 나를 붙잡지 말고 어서 내 형제들을 찾아가거라. 그리고 '나는 내 아

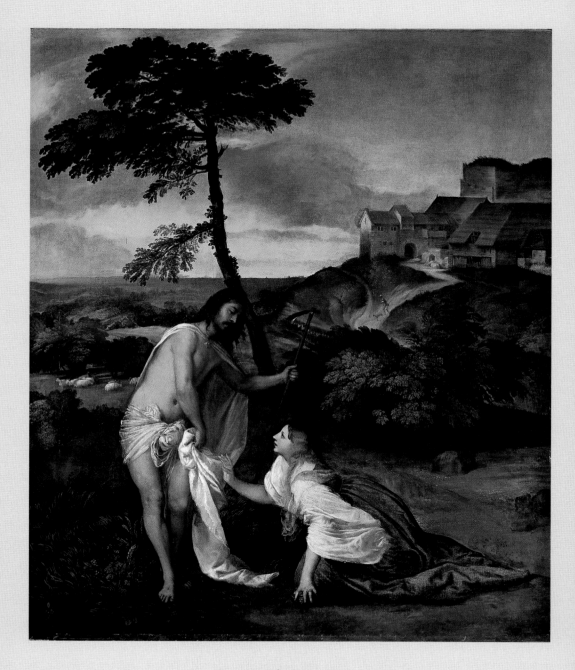

6
베첼리오 티치아노, 〈나를 붙잡지 마라〉,
캔버스에 유채, 109×91cm, 1512년경, 내셔널 갤러리, 런던

버지이며 너희의 아버지, 곧 내 하느님이며 너희의 하느님이신 분께 올라 간다'고 전하여라."요한 20:17 라고 일러주셨다는 〈요한의 복음서〉에 근거한 해석이다.

덕분에 화가들은 막달라 마리아를 소재로 한 그림거리를 또 하나 챙길 수 있었다. 빛과 대기에 강한 베네치아의 화가 티치아노는 멀리 바다가 보이는 풍경 속에 막달라 마리아와 예수의 모습을 그려 넣었다.[6] 향유병과 긴 머리카락은 그녀가 막달라 마리아임을 확인해준다. 발에 상처가 선연히 남아 있는 예수가 몸을 살짝 틀면서 나를 붙잡지 말라고 말한다. 예수는 왼손에 쟁기를 들고 있는데, 이 때문에 막달라 마리아는 그를 처음에는 그저 마을의 동산지기나 정원사라고 생각했을 것이다.

못 믿겠소

예수의 열두 제자가 특이하거나 대단해서 선택받은 것이 아니란 사실은 이미 알고 있다. 그들은 예수 살아생전에 그를 만났고 그의 기적을 두 눈으로 체험하고 그의 말을 두 귀로 듣는 행운을 누린 자들이다. 그런데도 그들은 스승을 실망시킬 일도 많이 했다. 달랑 은전 서른 냥에 예수의 목숨을 팔아버린 유다가 압권이다. 죽음까지도 함께하겠다던 베드로도 예수를 세 번이나 연이어 부정했다.

죽음으로 가는 길을 앞둔 스승이 겟세마네 동산에서 온몸에 피와 땀을 흘리면서 기도하고 있을 때, 그들은 졸음을 참지 못해 나자빠져 있

었다. 런던의 내셔널 갤러리에서는 겟세마네에서 기도하는 예수와 널브러져 자고 있는 제자들을 그린 그림 두 점을 볼 수 있다. 하나는 베네치아에서 활동한 조반니 벨리니의 작품이고,[7] 다른 하나는 파도바에서 활동한 안드레아 만테냐Andrea Mantegna, 1431?~1506의 것이다.[8] 둘은 매형과 처남 사이였다. 만테냐가 벨리니의 누이와 결혼한 것이다. 둘의 관계도 그렇고 두 작품의 구도도 어딘지 모르게 비슷한 것으로 보아 서로의 그림을 참조해 그렸을 가능성이 아주 높다. 추측건대 돌산의 느낌을 그리는 데 일가견이 있었던 만테냐의 솜씨를 벨리니가 빌려왔을 수도 있고, 대기의

변화에 민감하던 벨리니의 솜씨를 만테냐가 본받았을 수도 있다. 절규하듯 기도하는 예수의 모습과 잠자고 있는 제자들 그리고 멀리서 유다의 인도를 받고 그를 체포하러 오는 병사들, 이 셋이 두 그림의 주된 구성요소다.

한편 벨리니는 예수가 앞으로 다가올 수난을 예상하면서 눈물로 외쳤던 구절 "이 잔을 저에게서 거두어주소서."마태오 26:39를 그려 넣었다. 천사가 고통의 잔을 들고 하늘에 떠 있는 것이다. 이에 비해 만테냐는 성서 구절을 그대로 인용하지 않고, 앞으로 예수가 당할 고통을 낱낱이 암시

하고 있다. 그림 왼쪽에 무리 지은 천사들이 들고 있는 물건은 모두 예수의 죽음과 관련된 것들이다. 우선 십자가가 그렇고, 채찍질할 때 그를 묶었던 기둥도 보인다. 십자가에서 숨을 거두기 직전 목이 마르다고 외쳤을 때 신 포도주를 적셔 입술을 축여주기 위해 사용한 막대기까지 그려져 있다. 앞으로 당하게 될 고통의 내용이 이렇게 하나하나 표현된 만테냐의 예수가 더 처절하다. 그나마 벨리니의 예수에게는 자신을 잡으러 오는 병사들을 멀리서나마 보고 마음의 준비라도 할 시간적인 여유가 있었지만, 만테냐의 예수는 등을 돌리고 있어 병사들이 가까이 올 때까지 그 모습을 미처 볼 새도 없었을 것이다.

한편 만테냐의 그림에도 토끼가 등장한다. 왼편 바위산 바로 아래, 토끼는 구원을 향해 바쁘게 몸을 움직이고 있다. 화면 오른쪽 마른 나무와 검은새는 불길함을 암시한다. 그러나 화면 중앙의 초록빛 이파리를 품은 나무는 곧 이어지게 될 부활을 상징한다고 볼 수 있다.

잠을 자고 있는 제자들의 모습은 무심하기 그지없다. 근심과 번민에 휩싸인 예수가 겟세마네에 올라 기도하기 직전에 "지금 내 마음이 괴로워 죽을 지경이니 너희는 여기 남아서 나와 같이 깨어 있어라."마태오 26:38 하고 부탁까지 했는데, 이들은 스승의 처절한 외로움을 조금도 덜어주지 못했던 것이다. 눈물로 기도를 마친 그가 잠든 제자들에게 한탄하여 말한다. "시몬아, 자고 있느냐? 단 한 시간도 깨어 있을 수 없단 말이냐? 유혹에 빠지지 않도록 깨어 기도하여라. 마음은 간절하나 몸이 말을 듣지 않는구나!"마르코 14:37~38 시몬은 그가 아끼는 제자인 베드로의 다른 이름이다.

성화, 그림이 된 성서

이처럼 흠 많은 제자들은 예수가 부활했을 때도 여느 사람들과 다름 없는 태도를 취했다. 예수가 사흘 만에 부활했다고 하자 사람들은 '어디서 전설 따라 삼천리 같은 소리를!' 하는 식으로 대응했다. 세상에 태어나 그런 일은 겪은 적도 본 적도 없는, 그리고 합리적인 이성을 최고의 가치로 삼도록 교육받은 우리라면 그처럼 반응하는 것이 당연할 것이다. 그런데 물 위를 걷고 죽은 자를 살려내는 기적을 두 눈 똑바로 뜨고 봤던 제자들조차 그의 부활을 믿지 못했다.

열두 제자에 속하지는 않았지만, 예수를 존경하고 따랐던 제자 두 사람이 길을 걸으며 예수의 시신이 사라졌다는 소문에 대해 이야기하고 있었다. 그때 한 사나이가 나타나 무슨 이야기를 하고 있느냐고 슬쩍 묻는다. 순진한 그들은 죽은 지 사흘이나 된 시신이 사라진 것을 도무지 믿을 수가 없다고 말했다. 이에 사나이는 모든 예언이 이루어짐을 말했고, 그들과 함께 엠마오로 가서 저녁식사까지 하게 된다. 식탁에 앉아 빵을 들어 감사 기도를 드린 뒤, 그 빵을 떼어줄 때야 비로소 그들은 그 사나이가 부활한 예수라는 사실을 알게 된다. 이 장면은 〈루가의 복음서〉 24장에 비교적 상세하게 기록되어 있다. 화가들은 이를 '엠마오의 식사'라는 제목으로 그렸다. 그 두 제자가 누구일까에 대한 분분한 의견들은 이 그림에서 그다지 의미가 없다. 다만 그들은 자신 앞에 나타난 예수의 존재를 눈으로 확인하고 믿게 되는 축복을 받았고, 화가들은 그 환희의 장면만 충실하게 표현하면 그만이었다.

카라바조가 그린 〈엠마오의 식사〉에는 남루한 옷차림의 두 제자가 예수의 존재를 알아차린 뒤 놀라는 장면이 현실감 있게 표현되어 있다.[9]

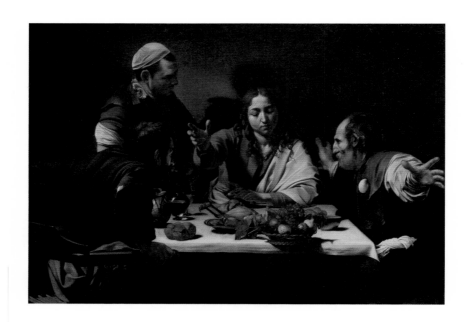

9
카라바조, 〈엠마오의 식사〉,
캔버스에 유채, 141×196cm, 1601년, 내셔널 갤러리, 런던

오른쪽 남자는 마치 예수가 십자가에 처형당했을 때처럼 두 팔을 쫙 펼쳐 보이고 있다. 팔을 펼친 모양이 너무나 자연스러워서 실제 공간처럼 깊이감이 확연히 느껴진다. 카라바조의 천재적인 단축법이 거의 신기에 달하는 순간이다. 등지고 앉은 남자는 놀라움 때문인지 엉거주춤 막 몸을 일으키려는 듯하다. 왼쪽에 선 남자는 아마도 식당 주인일 것이다. 예수의 뒤로 드리운 그림자는 예수를 향하는 밝은 빛과 강렬하게 대비되어 그의 존재를 강조한다. 이 때문에 그림자는 후광과도 같은 효과를

성화, 그림이 된 성서

자아낸다. 하얀 식탁에 빵과 포도주가 보인다.

식탁 끄트머리에 떨어질 듯 말 듯한 과일 바구니에는 보는 이에게 현실적인 긴장감을 느끼게 하려는 화가의 기발한 의도가 담겨 있다. 바구니 속에는 석류와 사과, 무화과와 포도 등이 있다. 석류는 그리스도교 종교화에서 예수의 고통과 수난을 의미한다. 사과는 아담과 이브가 저지른 원죄를, 포도는 포도주와 더불어 예수의 피와 성찬식의 기적을 의미한다. 신앙이 깊어 예수의 제자가 되었다고는 하지만, 이들 역시 보지 않은 것은 믿지 못하는 병에 걸려 있었다. 하지만 이젠 두 눈으로 확인까지 한 마당이니 더는 입도 벙긋하지 못하게 되었다.

그리고 예수는 제자들이 모여 있는 곳으로 직접 찾아온다. 예수의 시신이 사라지자 이를 제자들의 소행으로 보는 소문이 파다했다. 소문의 진원지는 바로 유대 제사장들이었다. 그들은 제자들이 경비병을 매수하여 시신을 몰래 빼내갔다는 거짓 소문을 퍼뜨렸다. 제자들은 두려움에 휩싸였다. 겁에 질린 그들은 문까지 꼭꼭 걸어 잠갔다. 그런데 예수가 그들 앞에 나타난 것이다. 그리고는 "너희에게 평화가 있기를! 내 아버지께서 나를 보내주신 것처럼 나도 너희를 보낸다."요한 20:21 라고 말했다. 하필이면 토마스가 이 놀라운 현장에 없었다. 나중에 제자들이 예수를 보았다고 말해도 요지부동, "나는 내 눈으로 그분의 손에 있는 못 자국을 보고, 내 손가락을 그 못 자국에 넣어보고 또 내 손을 그분의 옆구리에 넣어보지 않고는 결코 믿지 못하겠소."요한 20:25 라고까지 말했다. 여드레 뒤에 예수는 또 그들이 있는 곳에 나타났고, 의심 많은 그래서 오히려 인간적인 토마스에게 원한다면 손으로 자신의 손과 옆구리를 만져도

10
구에르치노, 〈토마스의 불신〉,
캔버스에 유채, 115.6×142.5cm, 1621년, 내셔널 갤러리, 런던

좋다고 말한다. 그제야 토마스는 "나의 주님, 나의 하나님!" 하고 대답했
고, 예수는 "너는 나를 보고야 믿느냐? 나를 보지 않고도 믿는 사람은
행복하다." ^{요한 20:29} 라고 한다.

성서의 구절만 보면, 토마스가 예수의 상처에 정말 손을 넣었는지 어
땠는지는 알 수가 없다. 하지만 화가들은 예수의 상처에 기어이 토마스
의 손가락을 집어넣게 해야 직성이 풀렸다. 구에르치노 ^{Guercino, 1591~1666} 의

성화, 그림이 된 성서

11
카라바조, 〈토마스의 불신〉
캔버스에 유채, 107×146㎝, 1601~1602년, 상수시 궁전, 포츠담

그림 속 토마스의 집게손가락과 가운뎃손가락이 살짝 예수의 허리 상처
를 더듬는다.[10] 롱기누스가 만든 상처다. 카라바조를 연상케 하는 짙은
어둠과 빛의 대비가 화면을 더욱 드라마틱하게 만든다. 믿지 못하는 자
를 향해 안타깝고도 연민에 가득한 시선을 보내는 예수와 호기심 반, 두
려움 반 섞인 토마스의 표정이 묘한 대비를 불러일으킨다.

　그나마 구에르치노의 예수에게는 흰 물감 약간으로 만든 성스러운 후

광이 있다. 그러나 카라바조의 그림은 과연 이것이 종교화인가 싶을 지경이다.[11] 예수의 한쪽 손이 상처 깊숙이 손가락을 집어넣는 토마스를 붙잡는다. "아프다, 살살해라." 하는 말이 금방이라도 나올 듯하다. 의심이 많은들 그래도 열두 제자 중의 하나라, 중세 때 그려졌다면 큼직한 후광 하나쯤은 달고 나왔을 이 위인의 입성도 과히 성스러워 보이진 않는다. 카라바조는 다른 종교화에서도 그랬지만, 예수와 성인들을 철저하게 세속화하여 그리는 바람에 한편으로는 교회의 욕을 먹기도 했고 한편으로는 칭송을 받기도 했다. 낮은 곳으로 임하신, 그리하여 나와 동일시되는 인간적인 면모의 예수가 많은 사람에게 색다른 감동을 선사했던 까닭이다.

눈으로 보고서도 믿지 못하는 자들에게는 이렇게 생살을 드러내 보이는 일도 마다하지 않으며 그가 안타깝게 전한 "나를 보지 않고도 믿는 사람은 행복하다."는 말은, 앞으로 다가올 이성적, 학문적, 과학적 눈을 강요당하는 실증과 불신의 시대에도 믿음을 잃지 않기를 바라는 그의 간절한 바람이었는지 모른다.

성화, 그림이 된 성서

성화, 그림이 된 성서 – 수태고지부터 부활까지, 그림으로 만나는 예수의 일생

지은이 | 김영숙

초판 1쇄 발행일 2008년 1월 15일
개정판 1쇄 발행일 2015년 3월 23일

발행인 | 김학원
경영인 | 이상용
편집주간 | 위원석
편집장 | 최세정 황서현
기획 | 문성환 박상경 임은선 최윤영 조은실 조은화 전두현 최인영 이혜인 정다이 이보람
디자인 | 김태형 임동렬 유주현 최우영 구현석 박인규
마케팅 | 이한주 김창규 이선희 이정인 이정원
저자·독자 서비스 | 조다영 채한을(humanist@humanistbooks.com)
조판 | 홍영사
용지 | 화인페이퍼
인쇄 | 청아문화사
제본 | 정민문화사

발행처 | (주)휴머니스트 출판그룹
출판등록 | 제313-2007-000007호(2007년 1월 5일)
주소 | (121-869) 서울시 마포구 동교로23길 76(연남동)
전화 | 02-335-4422 팩스 | 02-334-3427
홈페이지 | www.humanistbooks.com

ⓒ 김영숙, 2015

ISBN 978-89-5862-792-0 03600

* 이 도서의 국립중앙도서관 출판예정도서목록(CIP)은 서지정보유통지원시스템 홈페이지(http://seoji.nl.go.
 kr)와 국가자료공동목록시스템(http://www.nl.go.kr/kolisnet)에서 이용하실 수 있습니다.(CIP제어번호:
 CIP2015008199)

만든 사람들

편집장 | 황서현
기획 | 정다이(jdy2001@humanistbooks.com)
편집 | 김선경 정다이
디자인 | 최우영